Fashion Illustration
服裝時尚插畫

張于敏
Vianne Chang著

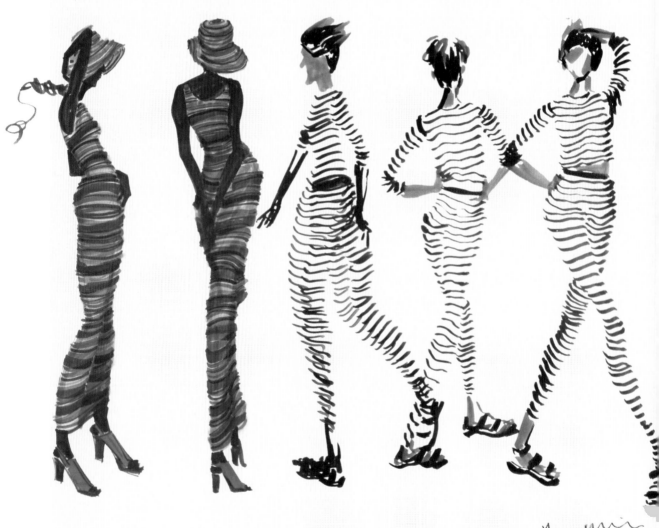

序
喜歡畫畫是件幸福的事

在教學經驗與過程中，有不少學生是先被美麗的服裝插畫所吸引著，才開始對服裝設計或時尚產生興趣，學生們希望自己能畫出動人的服裝畫或希望學習專業設計師的平面圖技巧。

服裝畫是服裝設計師設計理念的呈現，平面圖是和打版師、樣本師溝通的媒介，在業界相當重要！

優秀突出的繪畫能力，更能展現你的設計理念，使你能輕易地從競爭中脫穎而出。

希望各位讀者，透過本書而學習到一些服裝畫技巧，或對服裝時尚有更深一層的認識，將是我出版此書最大的成就與收穫。

最後特別感謝在籌備本書期間，家人的支持與包容，使我能實現多年來的夢想。

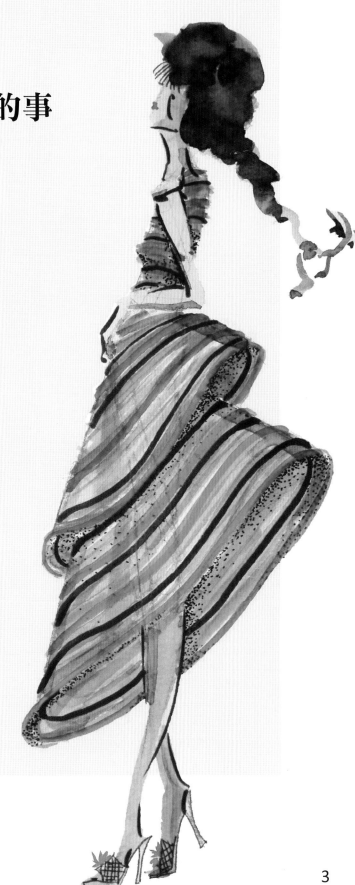

目錄

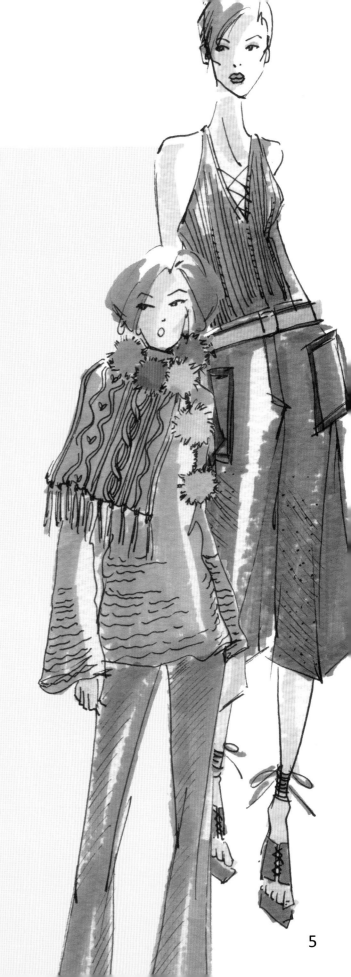

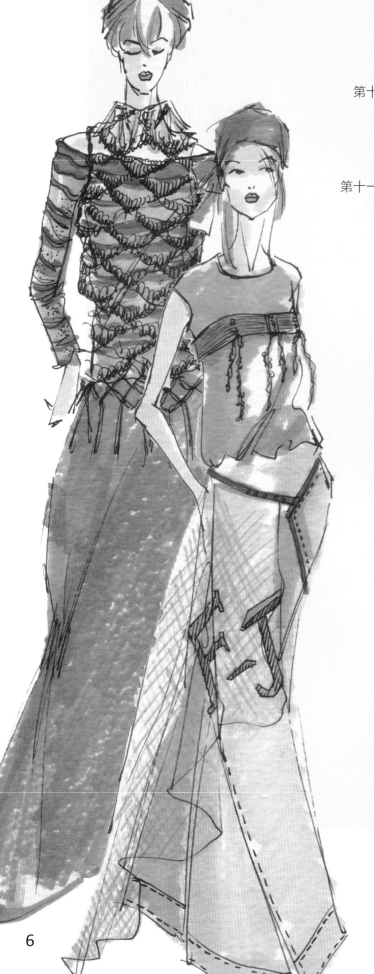

給服裝插畫初學者的叮嚀:

什麼畫材最能呈現自己的設計?

現在的學生，從最傳統的鉛筆、色鉛筆、水彩
、粉彩、麥克筆甚至到電腦繪圖，有太多選擇
，反而造成初學者不知該從何開始?不知該選何
種畫材?

　　我建議初學服裝畫的朋友們還是要把基本功
打好。人體骨架，從鉛筆、色鉛筆開始，至於
其他畫材，可等基本色鉛筆的技巧都有一定程
度後在多方嘗試，看看自己最"適合"、"喜
歡"哪種畫材，再"專精認真"地深入練習，至
於"電腦繪圖"也是現在很棒的一種"新技法
"，但切記，"電腦繪圖"也是需要手繪能力
為基礎，不要認為只要用"電腦繪圖"就不需
要練習手繪能力喔!!

對初學者幾項建議:

<1>.避免太早定型

　　臨摹是初學者剛開始學習的必經過程，不要太
早太專注在只臨摹一位老師或一種風格的作品，
那容易被定型而無法發展出屬於自己的風格，剛
開始要廣泛地臨摹各種風格的作品。
在臨摹之中，漸漸會發展出自己的風格與繪畫特
色!!

<2>.多嘗試各種畫材

　　各種畫材的混搭，往往是讓作品內容更加豐富
的方式之一，不要預設立場，多嘗試以往沒試過
的畫法，往往會在"實驗"中找到屬於自己獨特
的畫法。

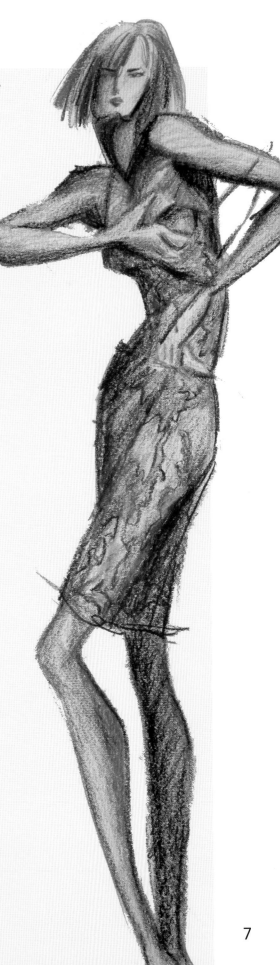

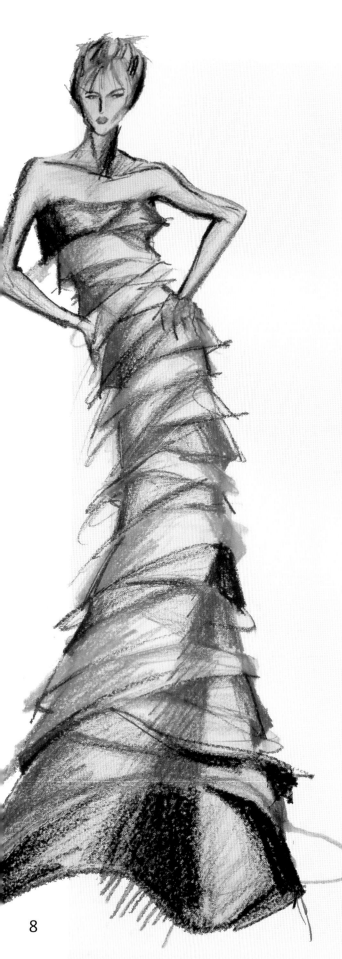

<3>.大量的練習

　　當你找到一種最適合自己發揮的畫材，大量的練習是將服裝畫畫好的〝唯一〞途徑，真人素描固然很棒，但不是每個人都有機會或負擔得起，這時，〝服裝雜誌〞就成了你最佳選擇，收集你喜歡的圖片，練習將圖片轉化成服裝畫(服裝畫的人體比例和真人圖片不同)剛開始練習人體骨架，不建議用太昂貴的紙來練習，因為那樣心理負擔很重，最好用較薄的〝A4影印紙〞(愈薄，愈易透視，愈佳)或〝計算紙〞便宜又好用，可用於練習鉛筆、人體架構、色鉛筆、麥克筆、粉彩皆可，水彩則需用水彩紙，吸水性較佳，影印紙很難吸水不建議使用。

本書示範的作品用Canson的A4　XL系列的速寫本所繪，大小適中，價格合理，推薦用於素描、水彩、麥克筆、粉彩。

<4>.細心照顧畫具與畫材

　　好的畫材、畫具皆不便宜，但經過你的細心保養，一支好的水彩筆刷壽命很長。記住，水彩筆每次使用完要洗乾淨，並吊乾或用竹捲捲好，以免筆毛受損，麥克筆每次用完務必蓋緊筆蓋，否則麥克筆很容易揮發就無法使用了！

<5> 各種畫材的優缺點比較

	鉛筆	色鉛筆	水彩	麥克筆	粉彩	電腦繪圖
學習難易度	易	易	難	中等	中等	中等偏難
優點	便宜、方便使用	容易學習	變化豐富、可呈現各種不同的服裝材質	顯色度佳、變化大、比水彩好掌握	適合表現膚色、毛衣、雪紡…等素材	可無限修改、不用實體畫材、很省畫材費用、可複製
缺點	無法表現色彩	色彩飽和度較差	難度高、畫壞無法修改	價格高、易揮發沒水	容易弄髒、需用完稿膠定稿、有些服裝素材無法呈現	還是和手繪稿有不同風格、無法完全取代手繪作品
購買原則	從9H最硬到9B最軟,我最常使用的是2B、6B	建議至少選購36色以上DERWENT是便宜又好用的牌子,適合學生使用	牛頓WINSOR & NEWTON顯色度棒,但價格偏高,(在水彩篇我有列出必備用色供參考)	COPIC色彩多,(在下方有列出我使用的色號及必備的色號供參考)	購買48色小支即可,用量很省,不用買太大支	

	BV	V	RV	R	YR	Y	YG	G	B	BG	E	C	T	N	W	F
100	8	4	4	2*	0	3	7	1*	9	4*	1				1*	
110	23	6	9	8	4	6	5	16	5	10	9*				3*	
		9	11	27	9	8	17	6	15	13*	4				5*	
			19	32	14*	13	21*	14	18	15*	7				7*	
			32	37	23	28	23	49	21*		9(
				24*	23	99	24		29	10						
				09	26	41	26		33*							
				11	91*	29		37*#								
				15	95	32		36*#								
						34		44*								
						37		49								
						39		55*#								
						41		57*#								

PS: 以上是我用 COPIC 麥克筆的色,打*是畫五官及頭髮常用的色.

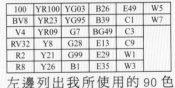

100	YR100	YG03	B26	E49	W5
BV8	YR23	YG95	B39	C1	W7
V4	YR09	G7	BG49	C3	
RV32	Y8	G28	E13	C9	
R2	Y21	G99	E29	W1	
R8	Y26	B1	E35	W3	

左邊列出我所使用的 90 色 COPIC 色表,初學者可先準備上列的 32 色即可。

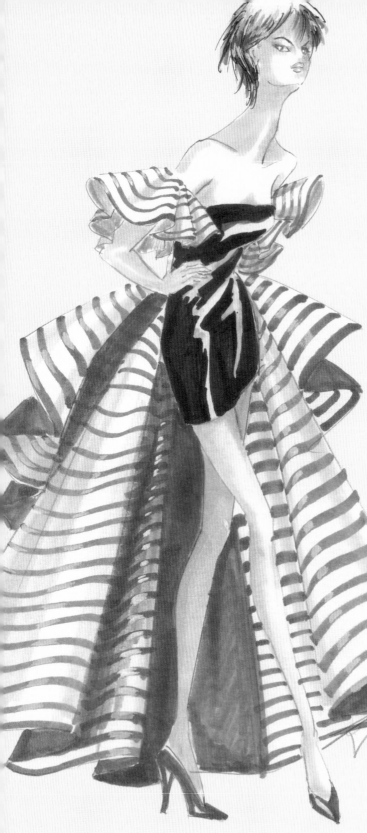

鉛筆素描
最能展現個人獨特筆觸及個性，可快速記錄設計過程及靈感來源。

色鉛筆
可細膩呈現服裝材質特色，作品細緻柔美。

水彩
揮灑自如、變化多端，色彩和水份層次的控制可產生多變的色彩。

麥克筆
乾淨俐落、簡潔有力，顏色多、色彩飽和度佳。

粉彩
柔美飄逸，可細心堆疊出材質和光影的變化。各式畫材各有其特色,就看各位如何演繹及發揮了!

第一章
媒材介紹

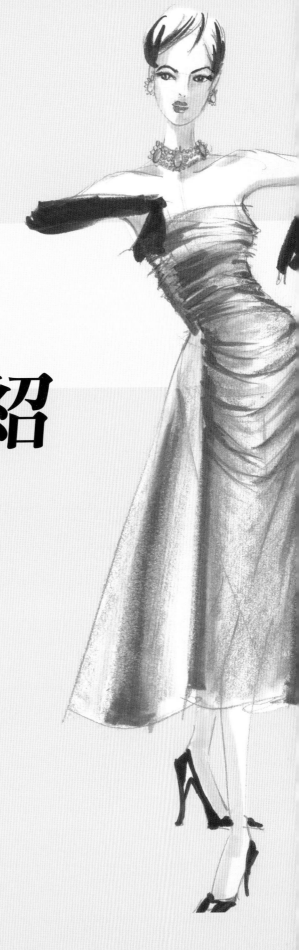

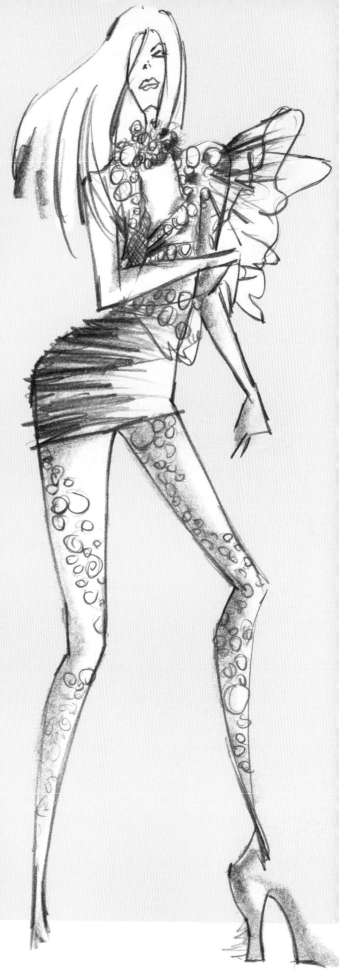

黑白鉛筆素描

用鉛筆打草稿、畫骨架，可說是服裝畫的基礎，所有各種畫材的服裝畫，皆需經打草稿，打黑白線稿的階段是每位立志畫好服裝畫的人，必須努力扎根學習的步驟。

可隨身準備一本速寫本（A5大小較為合適，太大、太厚都不便攜帶，速寫本的功用在隨時記錄、收集資料，圖片、相片、布樣塗鴉、設計初稿⋯等，速寫本可說是設計師創作的日誌。

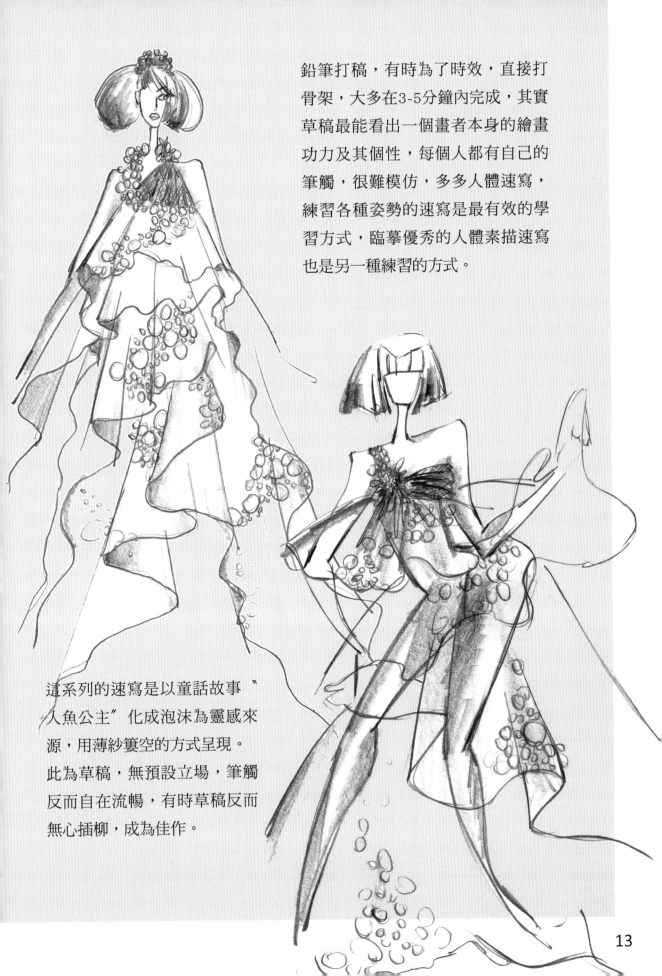

鉛筆打稿，有時為了時效，直接打
骨架，大多在3-5分鐘內完成，其實
草稿最能看出一個畫者本身的繪畫
功力及其個性，每個人都有自己的
筆觸，很難模仿，多多人體速寫，
練習各種姿勢的速寫是最有效的學
習方式，臨摹優秀的人體素描速寫
也是另一種練習的方式。

這系列的速寫是以童話故事〝
人魚公主〞化成泡沫為靈感來
源，用薄紗簍空的方式呈現。
此為草稿，無預設立場，筆觸
反而自在流暢，有時草稿反而
無心插柳，成為佳作。

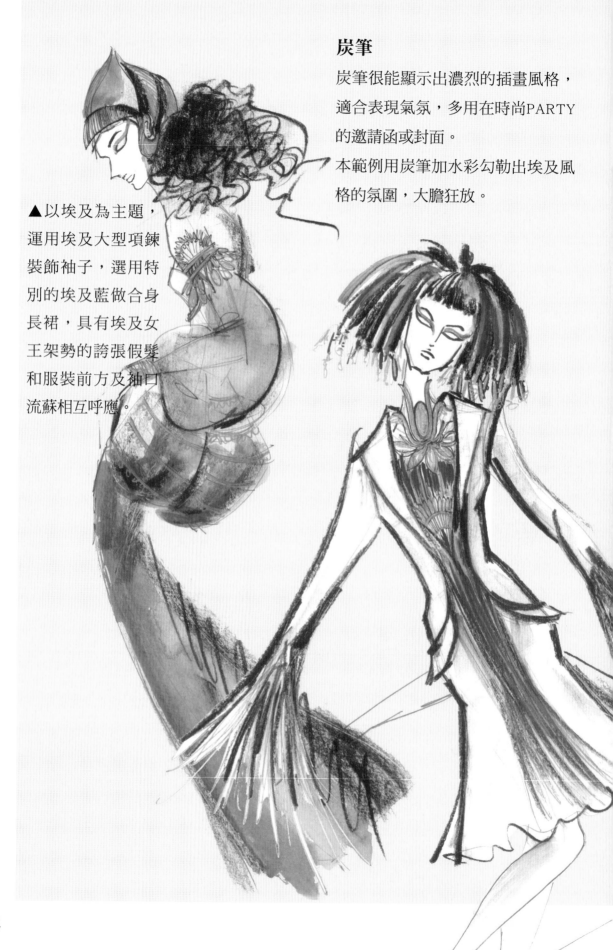

炭筆

炭筆很能顯示出濃烈的插畫風格，
適合表現氣氛，多用在時尚PARTY
的邀請函或封面。
本範例用炭筆加水彩勾勒出埃及風
格的氛圍，大膽狂放。

▲以埃及為主題，
運用埃及大型項鍊
裝飾袖子，選用特
別的埃及藍做合身
長裙，具有埃及女
王架勢的誇張假髮
和服裝前方及袖口
流蘇相互呼應。

14

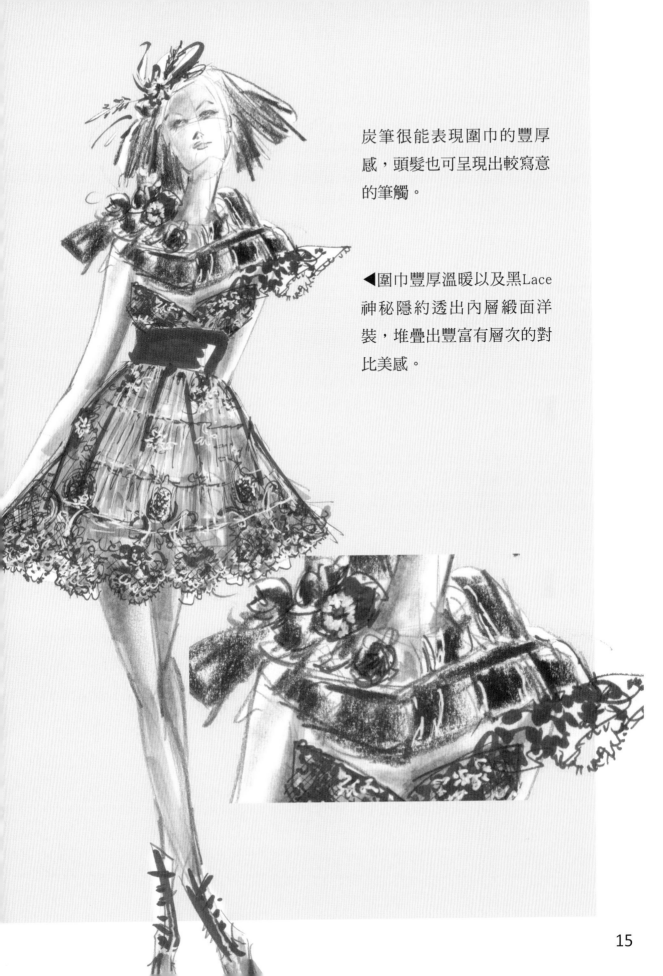

炭筆很能表現圍巾的豐厚
感，頭髮也可呈現出較寫意
的筆觸。

▶圍巾豐厚溫暖以及黑Lace
神秘隱約透出內層緞面洋
裝，堆疊出豐富有層次的對
比美感。

色鉛筆

色鉛筆可代替鉛筆打草稿，缺點是無法輕易修改，平時我愛用油性色鉛筆，筆觸細膩好畫，較少使用水性色鉛筆，理由是水彩調色能力及變化都比水性色鉛筆豐富。色鉛筆很適合表現服裝上的光影效果。

▲用色鉛筆描繪頭髮，不要畫太多、太滿，整個頭髮會變得凌亂沉重，只需勾勒出髮型即可。

▲特意留白，突顯羽絨背心的立體蓬鬆感及材質的光澤感。

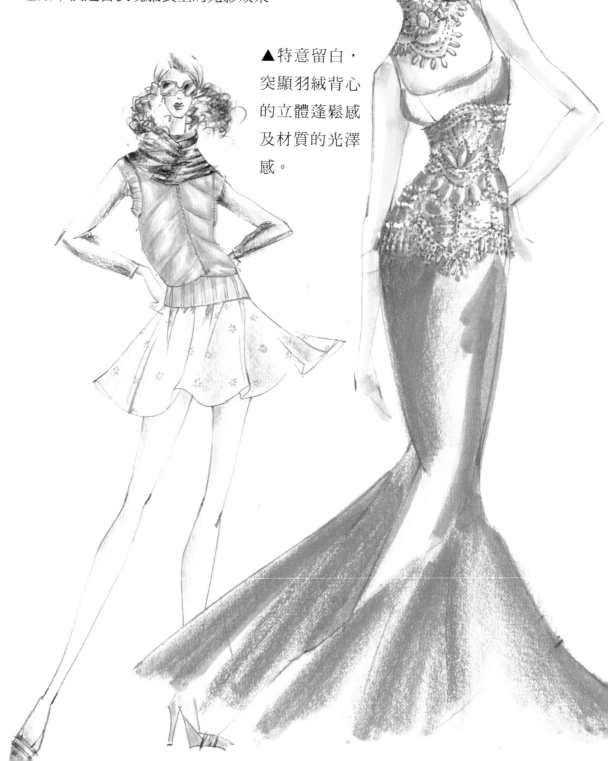

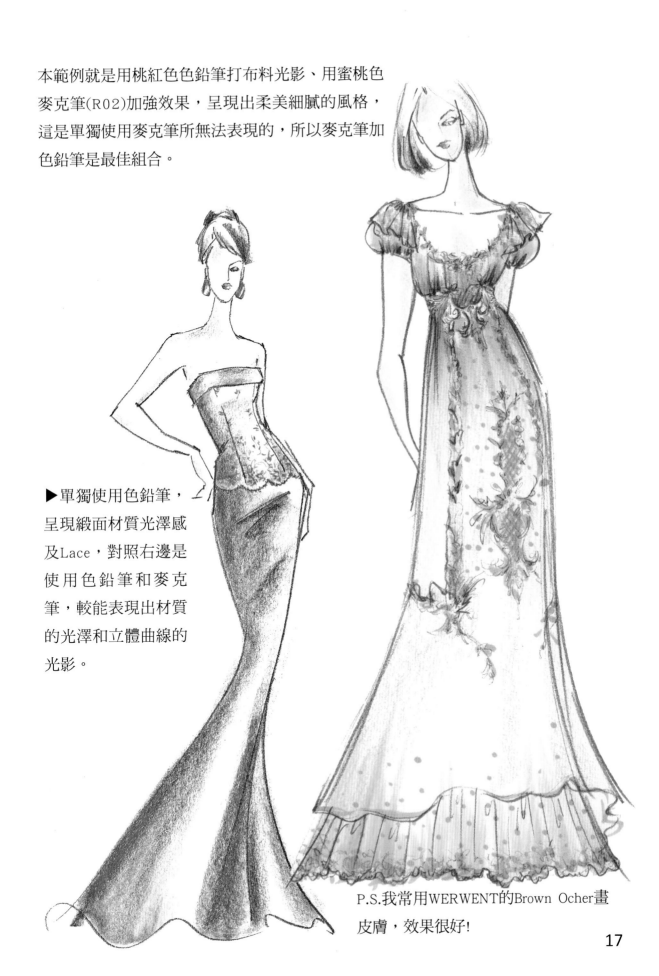

本範例就是用桃紅色色鉛筆打布料光影、用蜜桃色
麥克筆(R02)加強效果，呈現出柔美細膩的風格，
這是單獨使用麥克筆所無法表現的，所以麥克筆加
色鉛筆是最佳組合。

▶單獨使用色鉛筆，
呈現緞面材質光澤感
及Lace，對照右邊是
使用色鉛筆和麥克
筆，較能表現出材質
的光澤和立體曲線的
光影。

P.S.我常用WERWENT的Brown Ocher畫
皮膚，效果很好!

17

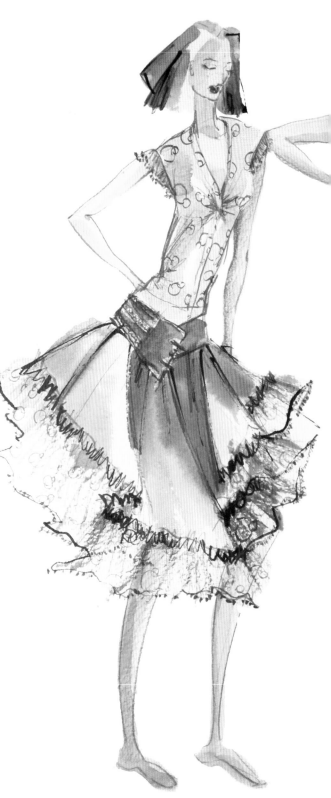

水彩

水彩幾乎可說是我的最愛，第一次接觸就愛上它!

水彩有很多特殊技法，我常運用於服裝畫上的有，「渲染法」及「乾刷法」，這兩種技法是其他畫材無法呈現的效果，熟練水彩各種畫法，再學其他畫材就輕鬆容易多了!

如果你喜歡千變萬化的豐富色彩變化，大概只有水彩和油畫能滿足你。

▶直接在日本水彩紙上打底，沒有使用桌燈描繪黑白線稿，鉛筆打好草稿後水彩上色，以紫色裙為例

① 先將裙子部分全部用濕筆濕潤紙張。

② 沾色強調裙子陰影處。

③ 將水彩筆擦乾，沾色乾刷出裙擺荷葉的透明薄紗感。

④ 用0號水彩筆仔細描繪荷葉上的水藍印花圖案。

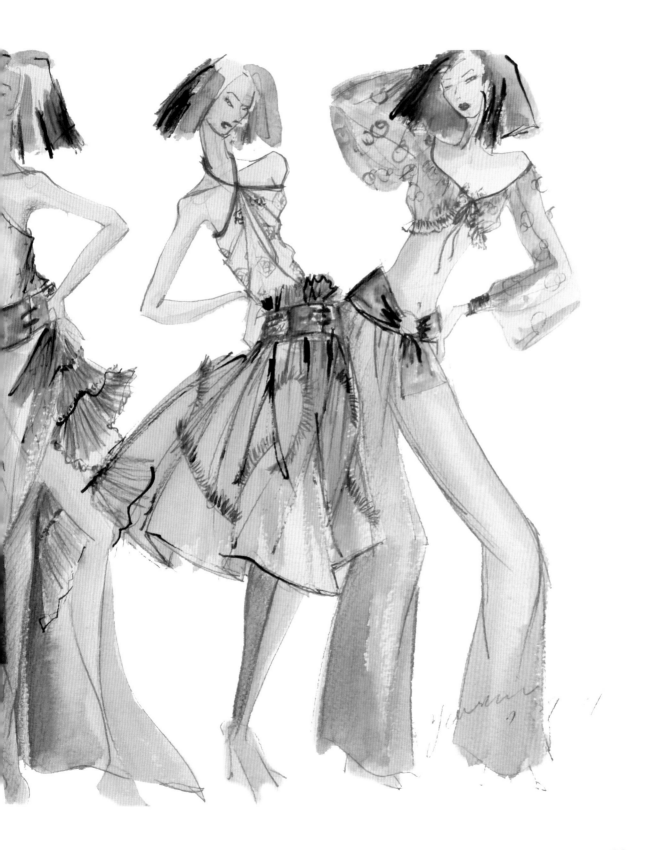

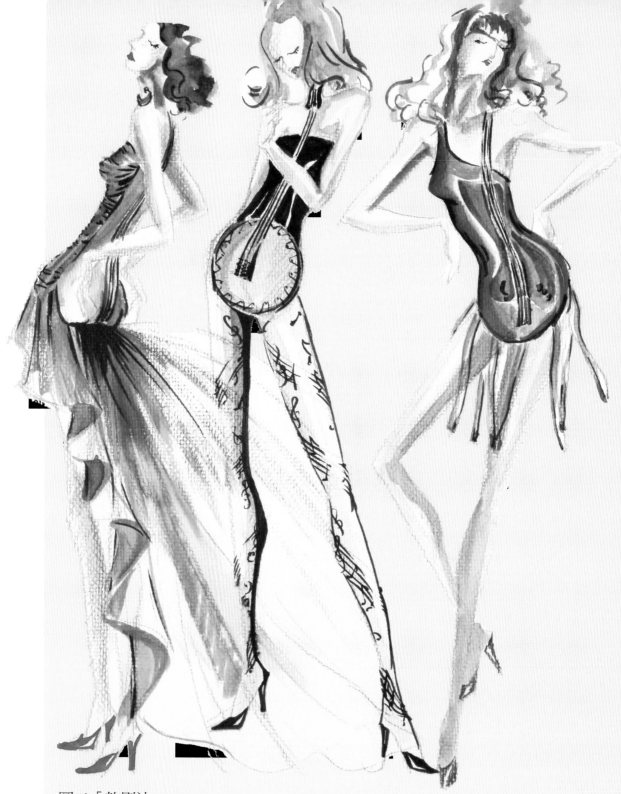

圖二「乾刷法」

　　畫水彩時，一定要先將基本的水彩用色(約12-16色)先擠在調色盤上，隨時可調色用，千萬別只擠一點點你所認為會用到的顏色，這樣很難畫出色彩豐富的水彩。

　　▲以"樂器"為靈感所設計的作品，運用樂器的外型特色為基礎，轉化成設計重點，俏皮有趣。

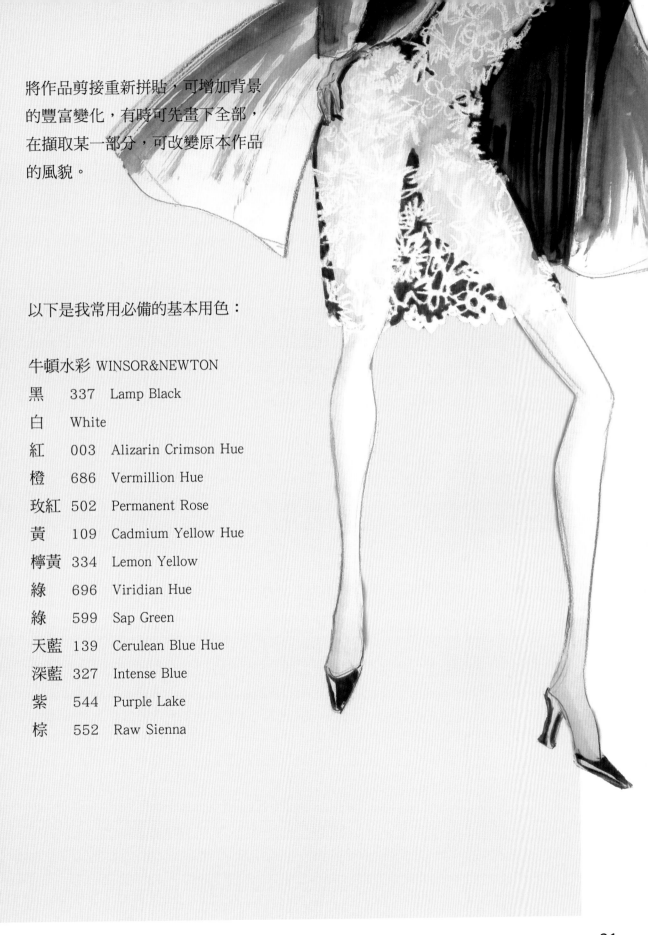

將作品剪接重新拼貼，可增加背景
的豐富變化，有時可先畫下全部，
在擷取某一部分，可改變原本作品
的風貌。

以下是我常用必備的基本用色：

牛頓水彩 WINSOR&NEWTON

黑	337	Lamp Black
白		White
紅	003	Alizarin Crimson Hue
橙	686	Vermillion Hue
玫紅	502	Permanent Rose
黃	109	Cadmium Yellow Hue
檸黃	334	Lemon Yellow
綠	696	Viridian Hue
綠	599	Sap Green
天藍	139	Cerulean Blue Hue
深藍	327	Intense Blue
紫	544	Purple Lake
棕	552	Raw Sienna

▶直接用黑細簽字筆(0.8mm)勾勒出線條，加上少許的膚色(YR00)、米白(YR09)、紅橙(R08)，即可表現出神韻，有時用色不必多、不要太複雜，反而有自信俐落的美。

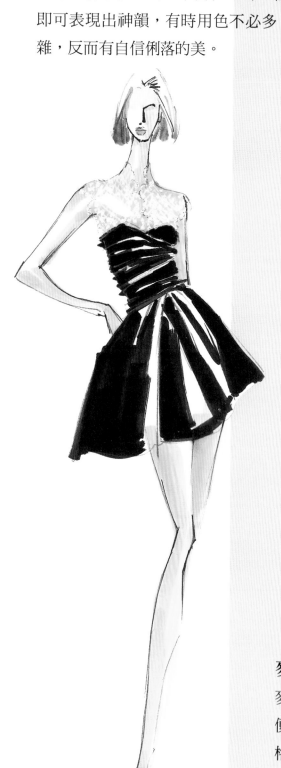

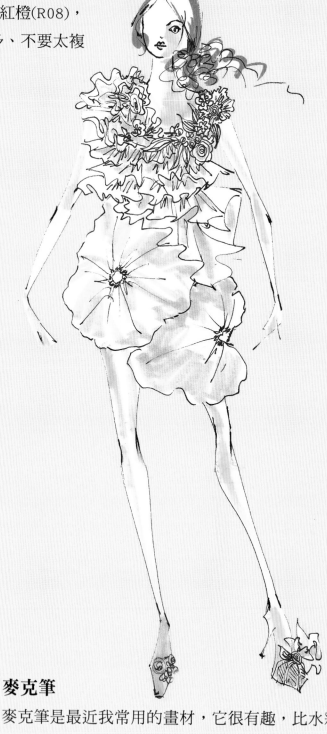

麥克筆

麥克筆是最近我常用的畫材，它很有趣，比水彩便利，不用準備許多畫具，但相對地麥克筆的價格昂貴，我鼓勵有志學好服裝畫的朋友們，一定不要忘記嘗試麥克筆的畫法，你一定會從中發現許多驚喜，我常用色鉛筆搭配麥克筆，本書中大部分的作品，皆用以上兩種畫材完成。

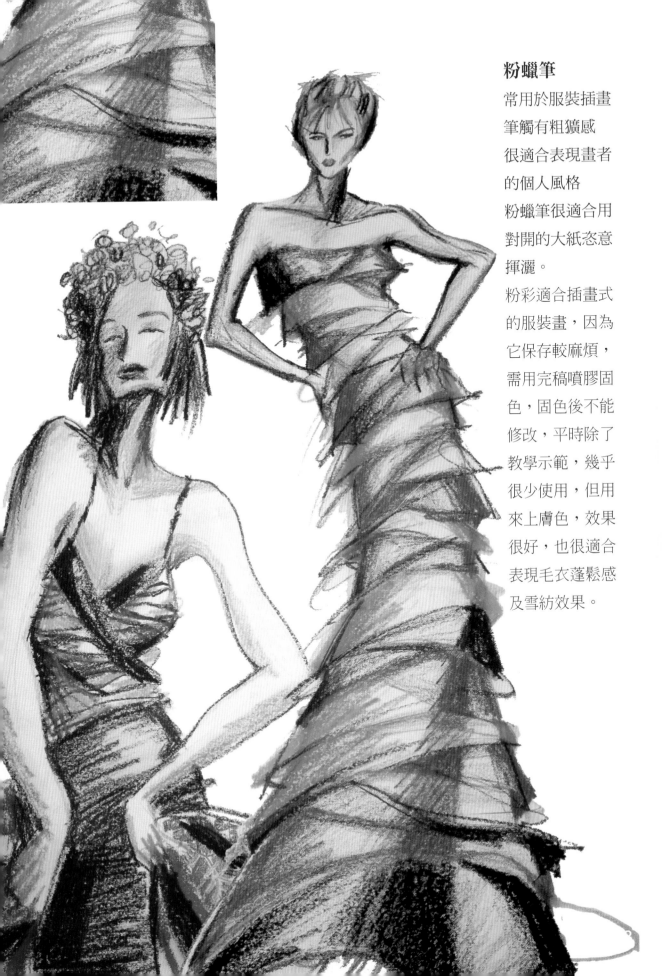

粉蠟筆

常用於服裝插畫
筆觸有粗獷感
很適合表現畫者
的個人風格
粉蠟筆很適合用
對開的大紙恣意
揮灑。
粉彩適合插畫式
的服裝畫，因為
它保存較麻煩，
需用完稿噴膠固
色，固色後不能
修改，平時除了
教學示範，幾乎
很少使用，但用
來上膚色，效果
很好，也很適合
表現毛衣蓬鬆感
及雪紡效果。

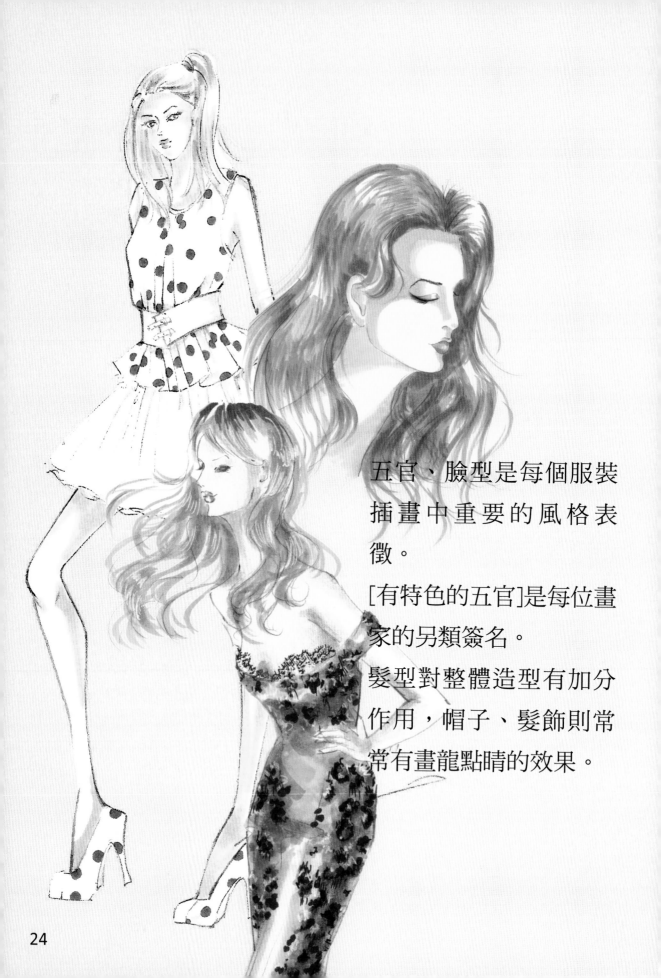

五官、臉型是每個服裝
插畫中重要的風格表
徵。

[有特色的五官]是每位畫
家的另類簽名。

髮型對整體造型有加分
作用，帽子、髮飾則常
常有畫龍點睛的效果。

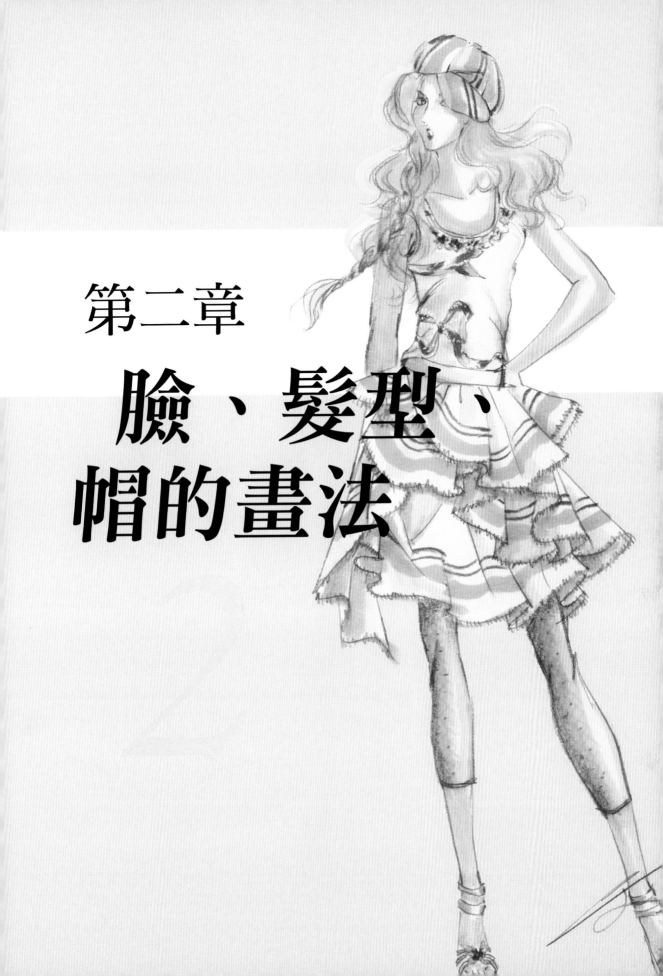

第二章
臉、髮型、
帽的畫法

眼 眼是靈魂之窗，若畫不好，整張圖就失敗，建議在畫臉時，最先畫出眼睛，畫壞了就丟掉重新再來。

示範各種角度的眼睛畫法

正面step by step

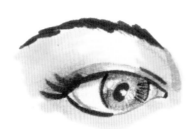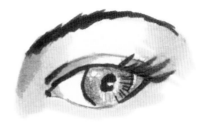

A. 正面角度

STEP1

先用鉛筆畫出眼睛的輪廓

· 眼球會超過眼皮，所以不會看到完整的瞳孔，瞳孔注視方向要一致。

· 眉毛要一根一根仔細描繪，順著眉型畫順，千萬別先框出眉型再塗滿，會變的很呆板，就如同紋眉般不自然。

STEP2

用鉛筆或色鉛筆打陰影

STEP3

用B1 畫瞳孔、YG13 上眼影

· 用鉛筆和細簽字筆，由外往內畫出放射線，筆觸要輕才自然。

· 眼影可搭配服裝、流行，多嘗試不同的眼妝。

STEP4

用100加強眉毛及眼框

STEP5

將陰影部位用E21畫上膚色

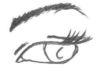

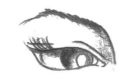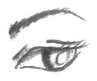

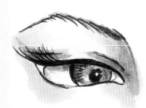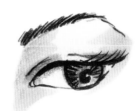

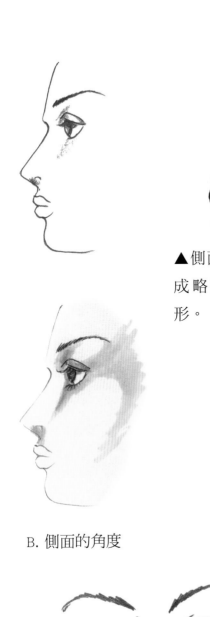

▲側面眼內瞳孔，會變成略菱形，而不是圓形。

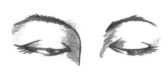

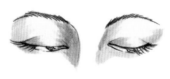

C. 往下看的角度

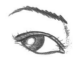 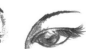

B. 側面的角度

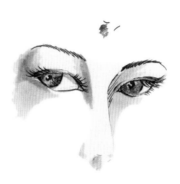

D. 四分之三側面的角度

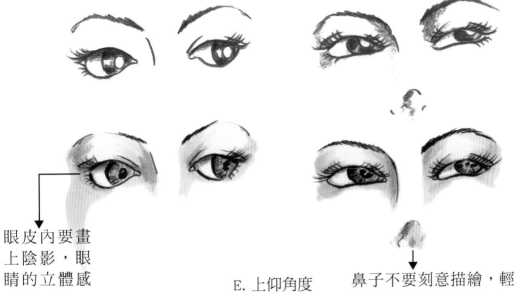

眼皮內要畫上陰影，眼睛的立體感才會呈現。

E. 上仰角度

鼻子不要刻意描繪，輕輕帶過就好。

示範各種角度嘴唇的畫法

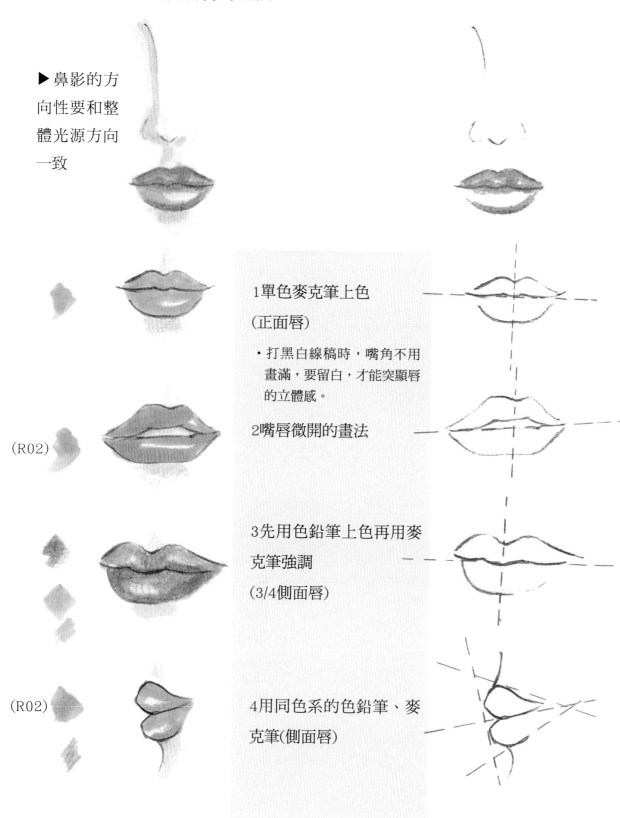

▶鼻影的方向性要和整體光源方向一致

1單色麥克筆上色
（正面唇）

・打黑白線稿時，嘴角不用畫滿，要留白，才能突顯唇的立體感。

2嘴唇微開的畫法

（R02）

3先用色鉛筆上色再用麥克筆強調
（3/4側面唇）

（R02）

4用同色系的色鉛筆、麥克筆（側面唇）

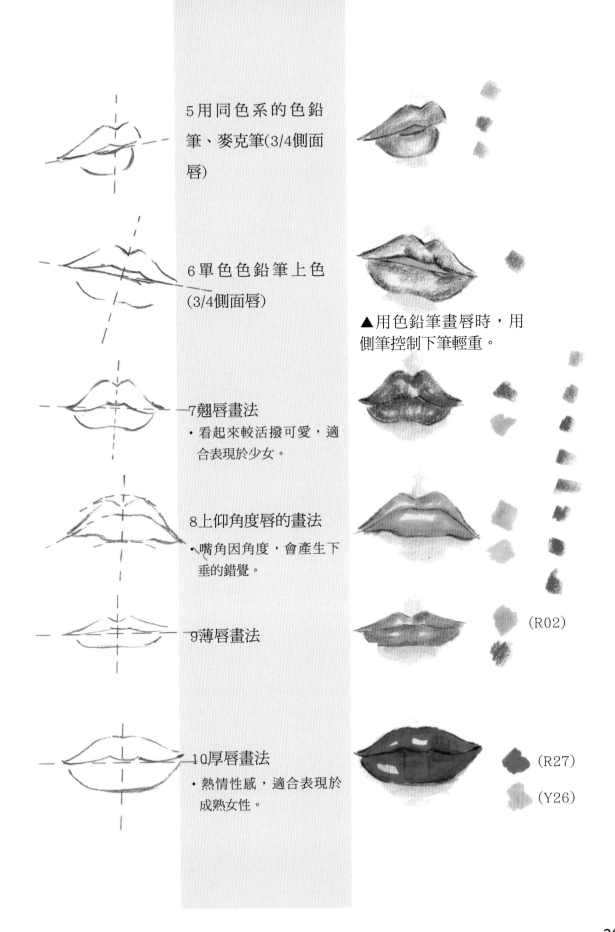

5 用同色系的色鉛筆、麥克筆(3/4側面唇)

6 單色色鉛筆上色 (3/4側面唇)

▲用色鉛筆畫唇時，用側筆控制下筆輕重。

7 翹唇畫法
• 看起來較活撥可愛，適合表現於少女。

8 上仰角度唇的畫法
• 嘴角因角度，會產生下垂的錯覺。

9 薄唇畫法

(R02)

10 厚唇畫法
• 熱情性感，適合表現於成熟女性。

(R27)

(Y26)

正面臉step by step
STEP1 先畫一個長寬3:2的橢圓形
STEP2 再將橢圓中央畫十字
STEP3 上半部1/3處是髮際線
　　　中間先分五等份 兩眼分別是第二、第四等份
STEP4 鼻尖位於下半部1/2往上一點
5STEP 鼻尖至下巴之間1/2處是唇的下緣處
STEP6 頭長度是臉的1/2長度

▼黑白線稿有時用桌燈描繪、有時用影印，可用來嘗試不同素材的表現。

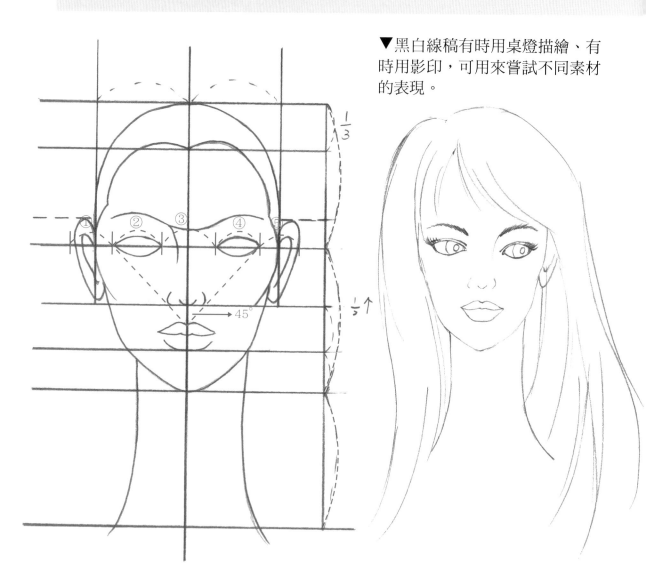

以上是正面臉骨架的畫法，接下來再取一張紙(略透光可透視)或使用桌燈，依照臉的骨架重新打黑白線稿。

30

1 頭髮 靠近頭和頸兩側要用較深色打光影，頭髮要有2-3色不同色畫出頭髮光澤
　　感，最後再用白色水彩打上反光處留白。

2 眼睛 A.畫出眼框　B.瞳孔(注意左右眼的瞳孔位置要同一方向，否則會鬥雞眼)
　　C.睫毛　D.最後再畫上雙眼皮。

3 眉毛 要一根根畫，注意眉毛的方向性要左右一致。

4 嘴唇 先用R02畫上唇、下唇，再用色鉛筆或較深的麥克筆強調於兩唇之間，
　　注意，嘴唇最突出點受光面要留白，才會有立體感。

5 臉部 用E21，再用光影打在眼睛左右和顴骨下方以及鼻尖下方、唇下方、臉
　　下方。

6 腮紅 用粉彩表現最柔美。

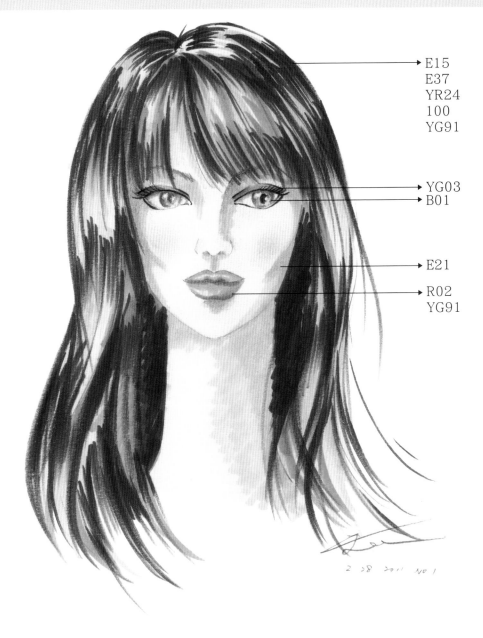

E15
E37
YR24
100
YG91

YG03
B01

E21

R02
YG91

側面臉黑白線稿

側面臉step by step

STEP1 先畫一個正圓形，中間畫十字

STEP2 左上角以45度角畫出髮際線

STEP3 左下角拉直畫出下巴位置

STEP4 眼睛約15度角，眼睛呈三角形

STEP5 畫出鼻子、唇的輪廓

STEP6 15度角畫出耳朵位置

以上是側面臉骨架畫法

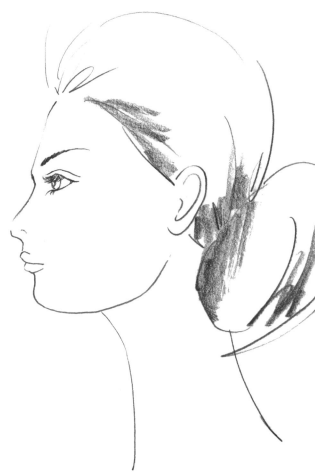

1 先畫好黑白線稿

2 眼睛上色，用B1畫瞳孔色、用YG91畫出眼框內陰影部，再上眼影

3 嘴唇先用粉色鉛筆畫出光影，再用R02上唇色，要留白

4 用E21上膚色後再用E35打臉部光影

5 頭髮共用YG91打底再用E15、E37、100去堆疊出頭髮光澤

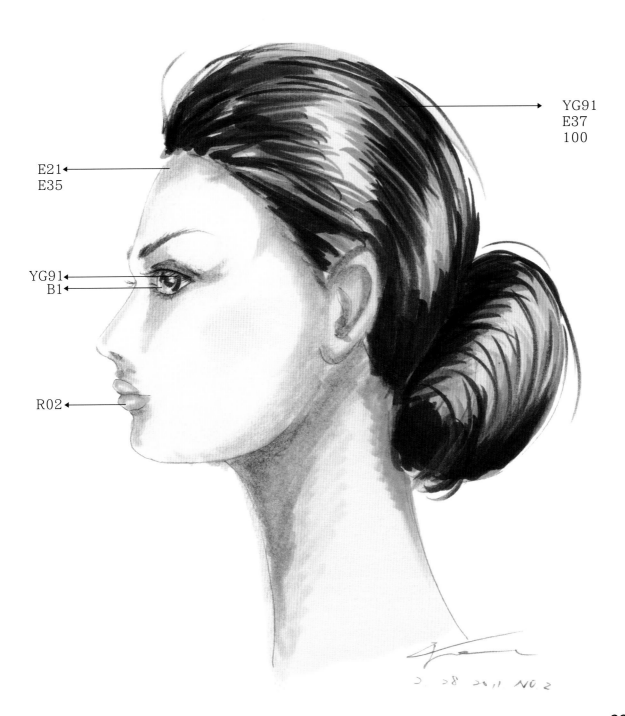

YG91
E37
100

E21
E35

YG91
B1

R02

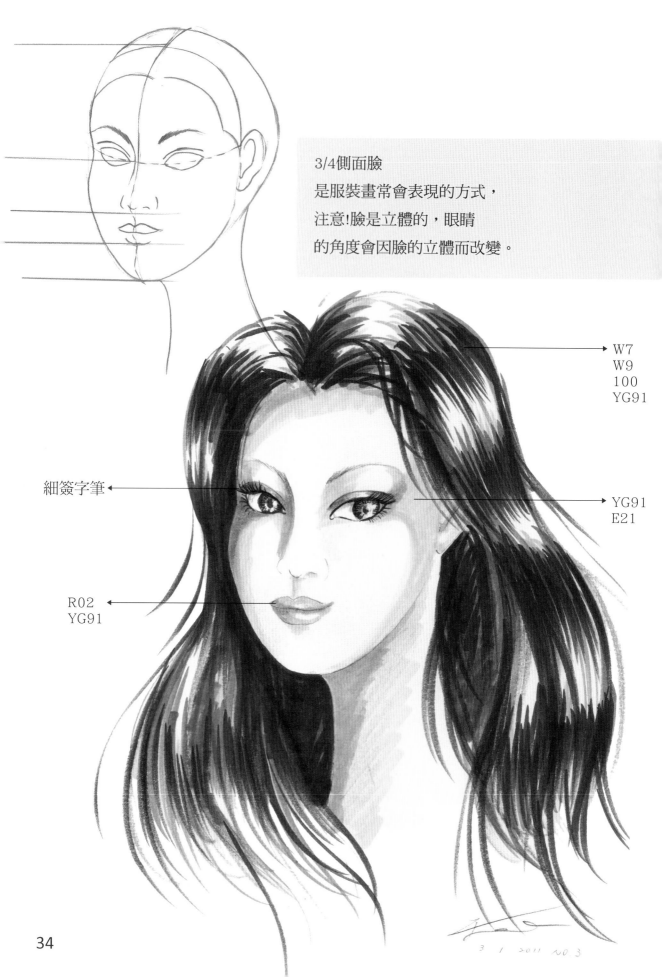

3/4側面臉
是服裝畫常會表現的方式，
注意!臉是立體的，眼睛
的角度會因臉的立體而改變。

W7
W9
100
YG91

YG91
E21

細簽字筆

R02
YG91

3 / 1 2011 NO 3

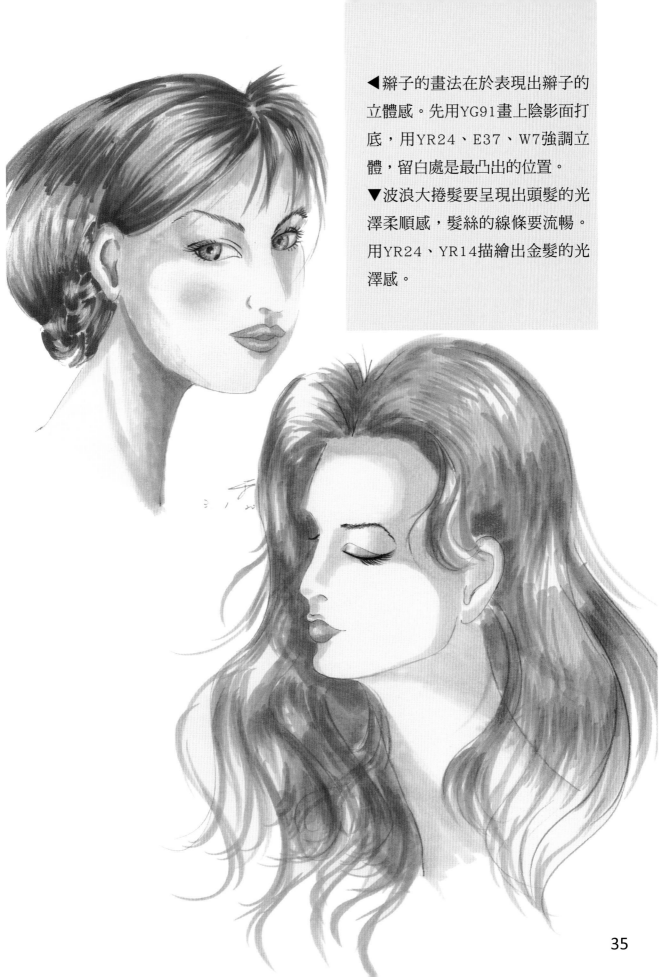

◀辮子的畫法在於表現出辮子的立體感。先用YG91畫上陰影面打底，用YR24、E37、W7強調立體，留白處是最凸出的位置。

▼波浪大捲髮要呈現出頭髮的光澤柔順感，髮絲的線條要流暢。用YR24、YR14描繪出金髮的光澤感。

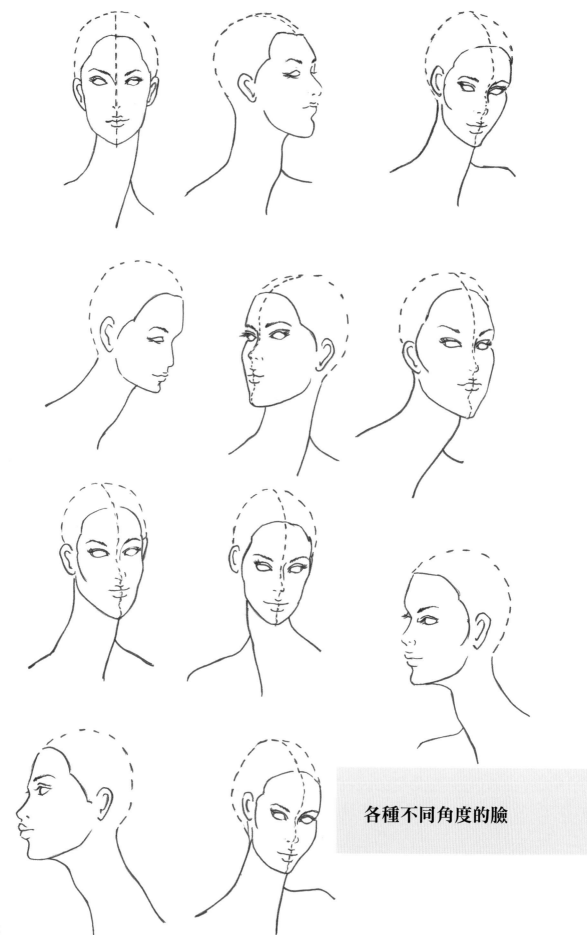

各種不同角度的臉

1長直髮

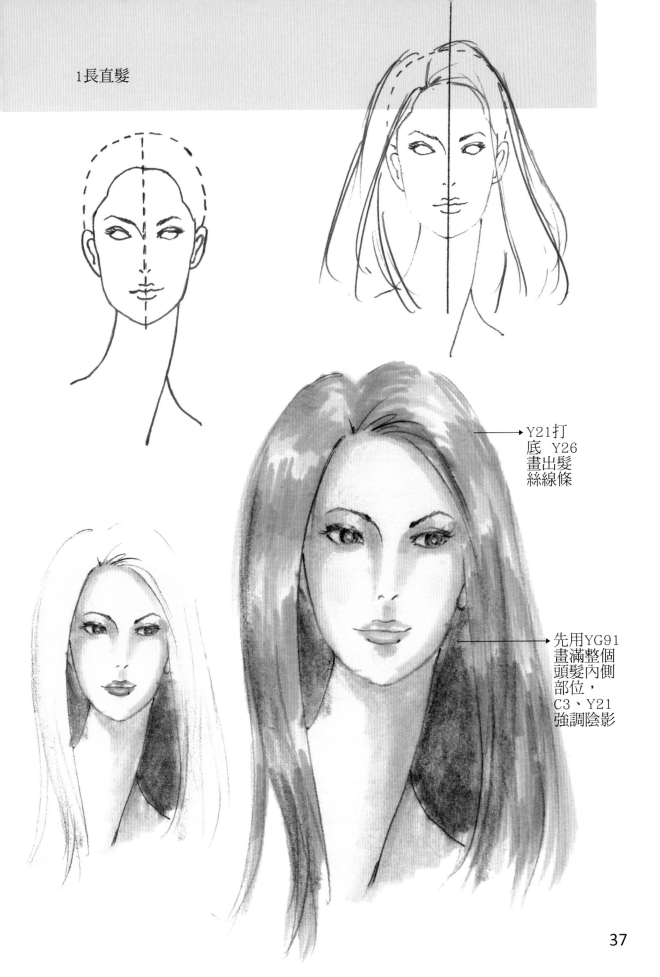

Y21打底　Y26畫出髮絲線條

先用YG91畫滿整個頭髮內側部位，C3、Y21強調陰影

2黑髮短髮　　　　　　　　　①鉛筆線稿

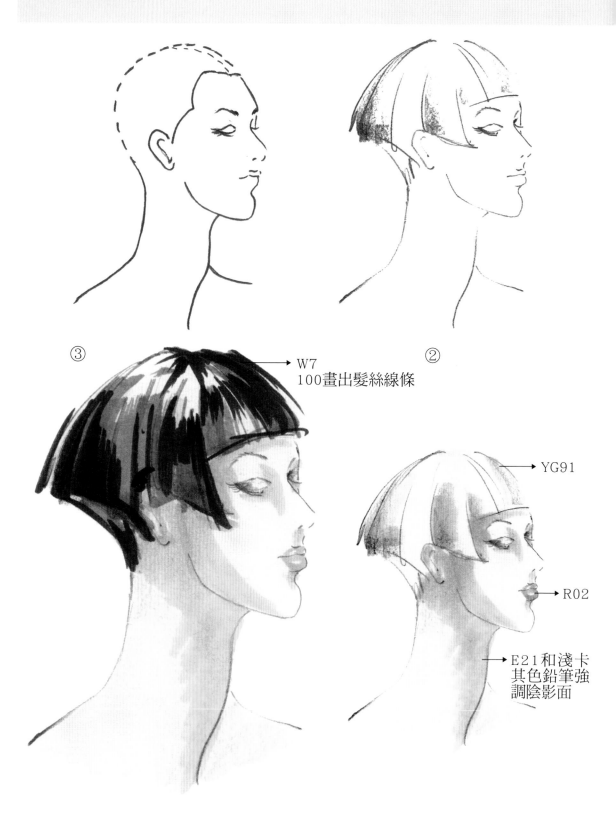

③

W7
100畫出髮絲線條

②

→ YG91

→ R02

E21和淺卡
其色鉛筆強
調陰影面

38

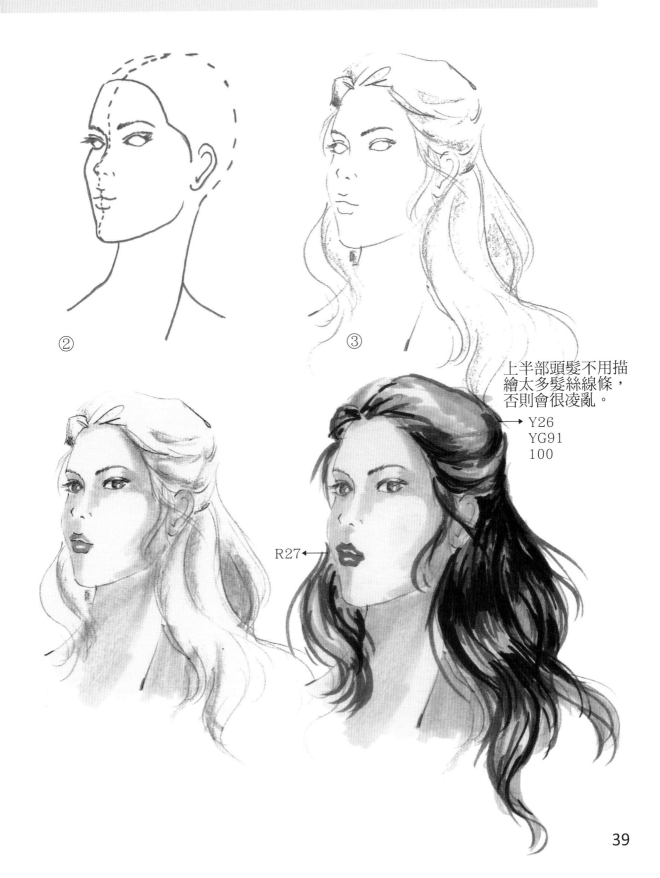

②

③

上半部頭髮不用描
繪太多髮絲線條，
否則會很凌亂。

→ Y26
　 YG91
　 100

R27 ←

4馬尾　　　　　　　　　　　　　　　①鉛筆線稿

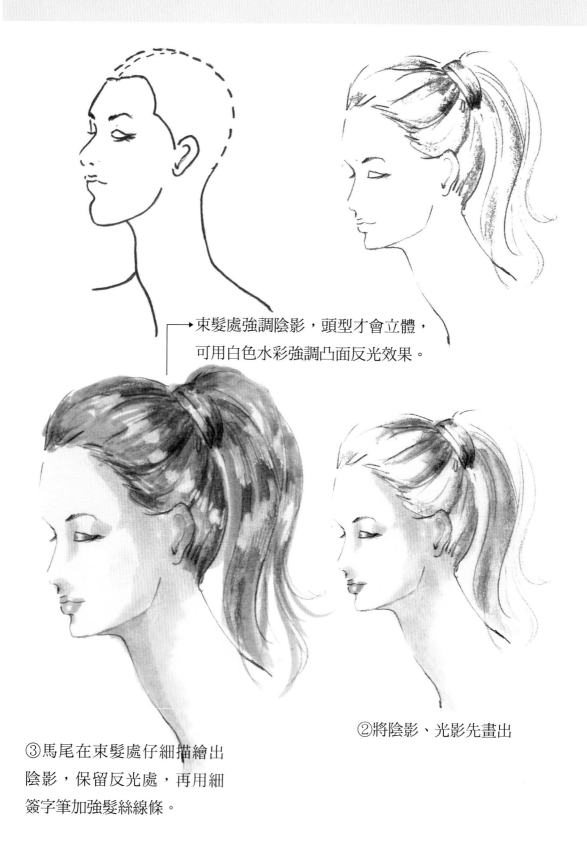

束髮處強調陰影，頭型才會立體，
可用白色水彩強調凸面反光效果。

②將陰影、光影先畫出

③馬尾在束髮處仔細描繪出
陰影，保留反光處，再用細
簽字筆加強髮絲線條。

5黑人髮

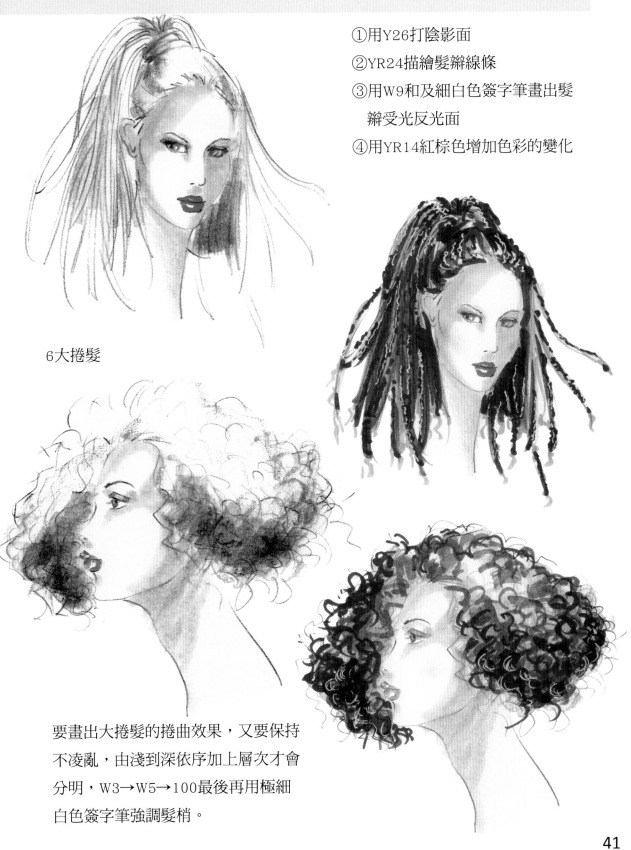

①用Y26打陰影面
②YR24描繪髮辮線條
③用W9和及細白色簽字筆畫出髮
　辮受光反光面
④用YR14紅棕色增加色彩的變化

6大捲髮

要畫出大捲髮的捲曲效果,又要保持
不凌亂,由淺到深依序加上層次才會
分明,W3→W5→100最後再用極細
白色簽字筆強調髮梢。

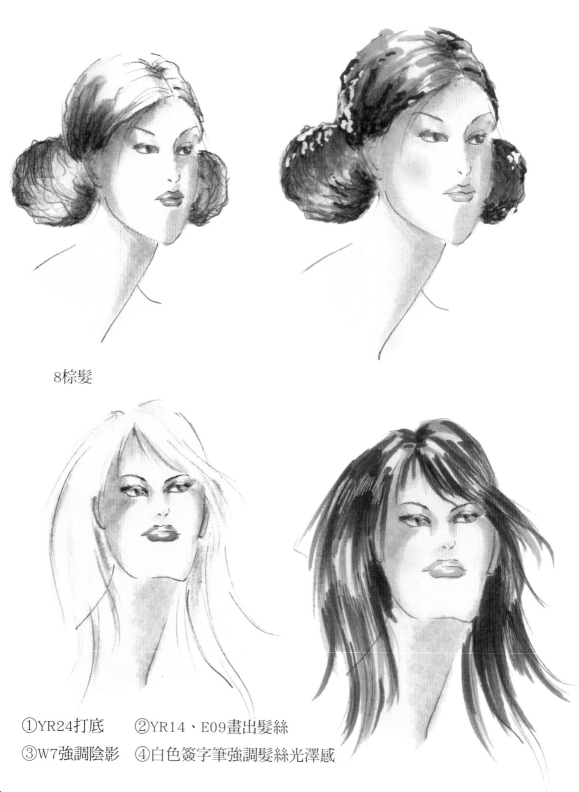

7玉米鬚髮包頭

玉米鬚的輪廓是曲線，先用Y26打底、W7強調陰影，最後再用白色水彩畫出反光面。

8棕髮

①YR24打底　　②YR14、E09畫出髮絲
③W7強調陰影　④白色簽字筆強調髮絲光澤感

9棒球帽

①鉛筆線稿畫出棒球帽輪廓及辮子線條

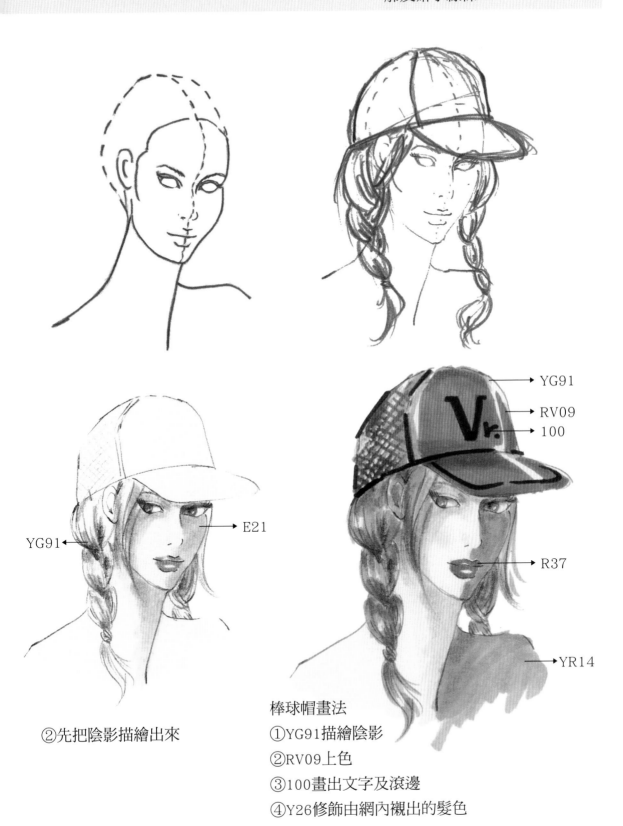

YG91

RV09

100

E21

YG91

R37

YR14

②先把陰影描繪出來

棒球帽畫法

①YG91描繪陰影

②RV09上色

③100畫出文字及滾邊

④Y26修飾由網內襯出的髮色

10圓邊帽　　　　　　　　　　　　　　　①鉛筆線稿

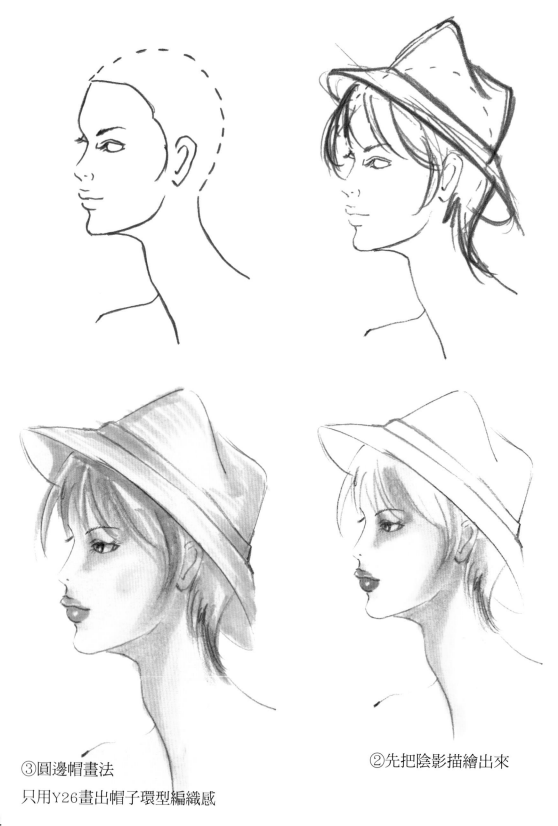

③圓邊帽畫法

只用Y26畫出帽子環型編織感

②先把陰影描繪出來

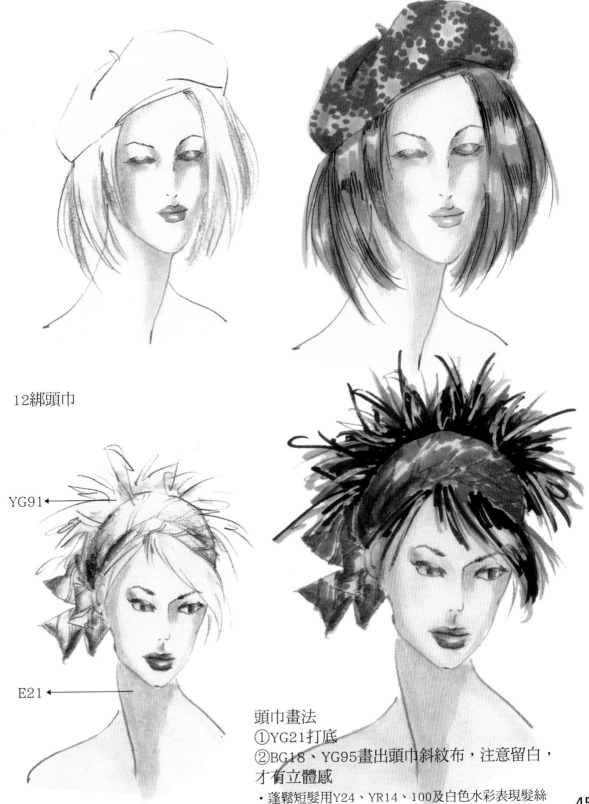

①Y15打底
②B26填滿藍色布花底色
③YG91強調陰影

11貝蕾帽

12綁頭巾

YG91

E21

頭巾畫法
①YG21打底
②BG18、YG95畫出頭巾斜紋布，注意留白，才有立體感
・蓬鬆短髮用Y24、YR14、100及白色水彩表現髮絲

45

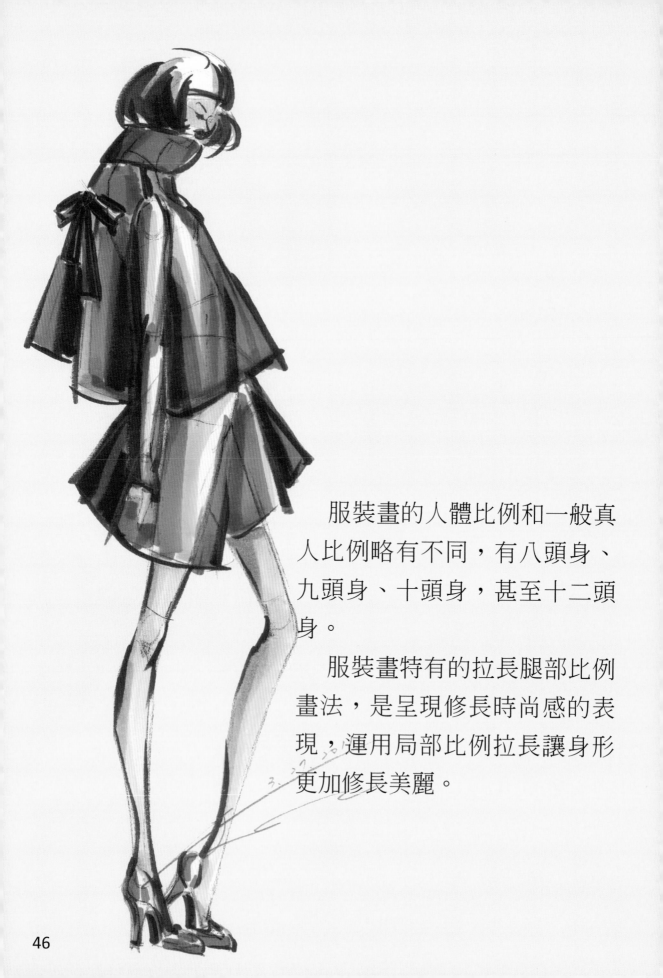

服裝畫的人體比例和一般真人比例略有不同，有八頭身、九頭身、十頭身，甚至十二頭身。

服裝畫特有的拉長腿部比例畫法，是呈現修長時尚感的表現，運用局部比例拉長讓身形更加修長美麗。

第三章
服裝POSE
的畫法

一般常畫的比例是九頭身、九頭半和十頭身，之間的差異是腿部拉長的差別，身體軀幹的比例不變。

長度比例：

1 頭部

2 1/2 頸部到胸部

3 1/2 腰

4 1/2 臀部

4 1/2 - 61/2 大腿

6 1/2 - 9 小腿

10 腳

寬度比例：

以臉寬為1單位

1 頭寬

2.8 - 3 肩寬

1.5 - 2 腰寬

2.5 - 2.8 臀寬

以下示範服裝插畫中常用的姿勢，注意，所有服裝畫POSE，身體軀幹的曲度很重要，要有曲線，POSE才美觀，在速寫人物，是要判斷身體重心、位置和腰的方向，才不會畫出奇怪、不符合人體工學的姿勢

P.S.畫上膚色的腿，即是重心位置

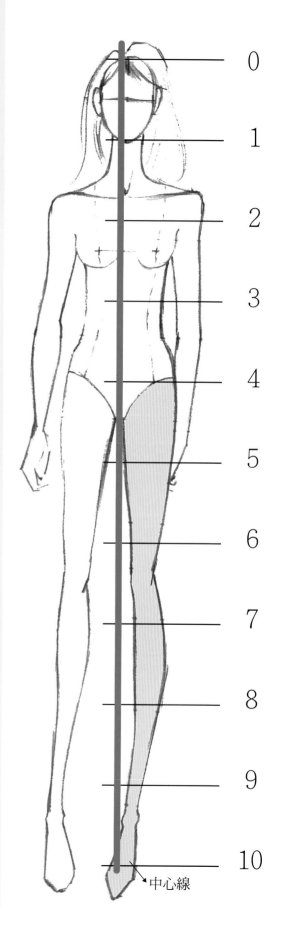

0

1

2

3

4

5

6

7

8

9

10

中心線

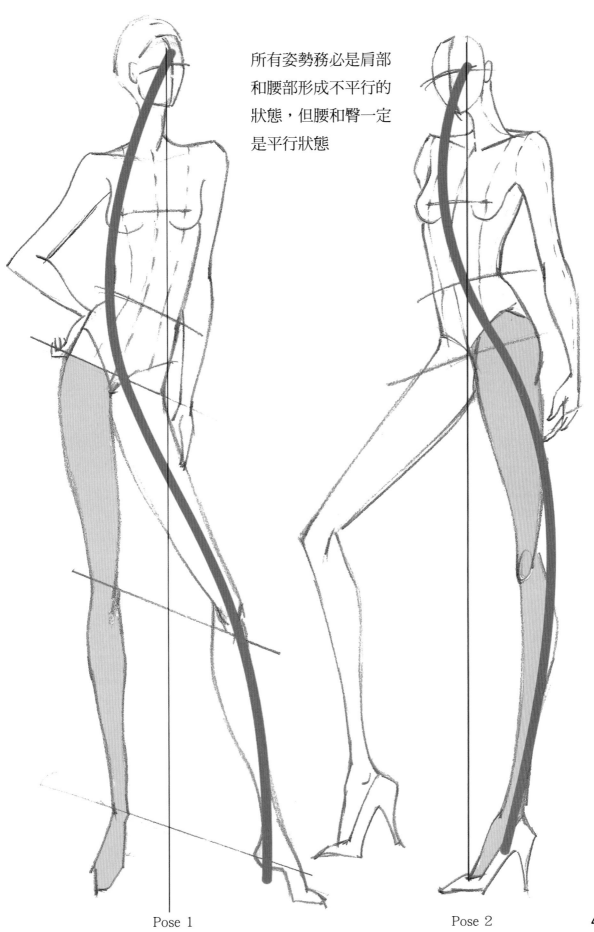

所有姿勢務必是肩部
和腰部形成不平行的
狀態，但腰和臀一定
是平行狀態

Pose 1

Pose 2

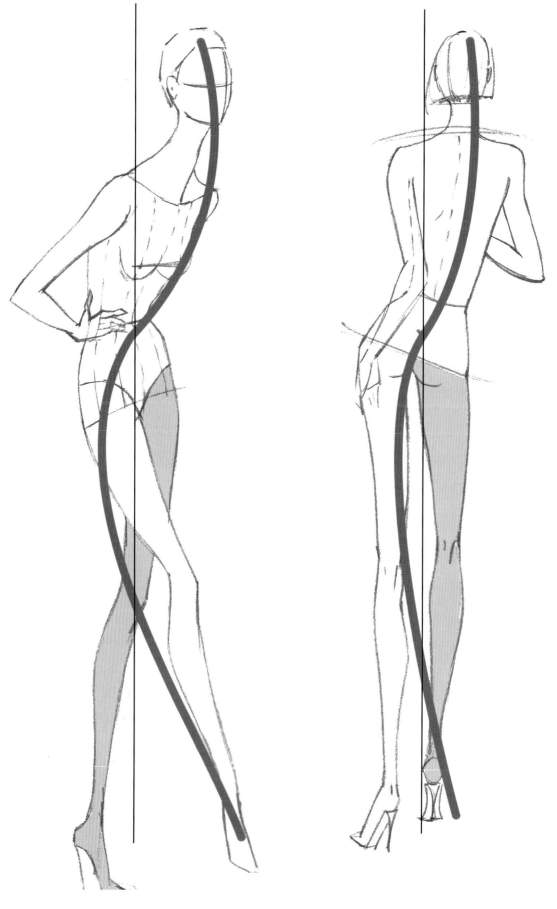

Pose 3

Pose 4

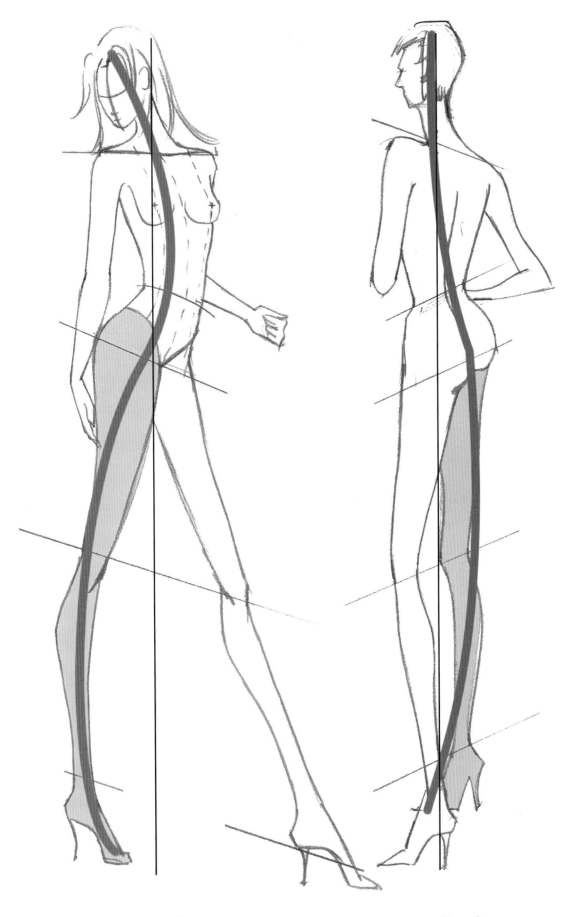

Pose 5 Pose 6 51

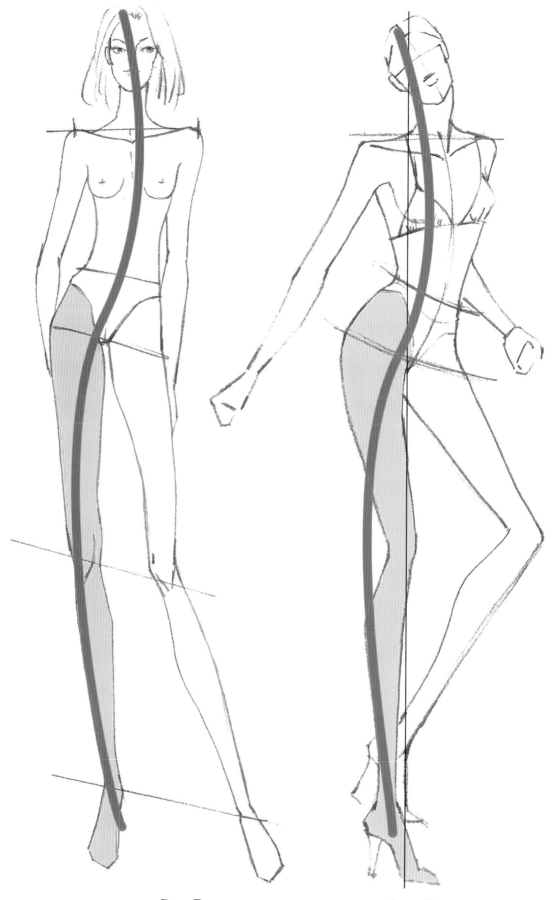

Pose 7

Pose 8

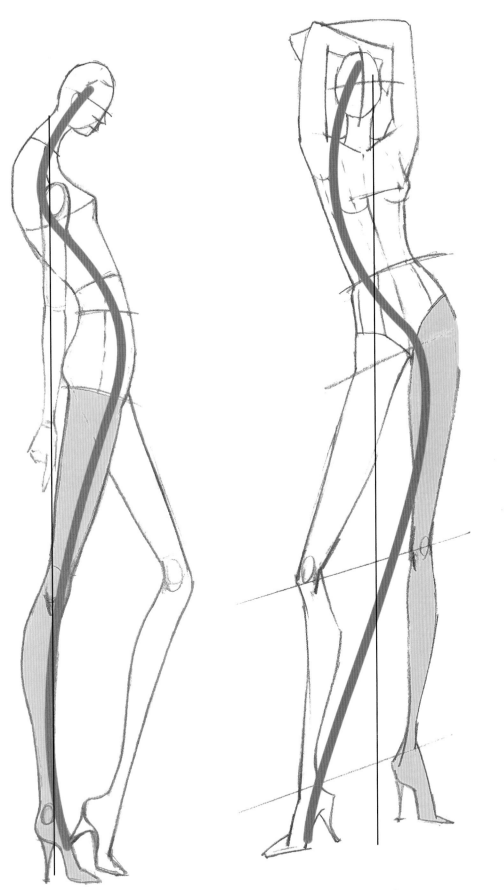

Pose 9 Pose 10 **53**

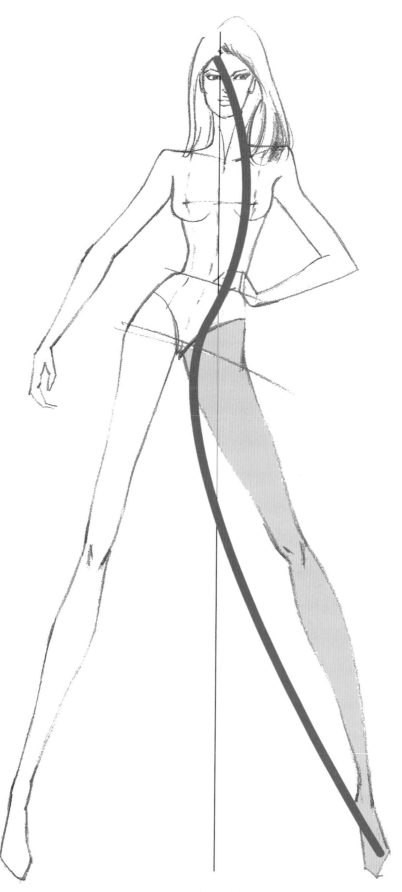

Pose 11

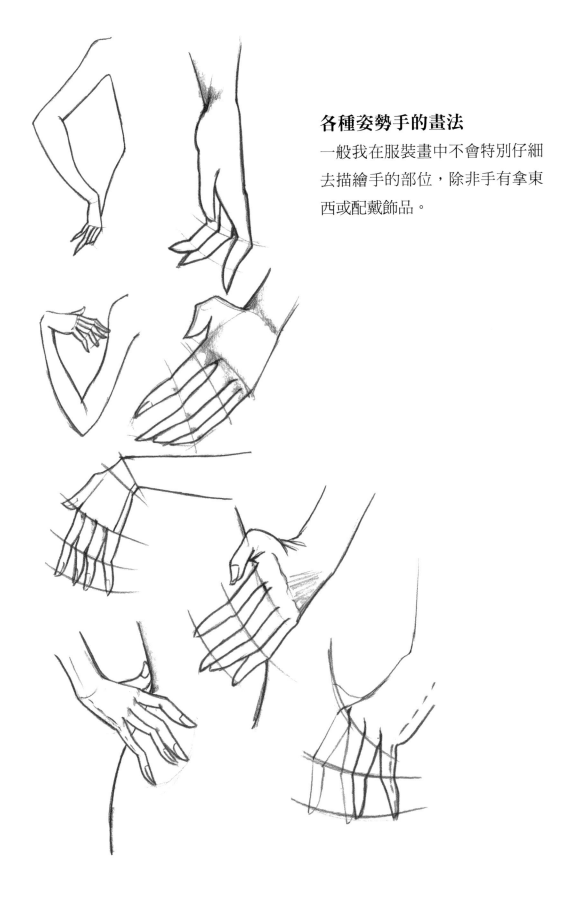

各種姿勢手的畫法
一般我在服裝畫中不會特別仔細去描繪手的部位，除非手有拿東西或配戴飾品。

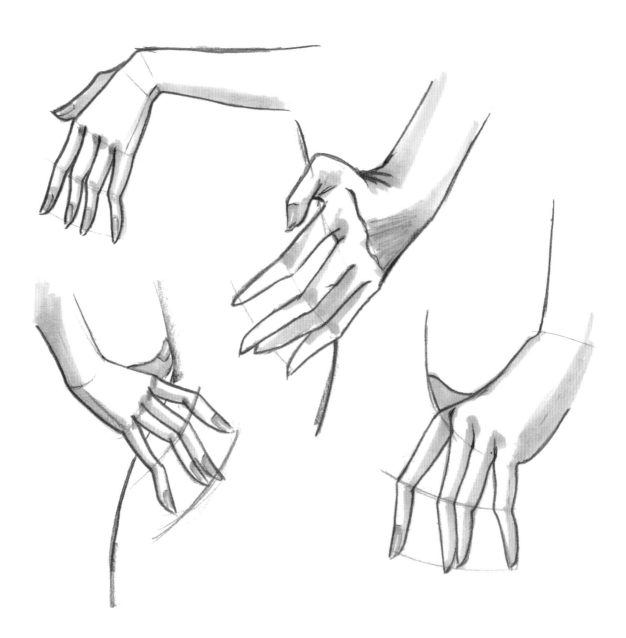

手指關節呈現弧線E21上膚色、R02指甲色

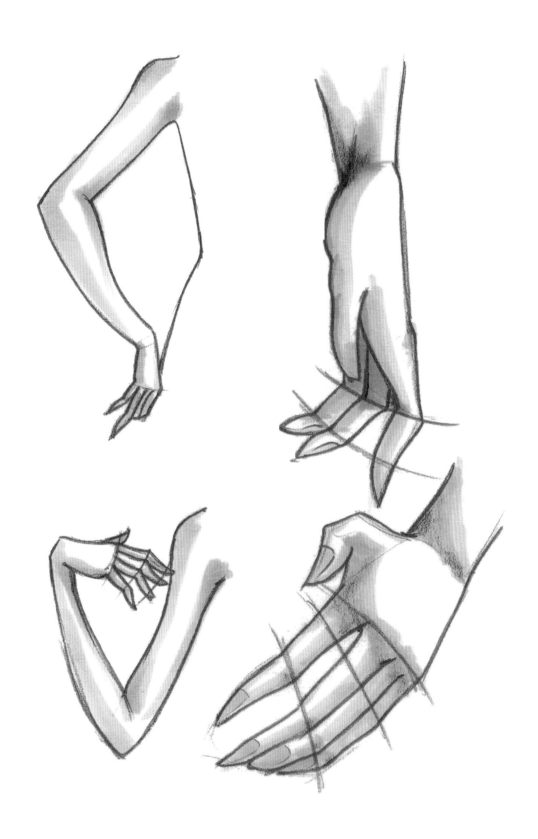

各種角度及穿不同鞋款的腳

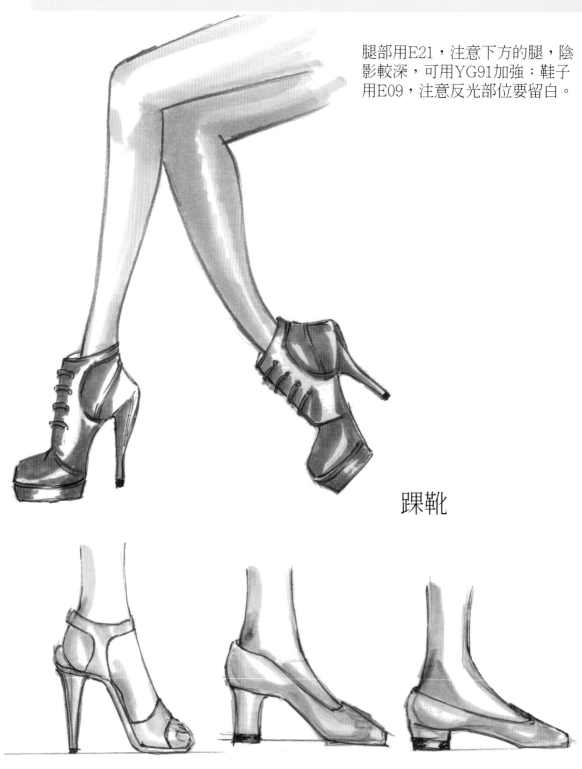

腿部用E21，注意下方的腿，陰影較深，可用YG91加強；鞋子用E09，注意反光部位要留白。

踝靴

不同高度的鞋跟畫法

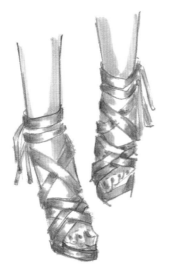

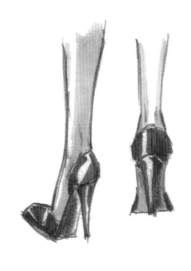

緞帶式高跟涼鞋

高跟鞋的背面

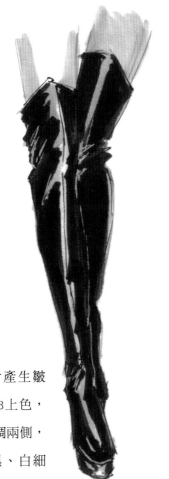

長型馬靴

- 關節部位會產生皺
 褶，先用W3上色，
 再用100強調兩側，
 最後再用黑、白細
 膠筆畫出褶痕。

黑白鉛筆素描基本型高跟鞋

學習服裝各種常用素材的畫法，是表現服裝畫很重要的步驟。

就讓我循序漸進地示範給各位吧!!

所有示範，有的會用第三章所示範的人體POSE、有的會另外直接打骨架上色，目的在於讓大家學習到不同方式的練習方法。

第四章
服裝素材
的畫法

點點布

　　點點布是常見的女裝用料，大大小小不同的點點布，可呈現各式不同風情的服裝，大的點點比較俏麗活潑、小而細密的點點則能呈現女性優雅風格。

示範一

白底藍點的背心配上白色蓬蓬裙，展現俏麗年輕LOOK。

點點布的畫法

注意:

1 點和點之間的距離要平均

2 在邊緣會有不完整的點出現

3 皺褶會影響點的密度

・使用色-頭髮W3、Y26

　　　膚色E21

　　　服裝B26、YG91

・使用POSE 2

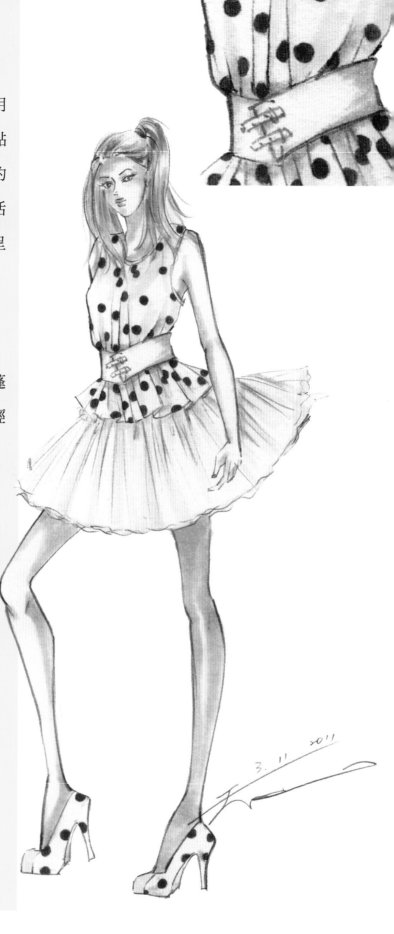

示範二

粉底灰點，呈現優雅浪漫中帶些許的活潑年輕氣息。

灰色軍裝短夾克與點點布結合的洋裝、巧妙搭配細褶蛋糕裙，年輕卻不流於裝可愛。

· 使用色-頭髮YR14、YG91、加上咖啡色色鉛筆

　外套YG91

　洋裝R02、YG91

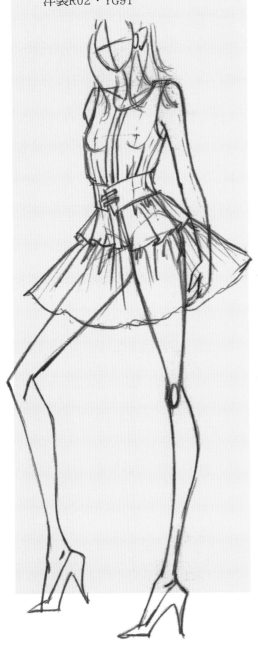

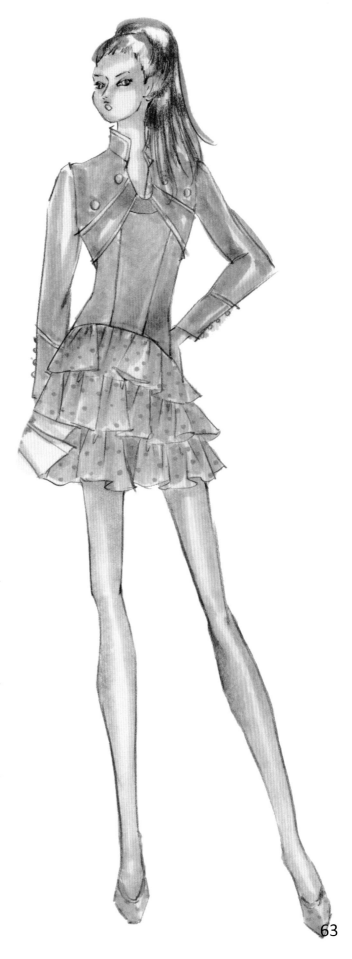

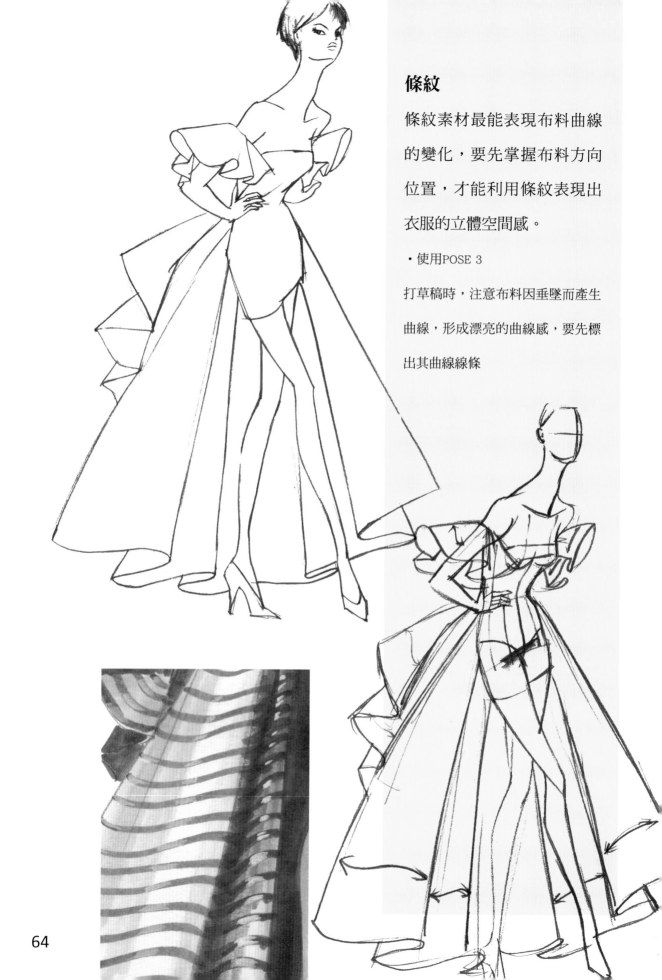

條紋

條紋素材最能表現布料曲線的變化，要先掌握布料方向位置，才能利用條紋表現出衣服的立體空間感。

・使用POSE 3

打草稿時，注意布料因垂墜而產生曲線，形成漂亮的曲線感，要先標出其曲線線條

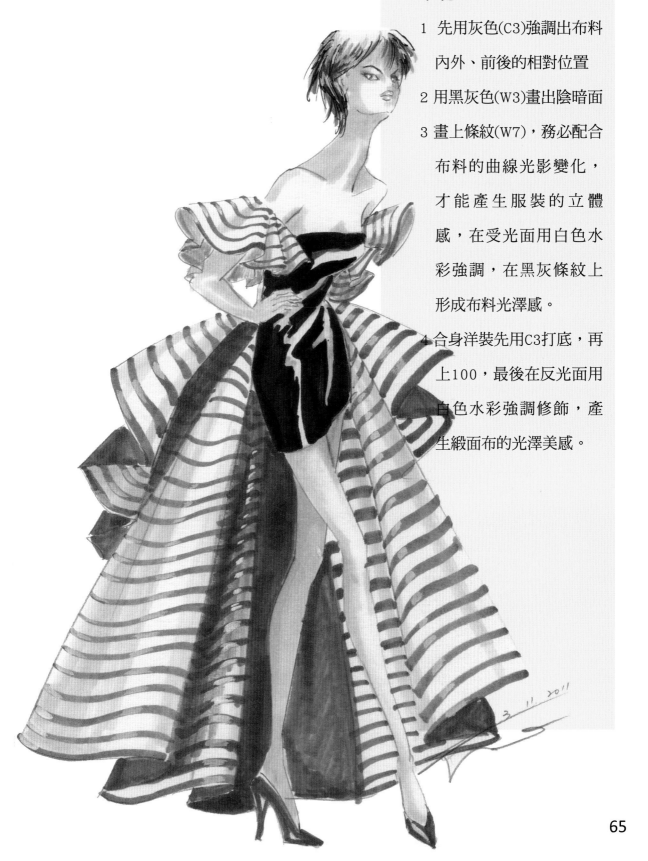

示範一

1 先用灰色(C3)強調出布料內外、前後的相對位置

2 用黑灰色(W3)畫出陰暗面

3 畫上條紋(W7)，務必配合布料的曲線光影變化，才能產生服裝的立體感，在受光面用白色水彩強調，在黑灰條紋上形成布料光澤感。

4 合身洋裝先用C3打底，再上100，最後在反光面用白色水彩強調修飾，產生緞面布的光澤美感。

利用不同方向的裁剪，使條紋產生戲劇性的變化　　・使用色-頭髮YR23
膚色E21
服裝C5、B23、
BV23、V09、
YG95

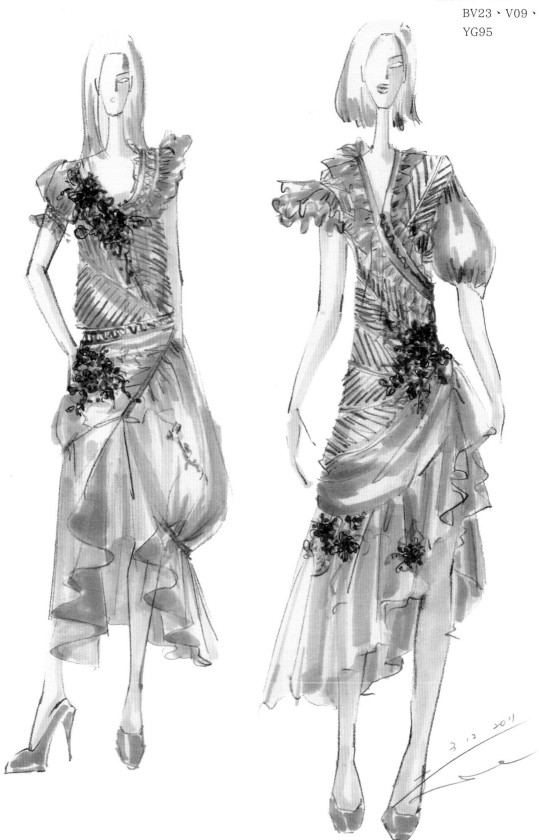

要注意光源的方向，

以下示範不同方向光源的畫法:

· 使用POSE 4

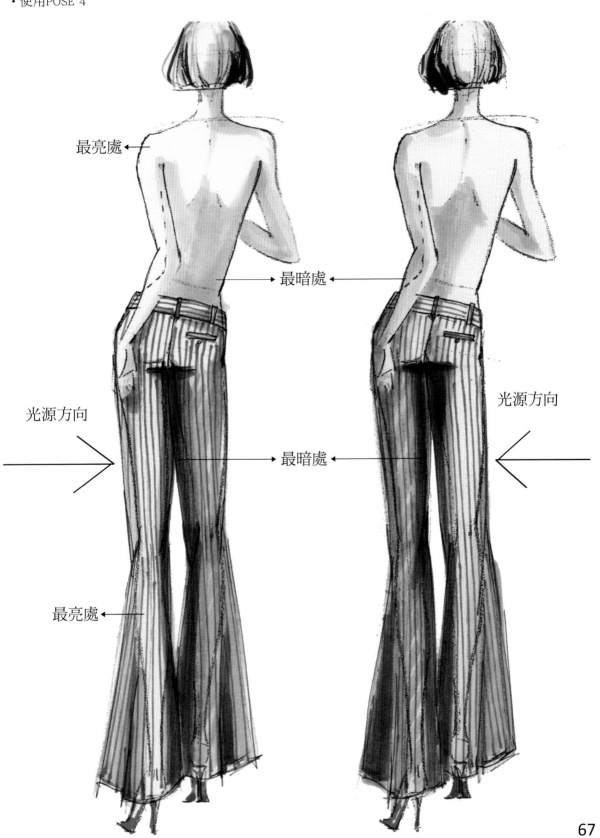

最亮處 ←

最暗處 ← ←

光源方向

→

光源方向

←

最暗處 ← ←

最亮處 ←

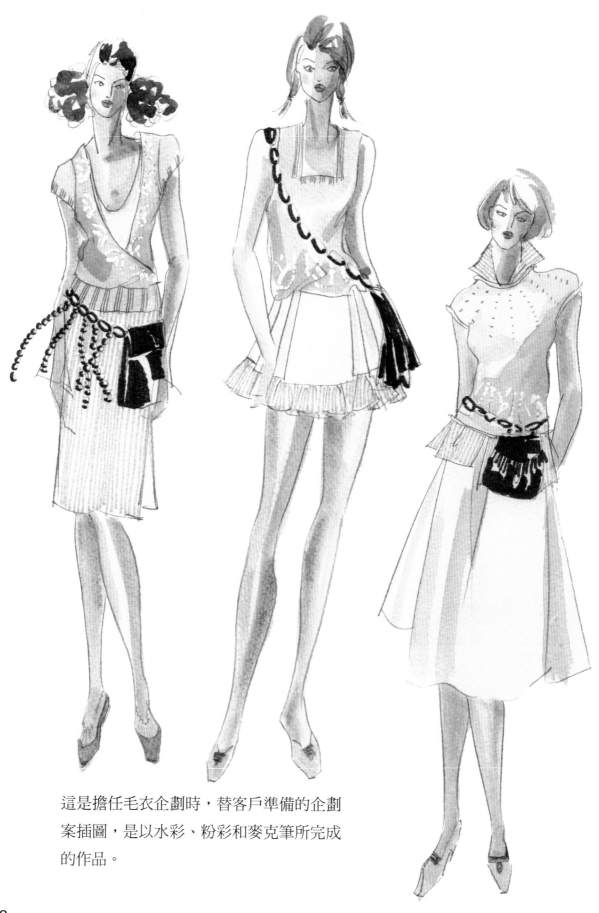

這是擔任毛衣企劃時，替客戶準備的企劃
案插圖，是以水彩、粉彩和麥克筆所完成
的作品。

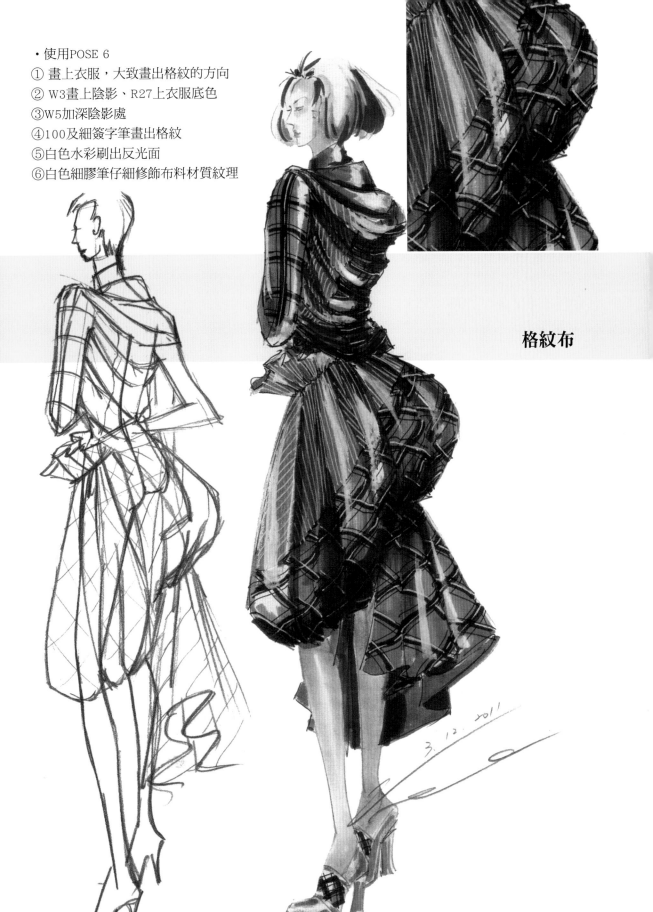

・使用POSE 6
① 畫上衣服，大致畫出格紋的方向
② W3畫上陰影、R27上衣服底色
③W5加深陰影處
④100及細簽字筆畫出格紋
⑤白色水彩刷出反光面
⑥白色細膠筆仔細修飾布料材質紋理

格紋布

69

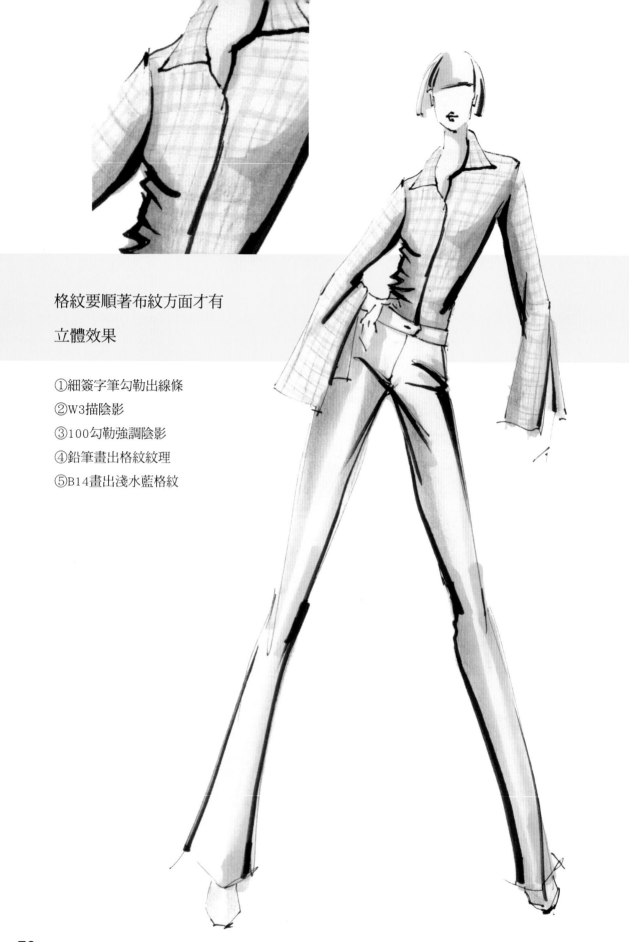

格紋要順著布紋方面才有

立體效果

①細簽字筆勾勒出線條
②W3描陰影
③100勾勒強調陰影
④鉛筆畫出格紋紋理
⑤B14畫出淺水藍格紋

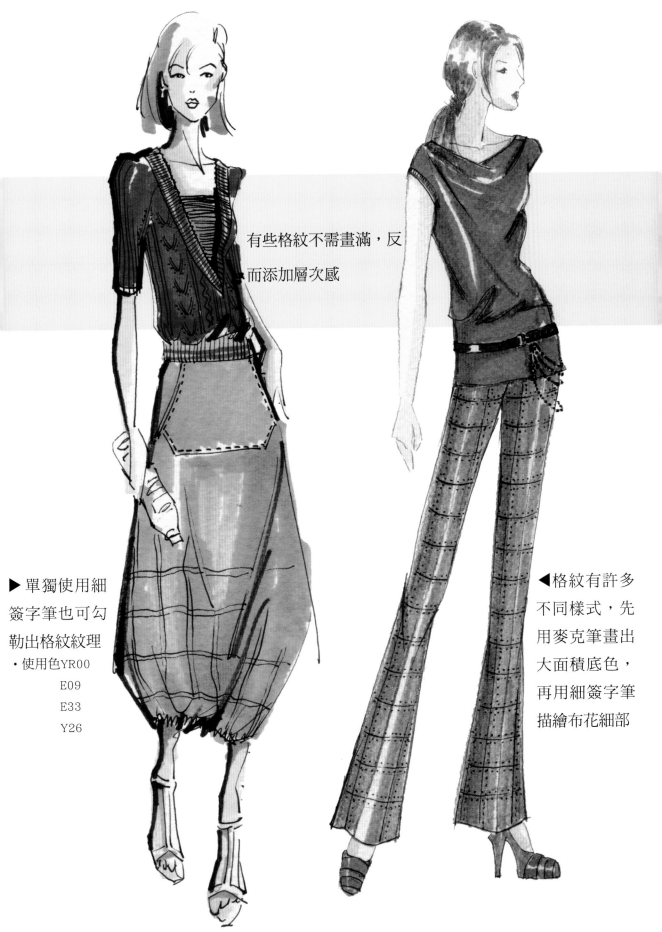

有些格紋不需畫滿，反
而添加層次感

▶單獨使用細
簽字筆也可勾
勒出格紋紋理
・使用色YR00
　　　E09
　　　E33
　　　Y26

◀格紋有許多
不同樣式，先
用麥克筆畫出
大面積底色，
再用細簽字筆
描繪布花細部

牛仔布

牛仔褲特有的斜紋布紋及粗獷感，需要用色鉛筆及白細簽字筆表現。

示範畫法:

1 先用藍色塗上褲子陰影
2 用灰色加深陰影
3 再用深藍色色鉛筆加強布料質地
4 白細膠筆畫出斜紋效果
5 最後再將牛仔褲很重要的車線裝飾線畫上即完成

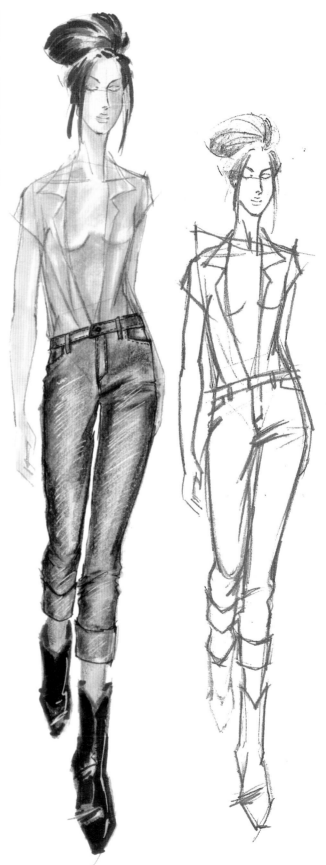

①使用POSE 4畫出
　牛仔褲外型
②B23畫上牛仔布色
③用藍色色鉛筆,
　側筆畫出牛仔褲
　特有的顆粒感
④100強調牛仔褲外
　型輪廓
⑤白膠筆勾勒出牛
　仔斜紋及車縫線

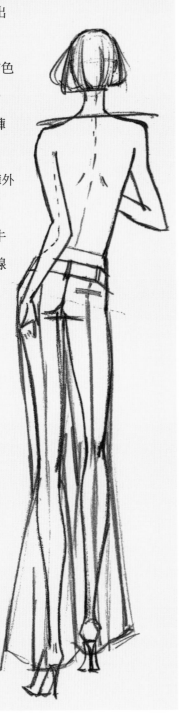

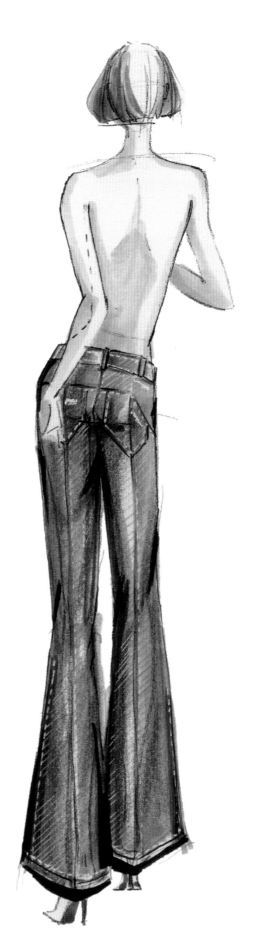

印花布的種類很廣泛，如何掌握印花布的畫法:

1 同素面布，將服裝的光影先畫好，立體感就能呈現

2 再畫上印花的花樣，掌握印花布的重點，畫出其重點，布料的特色才能發揮，不見得要非常寫實，但【神韻】要出來，有時反而需要故意省略一些細節，否則很容易變得匠氣，所有的畫畫都一樣，一定要有重點，重點部份要仔細描繪，但不能整張圖全部都是重點，那反而會失焦。所以，描繪服裝畫時，重點在服裝，頭髮、手、鞋等部位點到為止即可，沒有刻意仔細去勾勒它們。

教學時示範用的POSE，是最基本的POSE，分別適合表現裙裝及褲裝

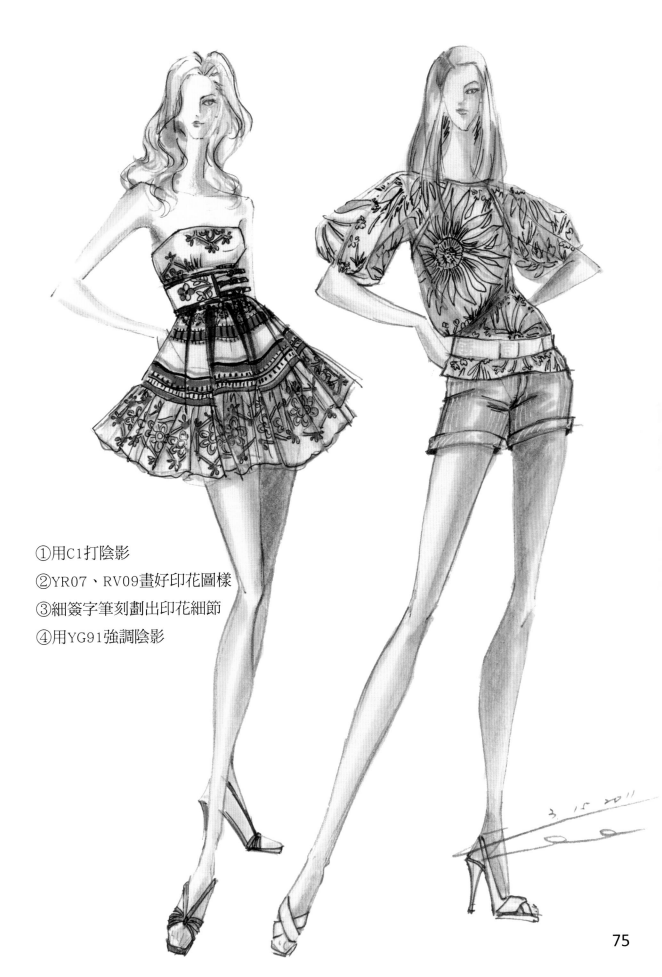

①用C1打陰影
②YR07、RV09畫好印花圖樣
③細簽字筆刻劃出印花細節
④用YG91強調陰影

2 畫好黑白線稿，可以多影印幾張
　線稿，嘗試不同色彩或用不同
　素材描繪

1 先打好人體骨架，
　再畫上服裝

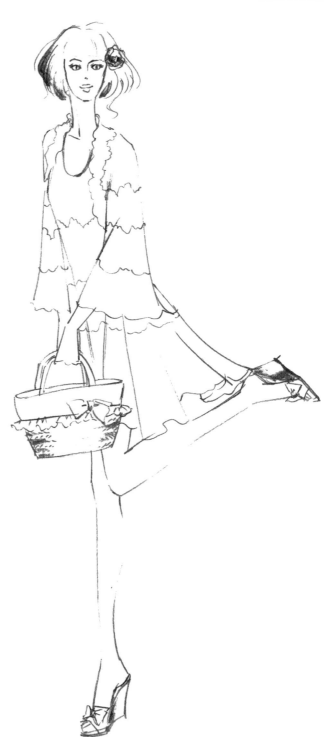

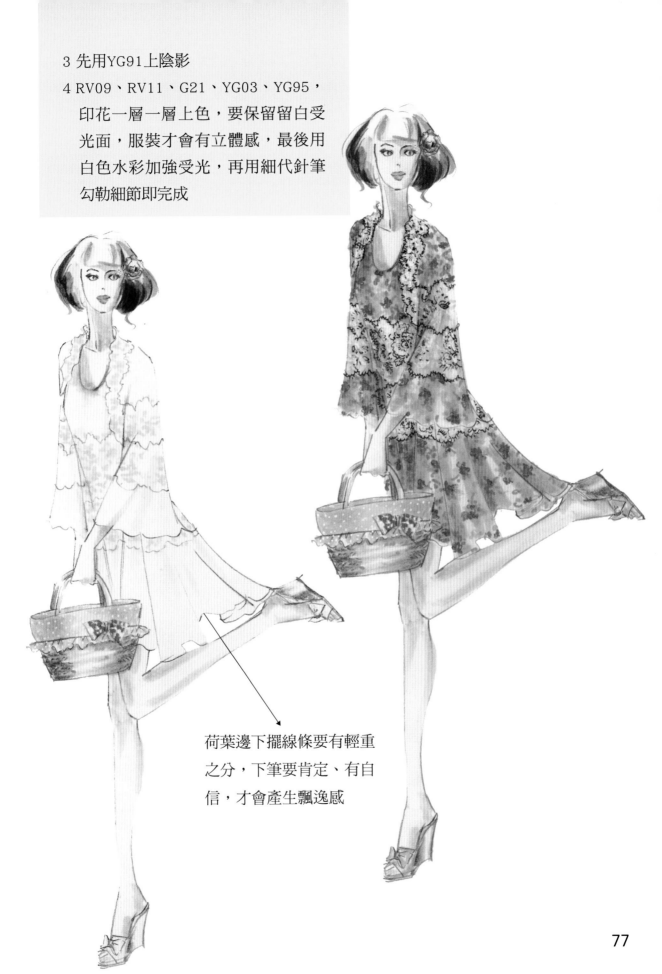

3 先用YG91上陰影

4 RV09、RV11、G21、YG03、YG95，
 印花一層一層上色，要保留留白受
 光面，服裝才會有立體感，最後用
 白色水彩加強受光，再用細代針筆
 勾勒細節即完成

荷葉邊下擺線條要有輕重
之分，下筆要肯定、有自
信，才會產生飄逸感

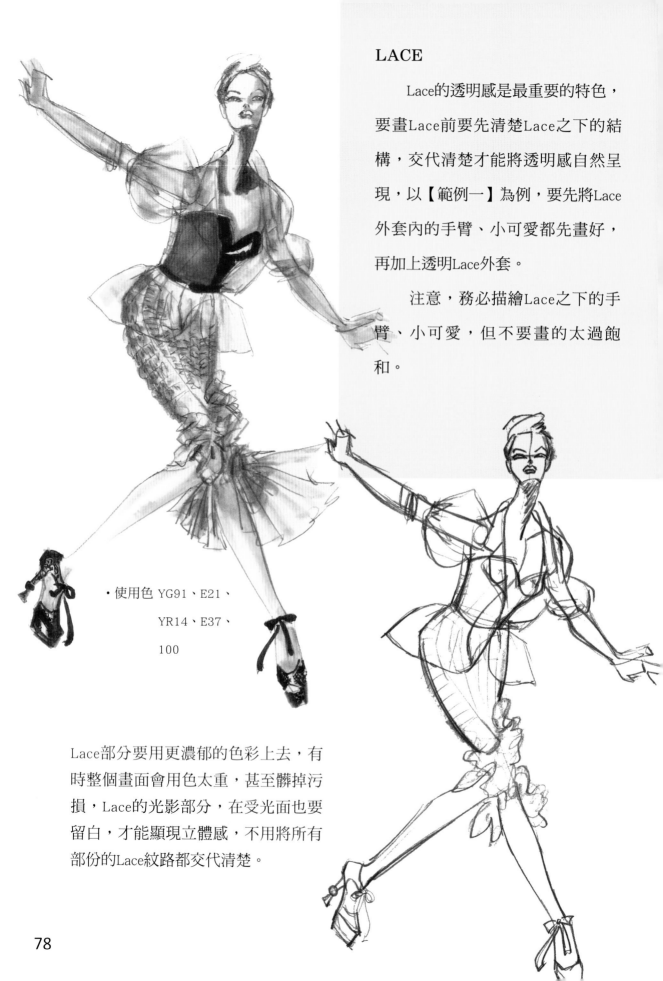

LACE

　　Lace的透明感是最重要的特色，要畫Lace前要先清楚Lace之下的結構，交代清楚才能將透明感自然呈現，以【範例一】為例，要先將Lace外套內的手臂、小可愛都先畫好，再加上透明Lace外套。

　　注意，務必描繪Lace之下的手臂、小可愛，但不要畫的太過飽和。

・使用色 YG91、E21、
　　　　YR14、E37、
　　　　100

Lace部分要用更濃郁的色彩上去，有時整個畫面會用色太重，甚至髒掉污損，Lace的光影部分，在受光面也要留白，才能顯現立體感，不用將所有部份的Lace紋路都交代清楚。

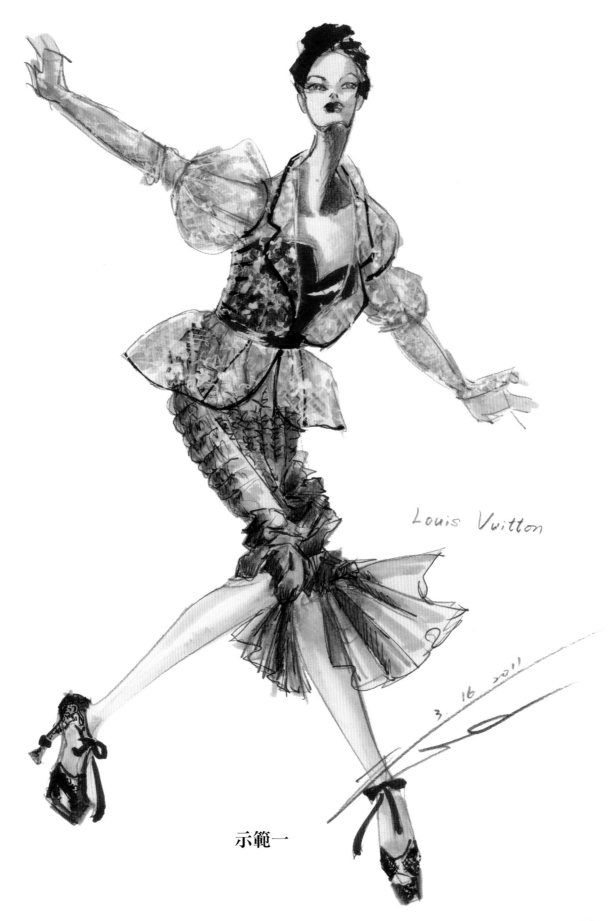

Louis Vuitton

3. 16. 2011

示範一

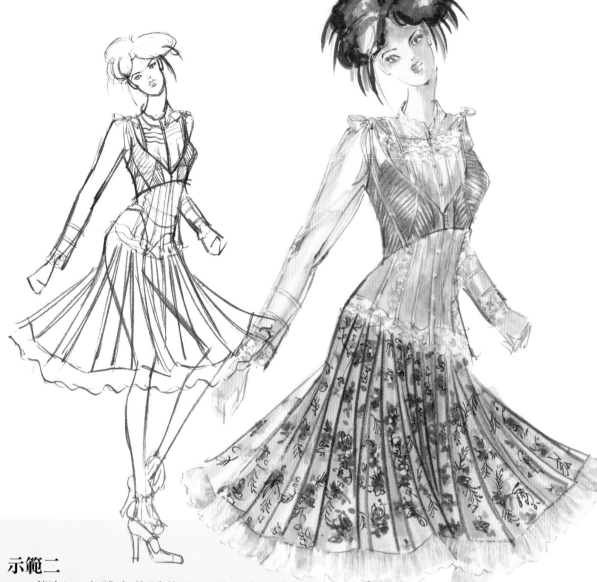

示範二

Lace襯衫，身體會若隱若現，所以也要先將
身體上膚色，再畫上Lace襯衫部位。

蕾絲透明襯衫

要表現出蕾絲的花紋組織、又要保持透明感,
多觀察描繪是畫好蕾絲的方式,在描繪蕾絲時
,不要全部仔細畫出!要有模糊朦朧的美感。

・使用POSE 8

①畫好膚色E21

②YG91畫出襯衫的透明感

③白膠筆和白色細水彩勾勒LACE襯衫

④印花剪接裙用Y26打底，用YR04、R08、C5勾勒出
　古典印花圖案

⑤細簽字筆畫出枝葉部分

⑥用紅桔色色鉛筆加強出芽部分

⑦用白膠筆和白色水彩畫出下擺棉質荷葉邊

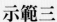

示範三

呈現黑色Lace的畫法，黑色Lace的陰影用
灰色表現即可，不要用黑色去畫，色彩
會太黑、太重，失去Lace的透明感，可用
細黑簽字筆及白簽色筆去勾勒Lace的花
紋。

・使用色 E21、R02、E33麥克筆，在描繪時，下
筆要肯定且快速，因為筆在紙上稍有遲疑，就會
留下明顯的筆觸，破壞整體流暢感。

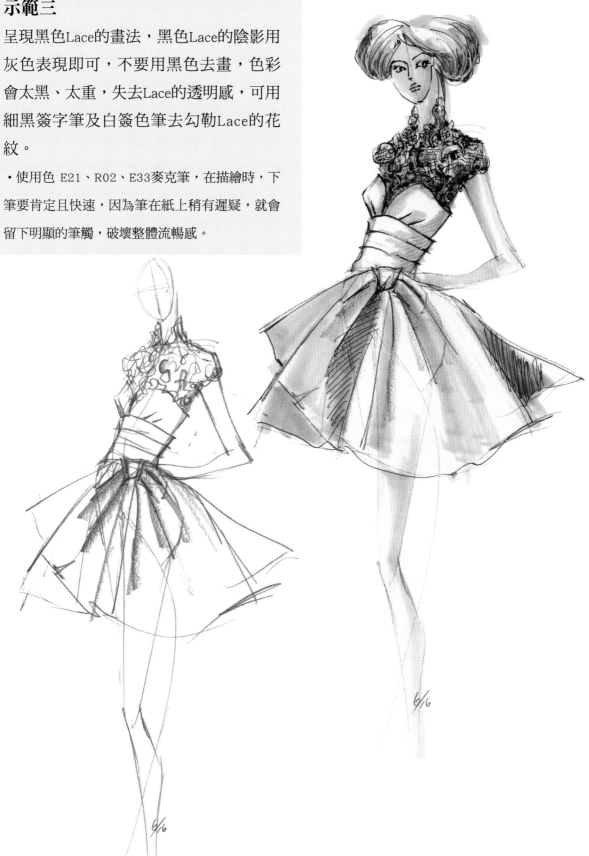

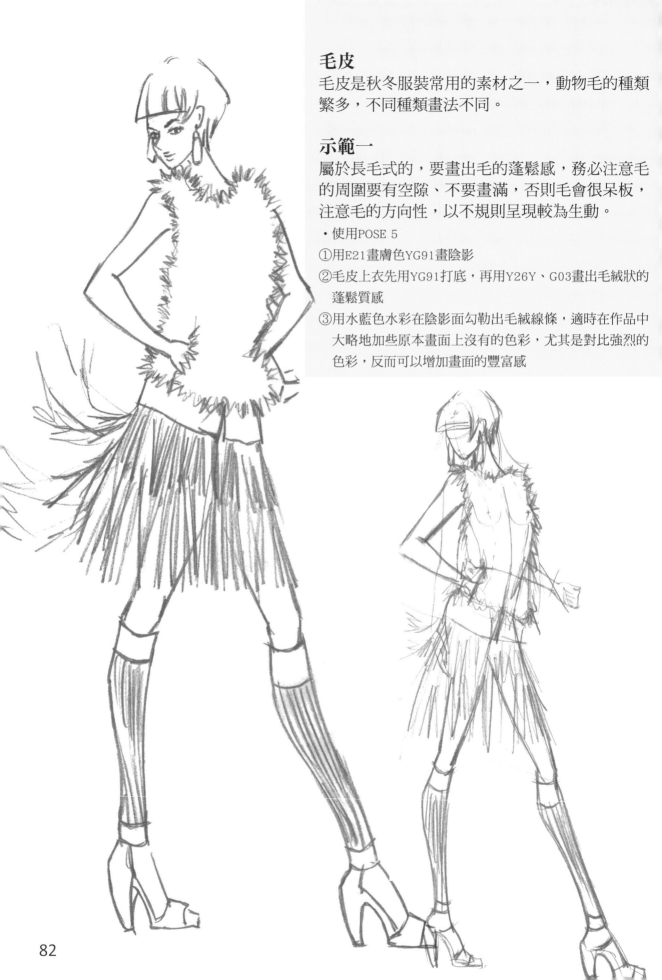

毛皮

毛皮是秋冬服裝常用的素材之一，動物毛的種類繁多，不同種類畫法不同。

示範一

屬於長毛式的，要畫出毛的蓬鬆感，務必注意毛的周圍要有空隙、不要畫滿，否則毛會很呆板，注意毛的方向性，以不規則呈現較為生動。

・使用POSE 5

①用E21畫膚色YG91畫陰影

②毛皮上衣先用YG91打底，再用Y26Y、G03畫出毛絨狀的蓬鬆質感

③用水藍色水彩在陰影面勾勒出毛絨線條，適時在作品中大略地加些原本畫面上沒有的色彩，尤其是對比強烈的色彩，反而可以增加畫面的豐富感

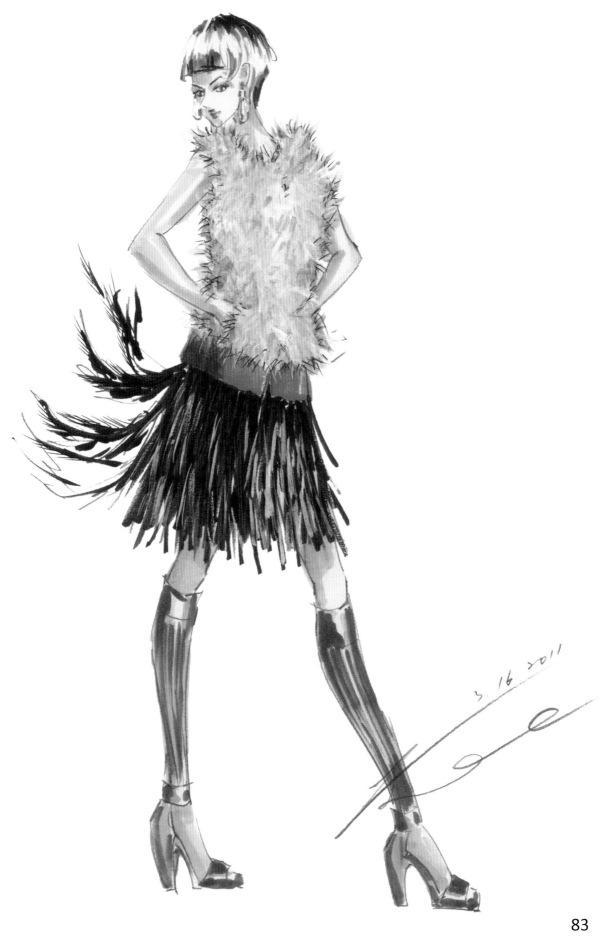

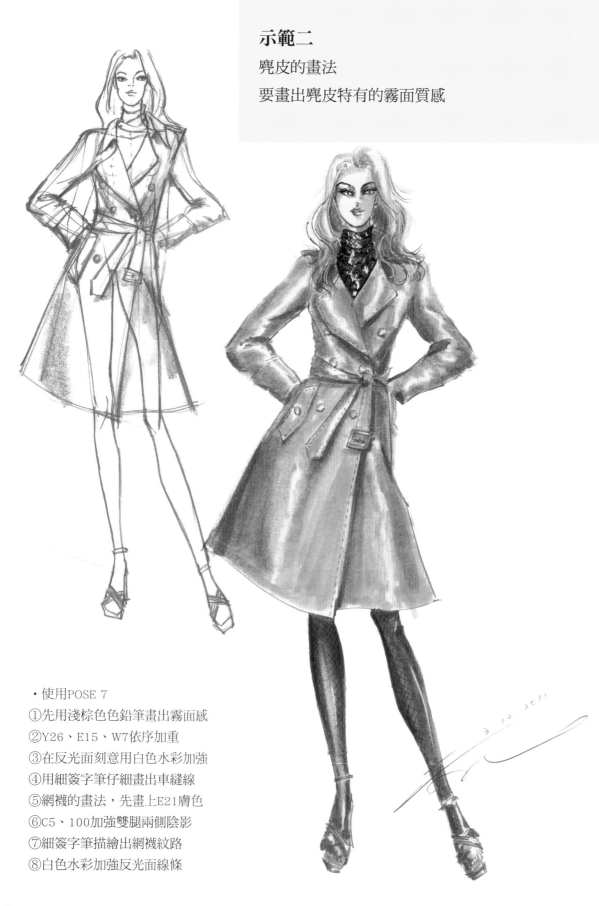

示範二

麂皮的畫法
要畫出麂皮特有的霧面質感

・使用POSE 7
①先用淺棕色色鉛筆畫出霧面感
②Y26、E15、W7依序加重
③在反光面刻意用白色水彩加強
④用細簽字筆仔細畫出車縫線
⑤網襪的畫法，先畫上E21膚色
⑥C5、100加強雙腿兩側陰影
⑦細簽字筆描繪出網襪紋路
⑧白色水彩加強反光面線條

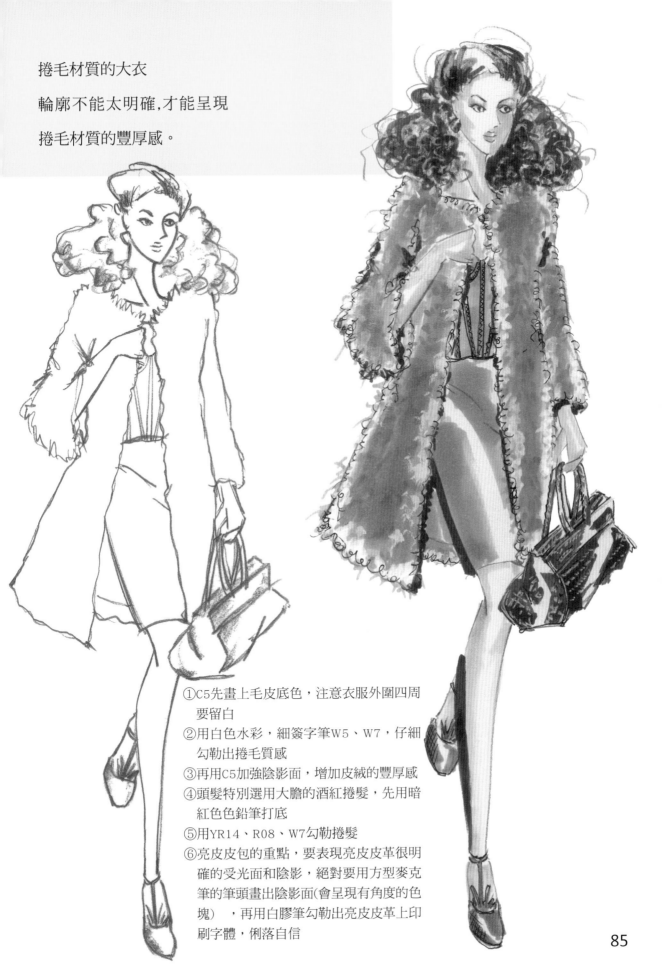

捲毛材質的大衣
輪廓不能太明確,才能呈現
捲毛材質的豐厚感。

①C5先畫上毛皮底色,注意衣服外圍四周
　要留白
②用白色水彩,細簽字筆W5、W7,仔細
　勾勒出捲毛質感
③再用C5加強陰影面,增加皮絨的豐厚感
④頭髮特別選用大膽的酒紅捲髮,先用暗
　紅色色鉛筆打底
⑤用YR14、R08、W7勾勒捲髮
⑥亮皮皮包的重點,要表現亮皮皮革很明
　確的受光面和陰影,絕對要用方型麥克
　筆的筆頭畫出陰影面(會呈現有角度的色
　塊),再用白膠筆勾勒出亮皮皮革上印
　刷字體,俐落自信

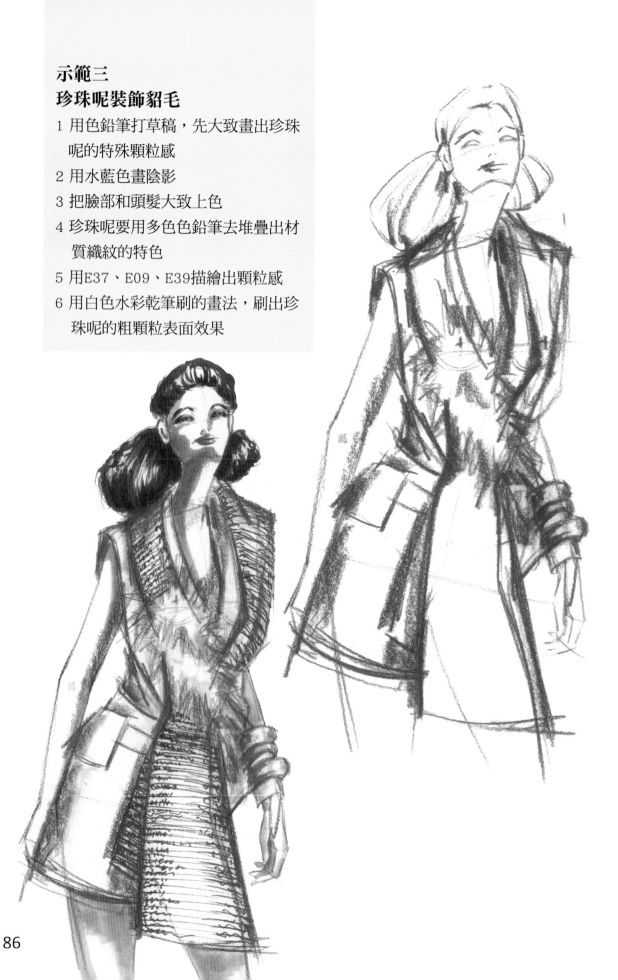

示範三
珍珠呢裝飾貂毛

1 用色鉛筆打草稿，先大致畫出珍珠
　呢的特殊顆粒感
2 用水藍色畫陰影
3 把臉部和頭髮大致上色
4 珍珠呢要用多色色鉛筆去堆疊出材
　質織紋的特色
5 用E37、E09、E39描繪出顆粒感
6 用白色水彩乾筆刷的畫法，刷出珍
　珠呢的粗顆粒表面效果

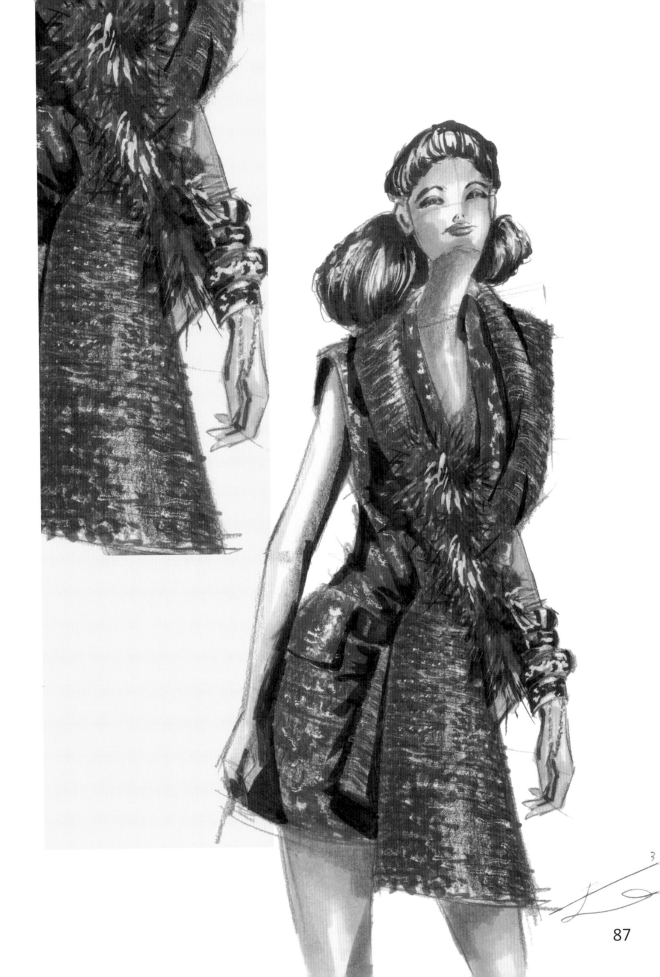

豹紋

　　豹紋是很特殊的一種風格印花，它其實很挑人穿，一定要有幾分野艷、難以駕馭的性感，才能穿出豹紋獨特的狂野性感，如果沒有那種特殊氣質，很容易淪為庸俗。

　　豹紋的種類非常多，在描繪豹紋材質時，最好還是有圖片參考較好，示範兩種不同素材的豹紋，一種是【緞面料的豹紋】:光澤感要呈現出來，才會有立體空間感、另一是【雪紡豹紋】:難度較高，同時要表現豹紋特有的印花、又要有雪紡的飄逸感，色鉛筆加強層次很重要!!

豹紋畫法：

1 上布底色(R02)

2 上陰影色(W5)

3 畫上豹紋紋路(100)

4 用細代針比強調斜線、增加豹紋，
　最後用白色水彩加強細節

P.S.豹紋不要畫滿，只要加強在陰影
　　部份就好

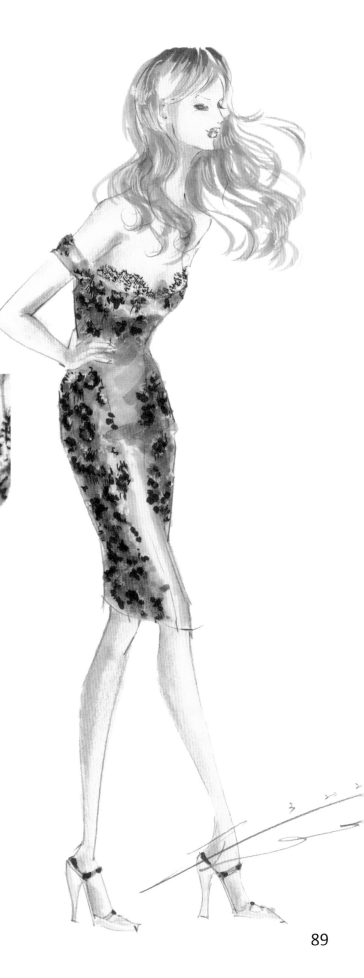

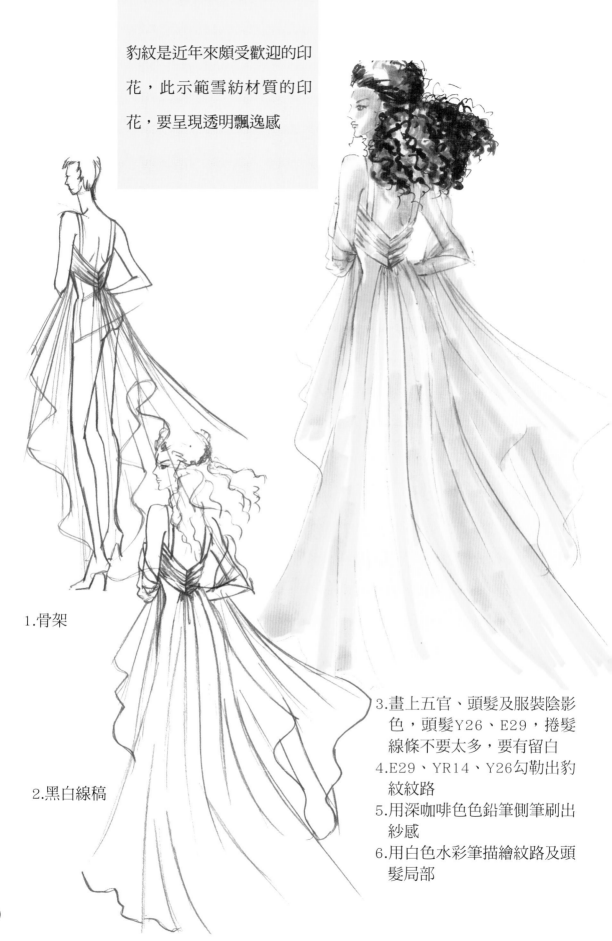

豹紋是近年來頗受歡迎的印花，此示範雪紡材質的印花，要呈現透明飄逸感

1.骨架

2.黑白線稿

3.畫上五官、頭髮及服裝陰影色，頭髮Y26、E29，捲髮線條不要太多，要有留白

4.E29、YR14、Y26勾勒出豹紋紋路

5.用深咖啡色色鉛筆側筆刷出紗感

6.用白色水彩筆描繪紋路及頭髮局部

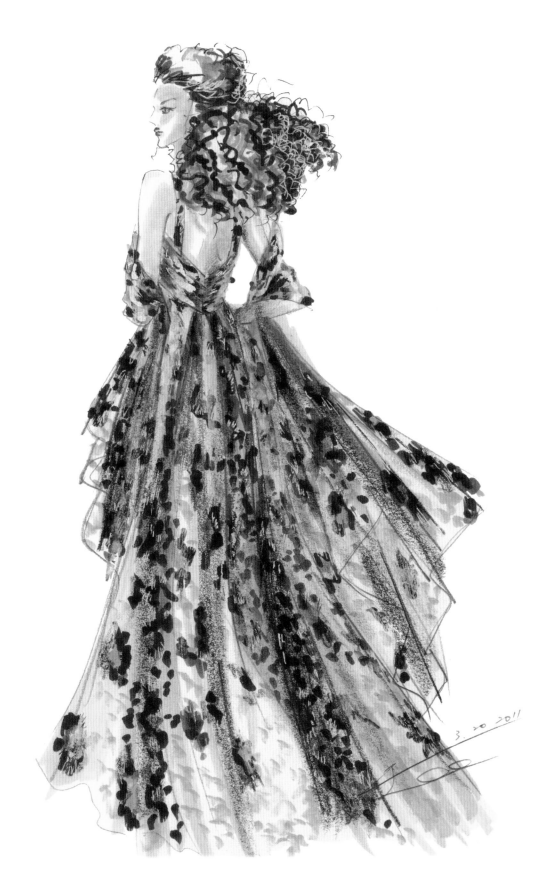

3. 20 2011

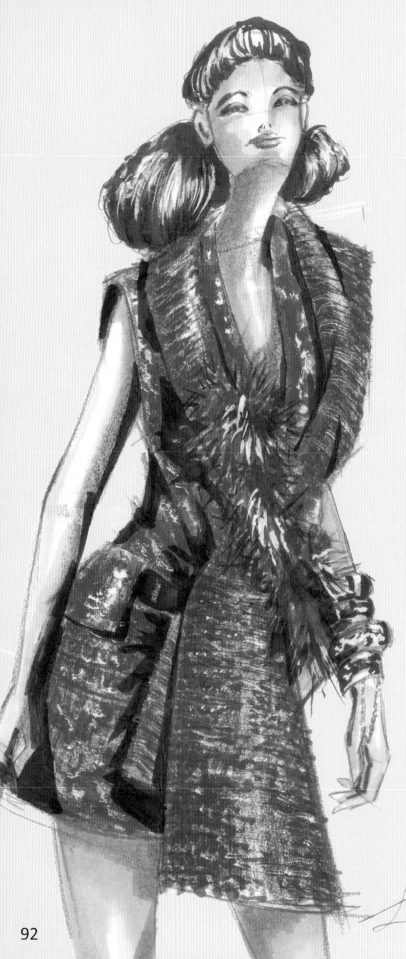

服裝的款式千變萬化，每一服種，都有成千上萬的變化。

此章節，示範幾種最基本及常見的服種畫法。

廣泛地嘗試各種服種的練習，是學習的不二法門。

第五章
服裝種類
的畫法

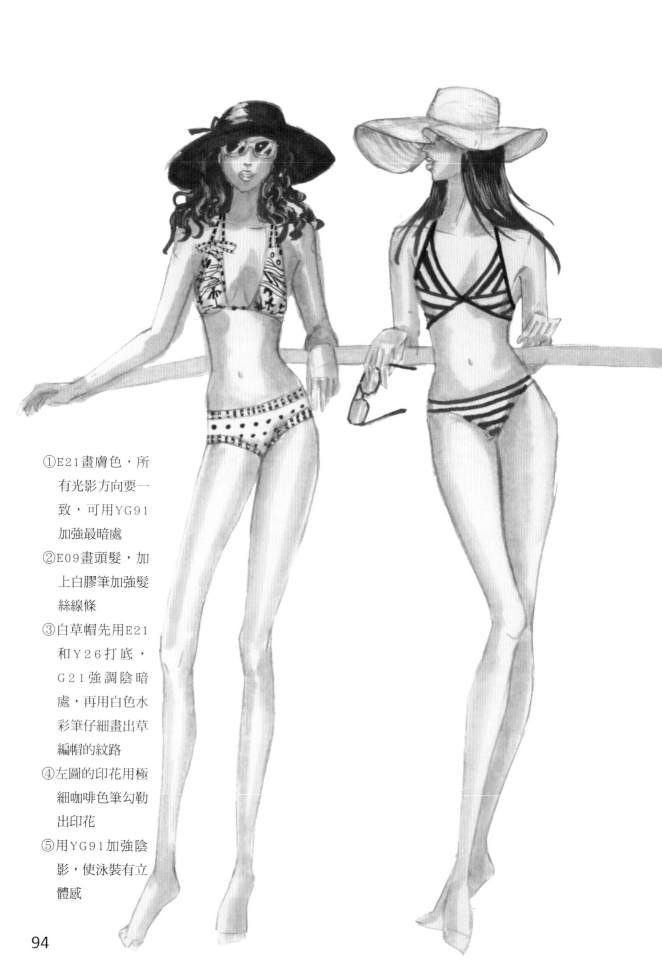

①E21畫膚色，所
　有光影方向要一
　致，可用YG91
　加強最暗處
②E09畫頭髮，加
　上白膠筆加強髮
　絲線條
③白草帽先用E21
　和Y26打底，
　G21強調陰暗
　處，再用白色水
　彩筆仔細畫出草
　編帽的紋路
④左圖的印花用極
　細咖啡色筆勾勒
　出印花
⑤用YG91加強陰
　影，使泳裝有立
　體感

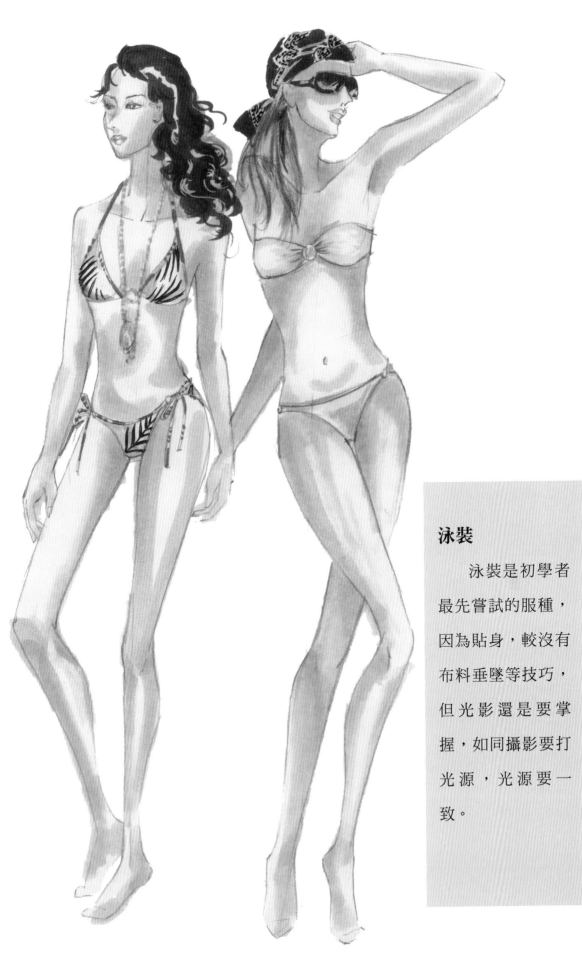

泳裝

　　泳裝是初學者最先嘗試的服種，因為貼身，較沒有布料垂墜等技巧，但光影還是要掌握，如同攝影要打光源，光源要一致。

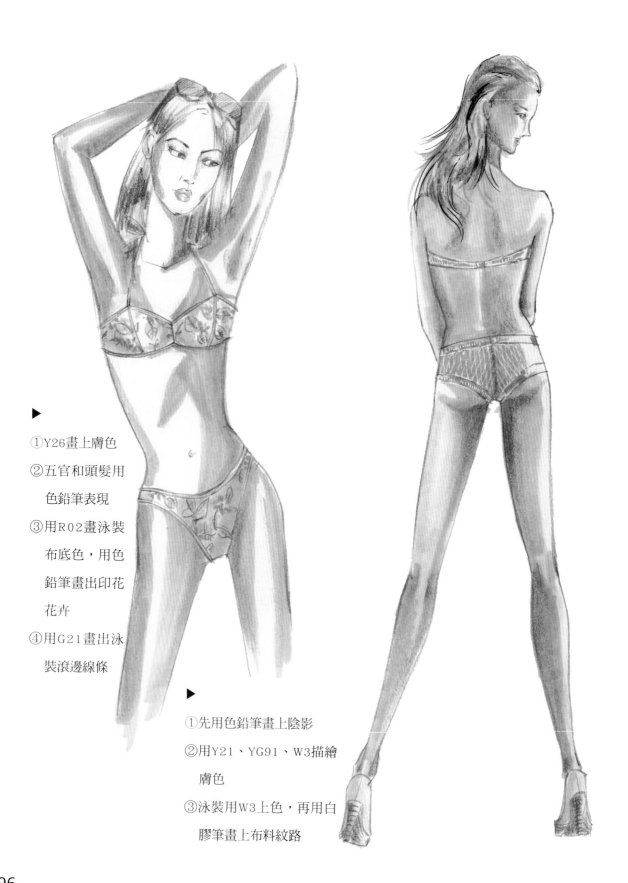

▶

①Y26畫上膚色

②五官和頭髮用
　色鉛筆表現

③用R02畫泳裝
　布底色，用色
　鉛筆畫出印花
　花卉

④用G21畫出泳
　裝滾邊線條

▶

①先用色鉛筆畫上陰影

②用Y21、YG91、W3描繪
　膚色

③泳裝用W3上色，再用白
　膠筆畫上布料紋路

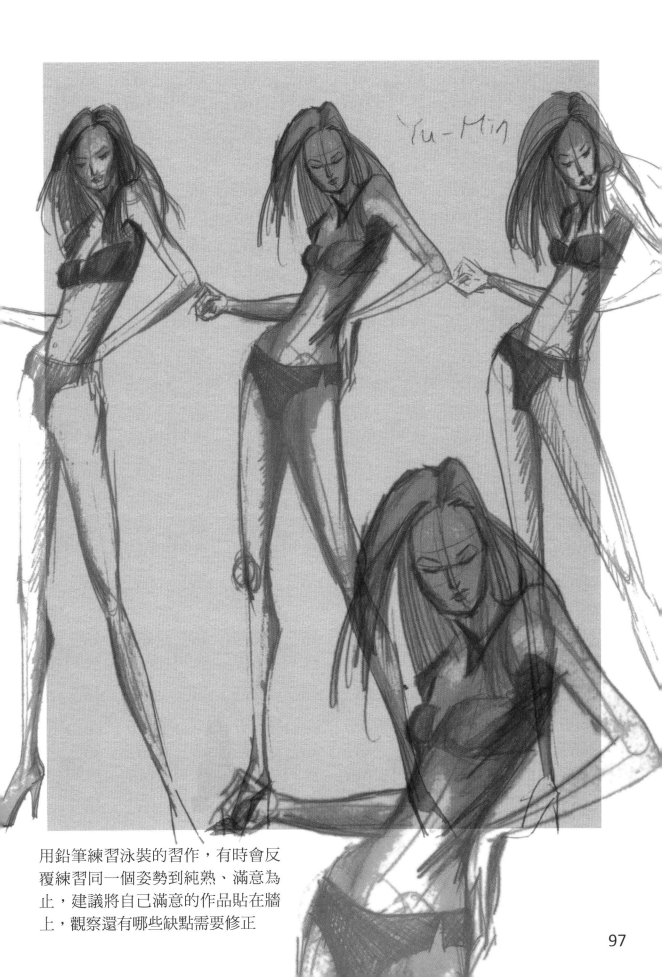

用鉛筆練習泳裝的習作,有時會反
覆練習同一個姿勢到純熟、滿意為
止,建議將自己滿意的作品貼在牆
上,觀察還有哪些缺點需要修正

背心

示範一

棉T的背心,背心上有印花加
裝飾,和不規則的裙互相呼
應,呈現少女的青春活潑,裙
子層次的表現要明確,才會清
楚而立體。

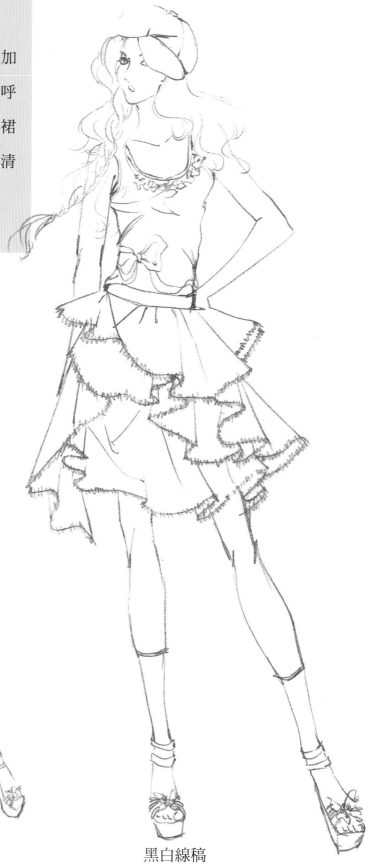

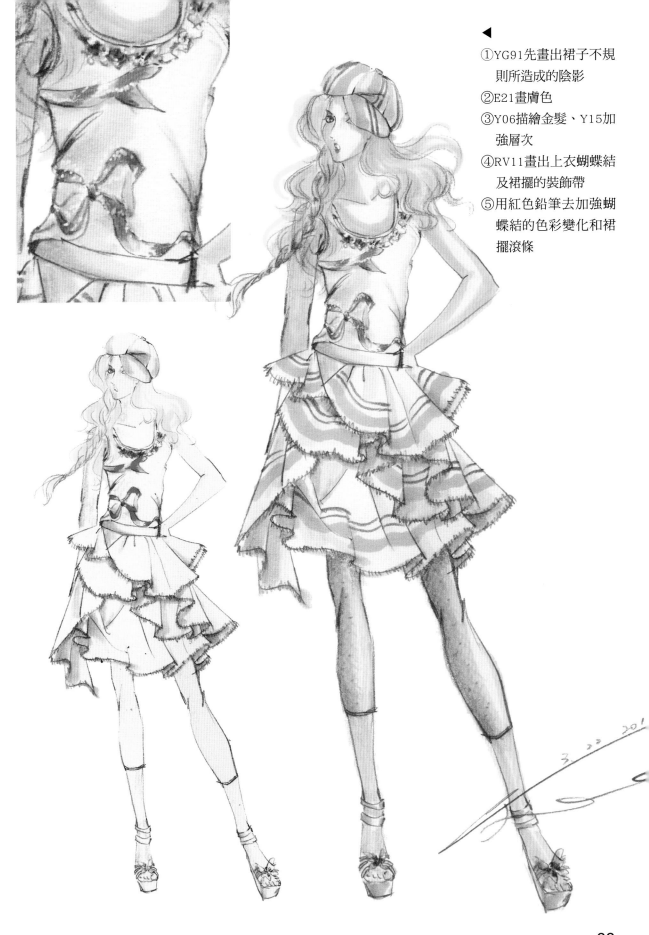

①YG91先畫出裙子不規則所造成的陰影
②E21畫膚色
③Y06描繪金髮、Y15加強層次
④RV11畫出上衣蝴蝶結及裙擺的裝飾帶
⑤用紅色鉛筆去加強蝴蝶結的色彩變化和裙擺滾條

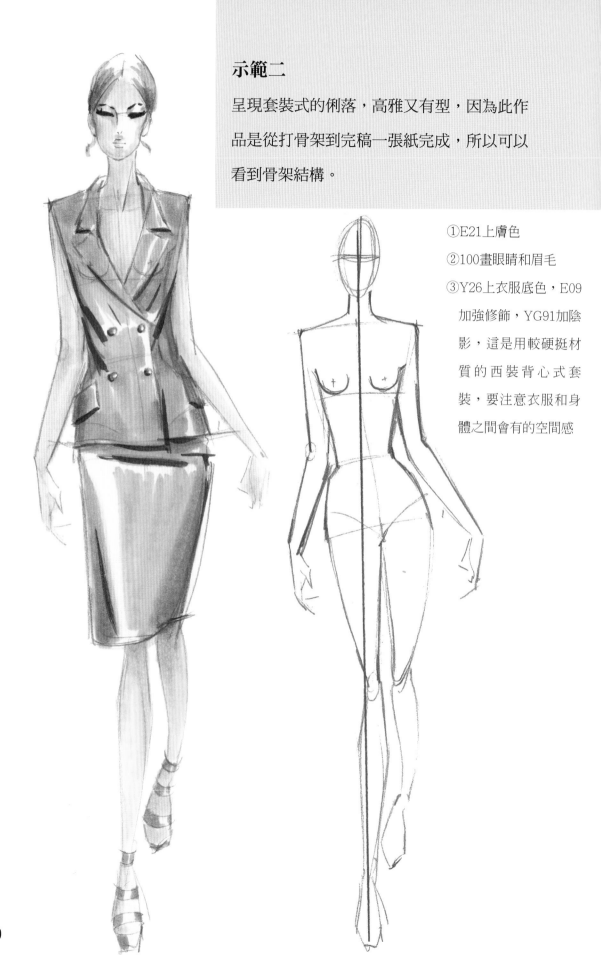

示範二

呈現套裝式的俐落，高雅又有型，因為此作品是從打骨架到完稿一張紙完成，所以可以看到骨架結構。

①E21上膚色
②100畫眼睛和眉毛
③Y26上衣服底色，E09加強修飾，YG91加陰影，這是用較硬挺材質的西裝背心式套裝，要注意衣服和身體之間會有的空間感

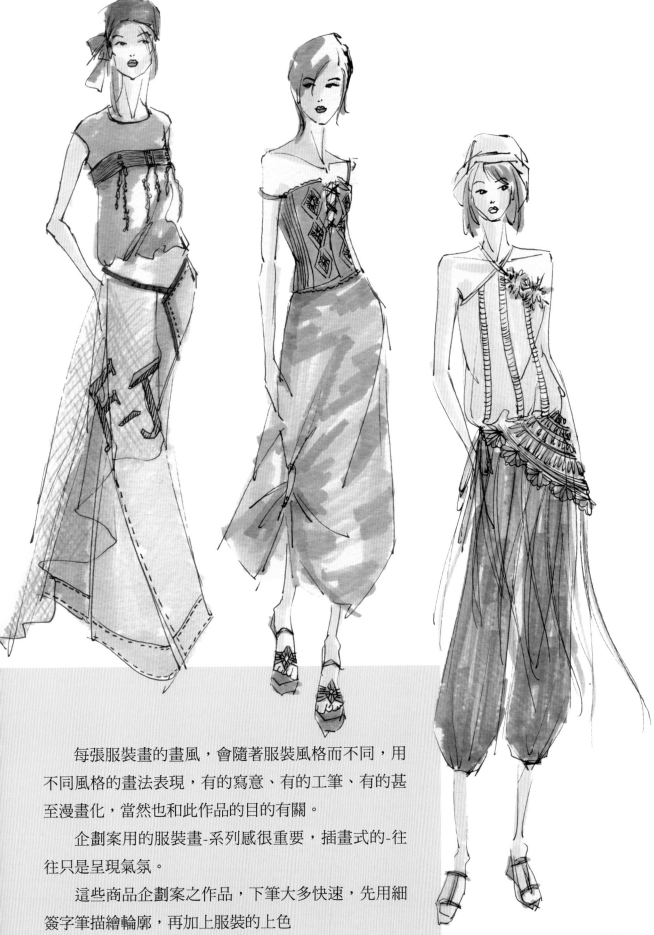

　　每張服裝畫的畫風，會隨著服裝風格而不同，用
不同風格的畫法表現，有的寫意、有的工筆、有的甚
至漫畫化，當然也和此作品的目的有關。

　　企劃案用的服裝畫-系列感很重要，插畫式的-往
往只是呈現氣氛。

　　這些商品企劃案之作品，下筆大多快速，先用細
簽字筆描繪輪廓，再加上服裝的上色

馬甲

　　馬甲一直是我很喜愛的素材，因為它很性感、浪漫。

　　黑色Lace內襯、粉橘色緞面布、頸上戴著放射狀珍珠項鍊，一種優雅與性感強烈的對比，巧妙搭配金色直髮和筆直長腿又是另一種方式的協調。

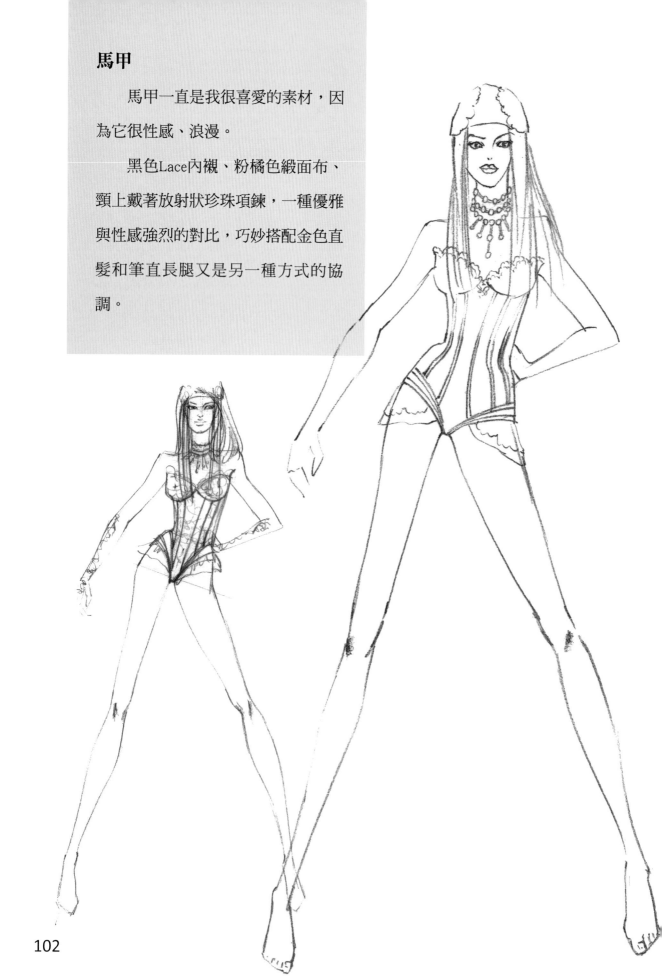

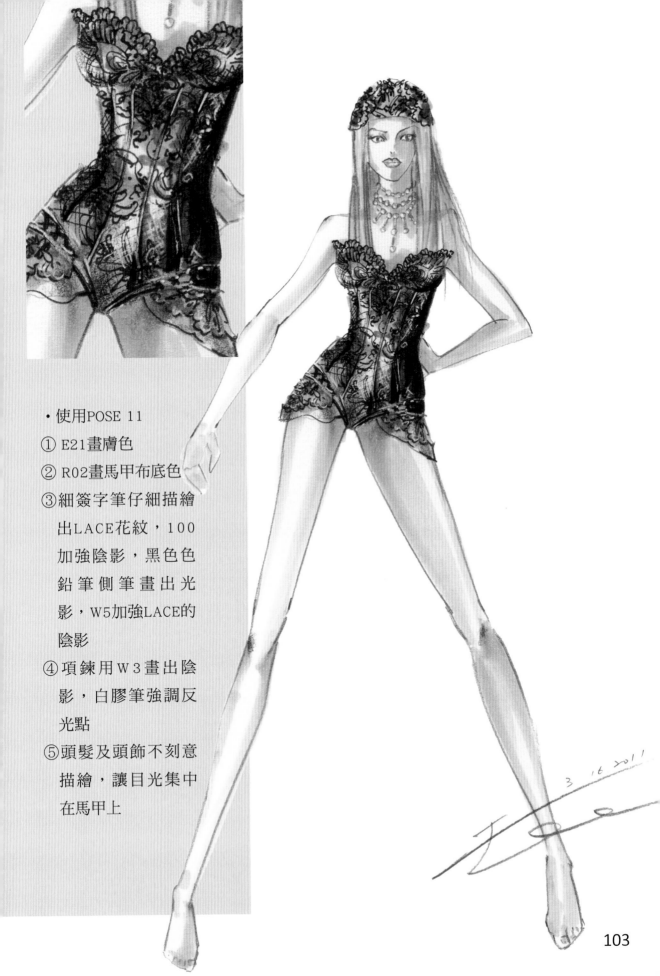

・使用POSE 11

① E21畫膚色

② R02畫馬甲布底色

③ 細簽字筆仔細描繪
 出LACE花紋，100
 加強陰影，黑色色
 鉛筆側筆畫出光
 影，W5加強LACE的
 陰影

④ 項鍊用W3畫出陰
 影，白膠筆強調反
 光點

⑤ 頭髮及頭飾不刻意
 描繪，讓目光集中
 在馬甲上

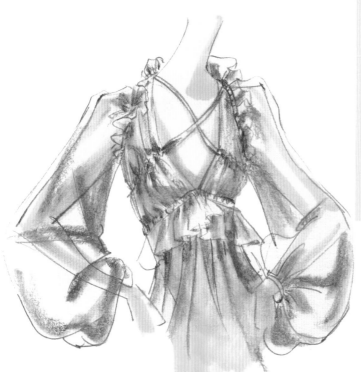

襯衫的畫法
示範一
透明感的白色雪紡襯衫

前胸的抽皺要仔細描繪

膚色E021

襯衫C1、W1

示範二
白襯衫

注意車縫裝飾線要細細描繪，要注意身體與衣服之間的空間感

膚色E21

襯衫YG91、B01

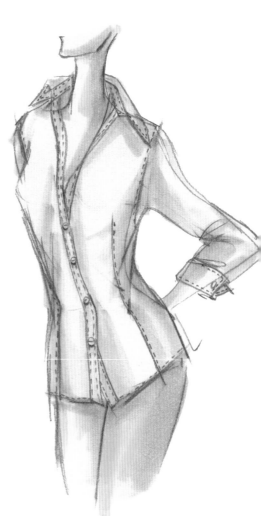

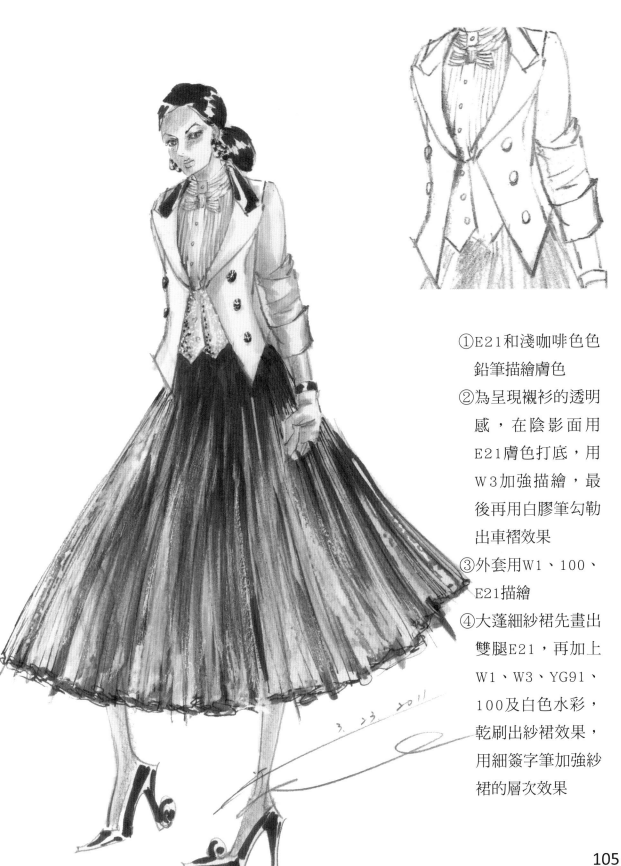

①E21和淺咖啡色色
　鉛筆描繪膚色
②為呈現襯衫的透明
　感，在陰影面用
　E21膚色打底，用
　W3加強描繪，最
　後再用白膠筆勾勒
　出車褶效果
③外套用W1、100、
　E21描繪
④大蓬細紗裙先畫出
　雙腿E21，再加上
　W1、W3、YG91、
　100及白色水彩，
　乾刷出紗裙效果，
　用細簽字筆加強紗
　裙的層次效果

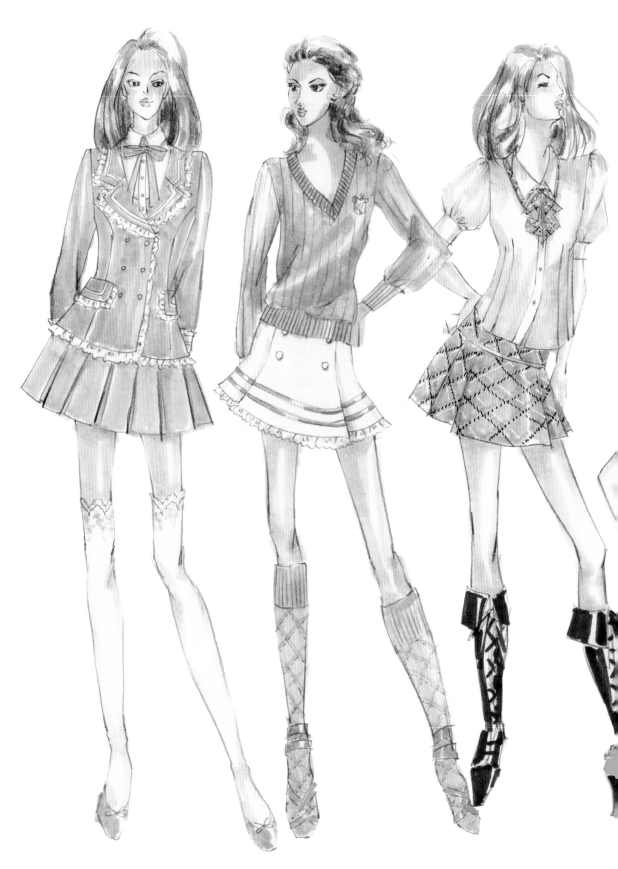

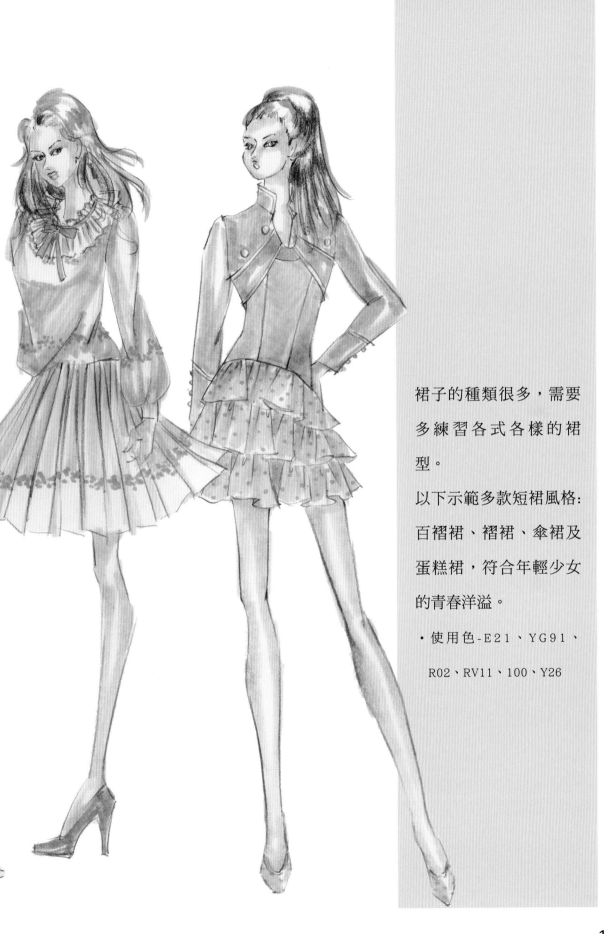

裙子的種類很多，需要多練習各式各樣的裙型。

以下示範多款短裙風格：百褶裙、褶裙、傘裙及蛋糕裙，符合年輕少女的青春洋溢。

・使用色-E21、YG91、R02、RV11、100、Y26

較長的裙型，不論
是層層疊疊的蕾絲
裙、還是細部小設
計的A字裙，皆能展
現上班族群的端莊
優雅。

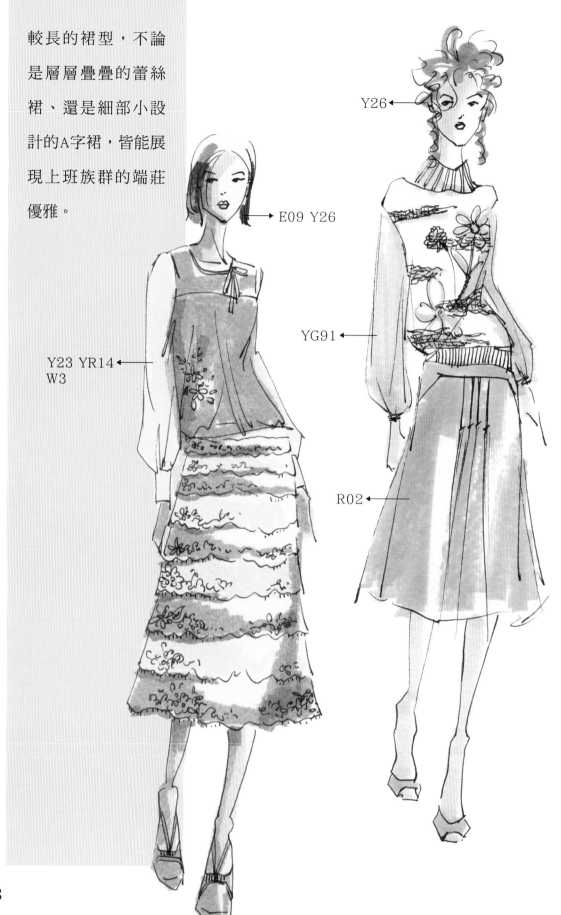

Y26 ◄—

E09 Y26 ◄—

YG91 ◄——

Y23 YR14 ◄——
W3

R02 ◄——

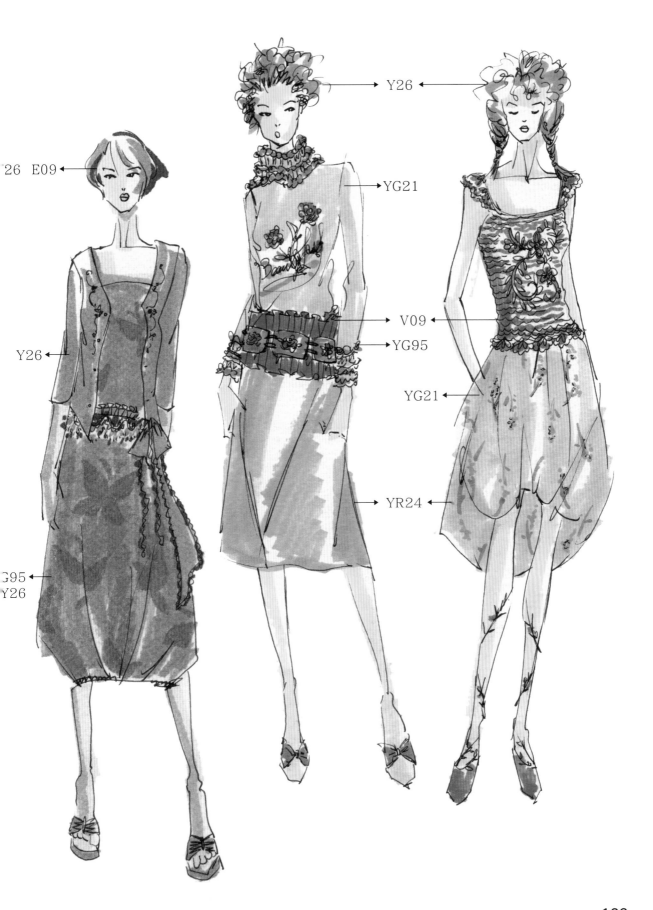

Y26 E09

Y26

G95
Y26

Y26

YG21

V09

YG95

YG21

YR24

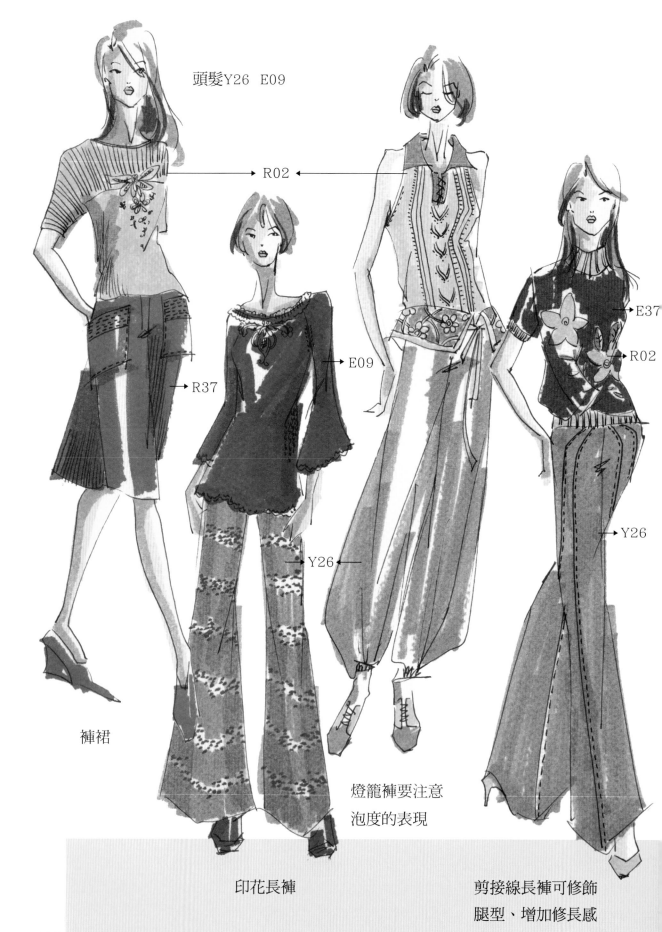

頭髮Y26 E09

R02

R37

E09

E37

R02

Y26

Y26

褲裙

燈籠褲要注意
泡度的表現

印花長褲

剪接線長褲可修飾
腿型、增加修長感

各種不同褲口寬的褲型

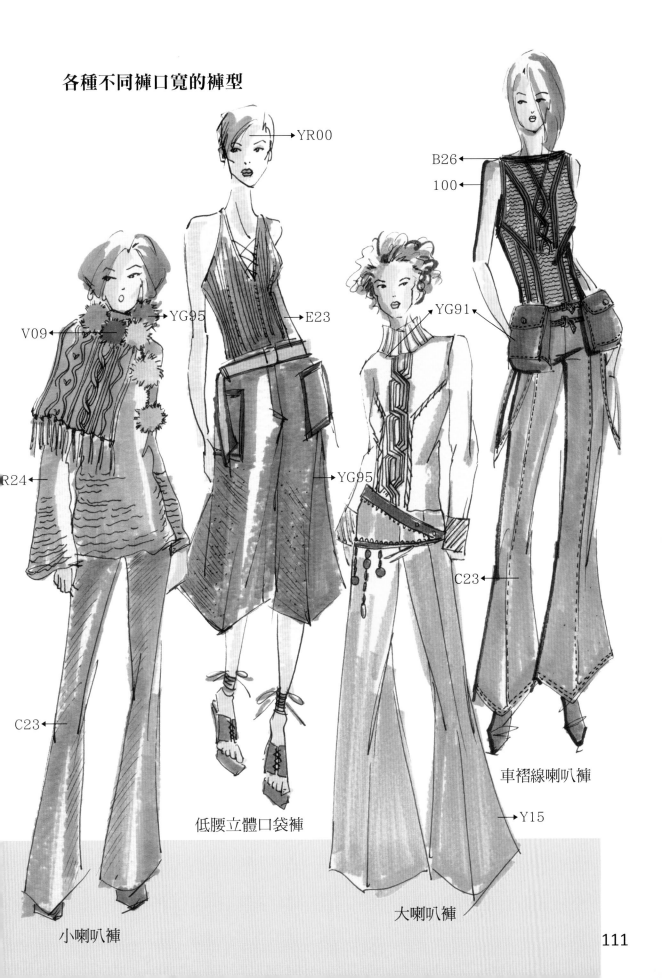

→ YR00

B26 ←
100 ←

YG95
V09 ←
E23 ←

YG91 ←

R24 ←

YG95 ←

C23 ←

C23 ←

低腰立體口袋褲

大喇叭褲

車褶線喇叭褲

→ Y15

小喇叭褲

111

西裝外套

西裝外套的種類很多，示範幾種西裝的畫法。

示範一

學院風的外套

1 畫好衣服的結構草圖

2 重新畫好黑白線稿

3 先用灰色W1打上光影和膚色 E21

4 畫西裝

A.先用B29上色，要先將受光面留白部位保留不上色

B.用深藍色鉛筆加強陰影部位，描繪出布料質感

C.用黑細簽字筆框滾邊緣

D.用白細簽字筆加強口袋上刺繡文字

5 畫褲子

A.先用YR14上色

B.再用C5加強陰影面

C.用黑細簽字筆勾勒褲子線條

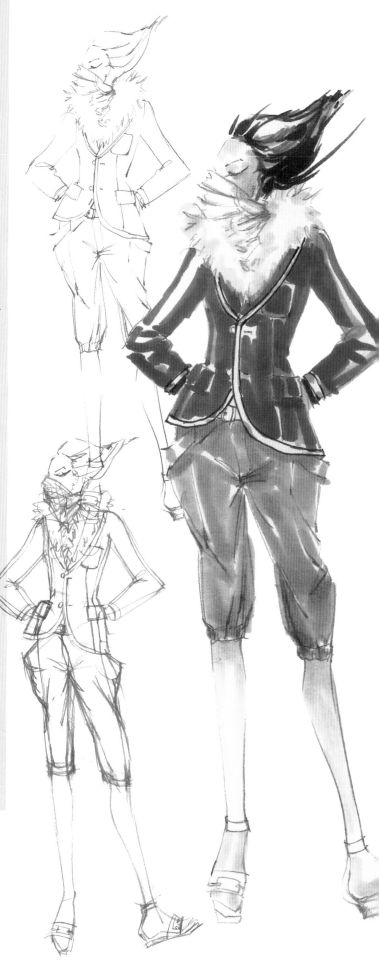

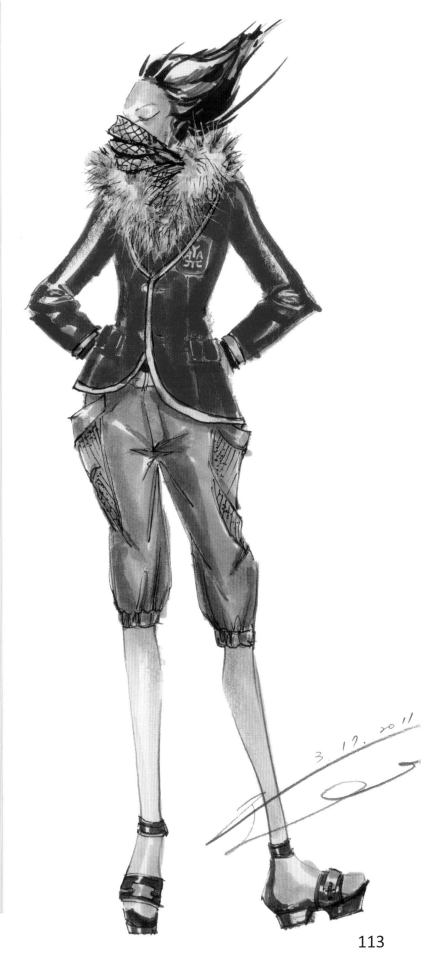

6 畫貂毛領

A.先用Y8畫出光影效果

B.再用鉛筆加筆觸

C.用深咖啡色鉛筆加強毛
　的層次

D.用黑簽色筆和白膠筆加
　強毛的蓬鬆特質

7 畫頭髮

A.用W7、C5畫頭髮

B.加E49勾勒髮型

8 畫包巾

A.用E49畫條紋

B.用黑簽字筆畫出格紋再
　用100補強

113

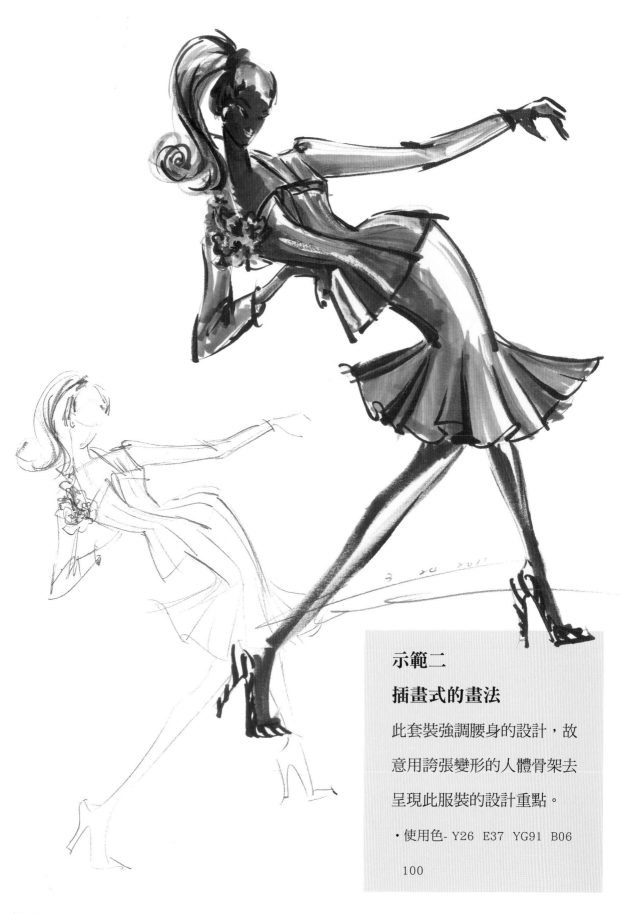

示範二

插畫式的畫法

此套裝強調腰身的設計，故
意用誇張變形的人體骨架去
呈現此服裝的設計重點。

・使用色- Y26 E37 YG91 B06

100

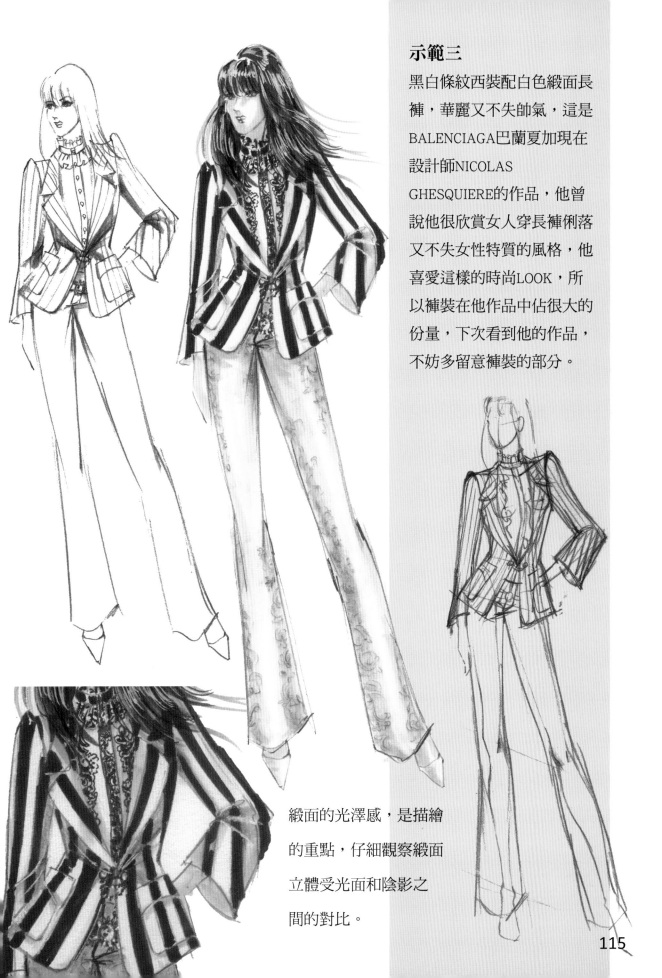

示範三

黑白條紋西裝配白色緞面長褲，華麗又不失帥氣，這是BALENCIAGA巴蘭夏加現在設計師NICOLAS GHESQUIERE的作品，他曾說他很欣賞女人穿長褲俐落又不失女性特質的風格，他喜愛這樣的時尚LOOK，所以褲裝在他作品中佔很大的份量，下次看到他的作品，不妨多留意褲裝的部分。

緞面的光澤感，是描繪的重點，仔細觀察緞面立體受光面和陰影之間的對比。

夾克

　　夾克是這幾季很受歡迎的單品，最近流行的夾克尤其以皮夾克更受歡迎。

　　皮夾克受光、反光，要明確、肯定，才能表現皮革面。

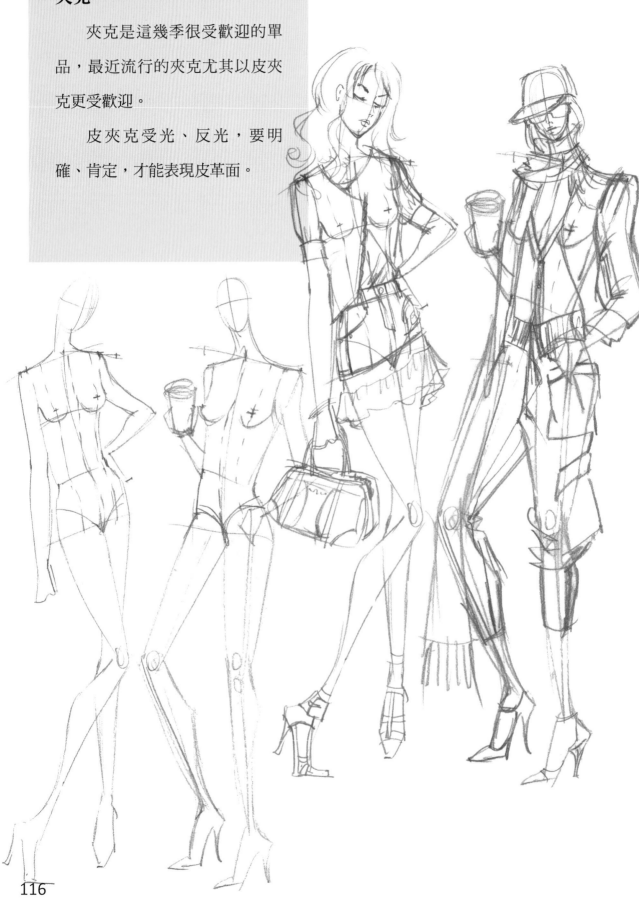

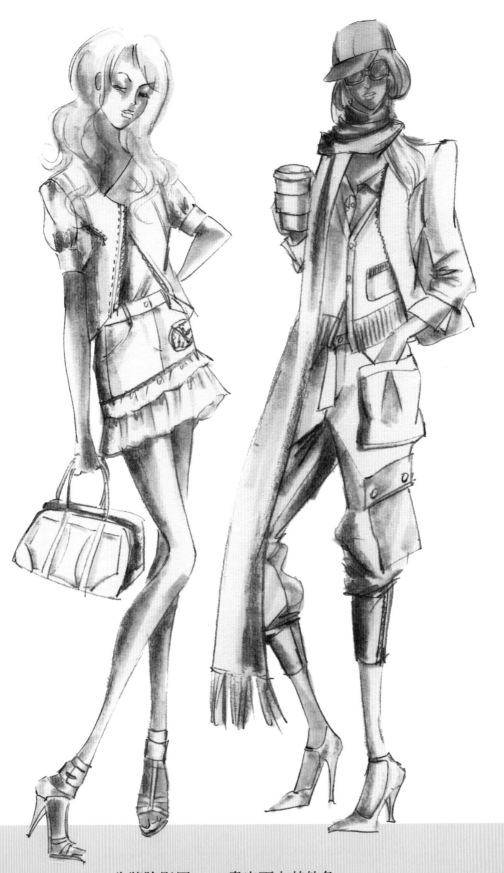

先將陰影用YG91畫出再上其他色

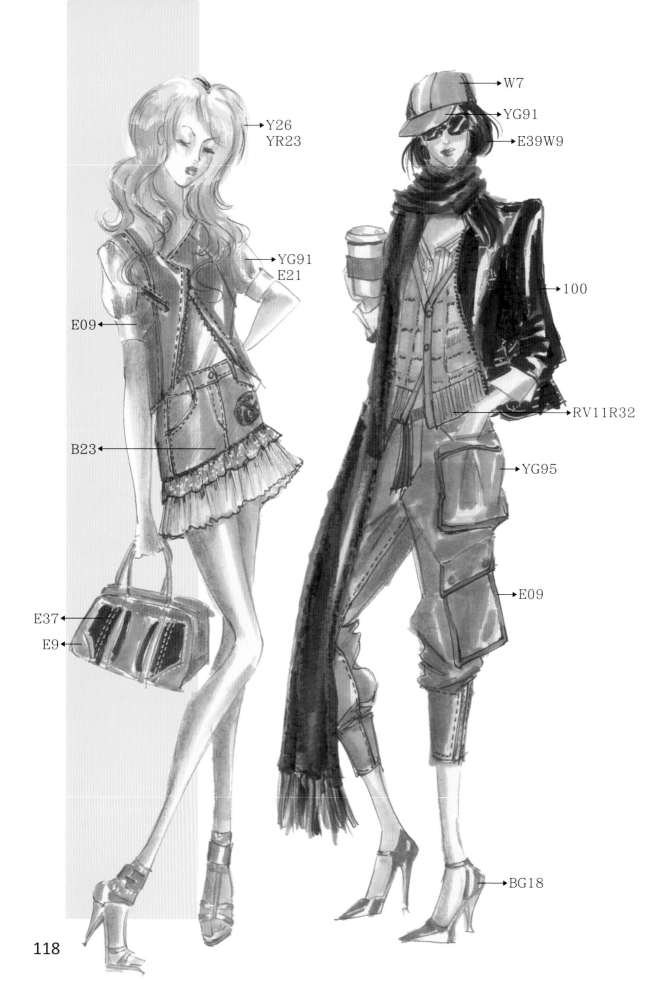

Y26
YR23

W7
YG91
E39W9

YG91
E21

100

E09

E37
E9

B23

RV11R32

YG95

E09

BG18

118

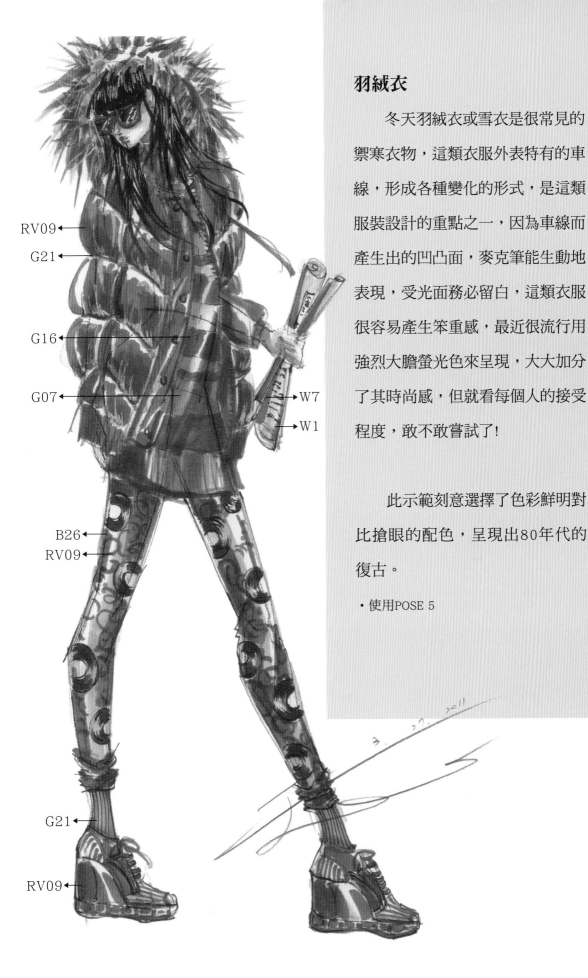

RV09
G21
G16
G07
W7
W1
B26
RV09
G21
RV09

羽絨衣

　　冬天羽絨衣或雪衣是很常見的
禦寒衣物，這類衣服外表特有的車
線，形成各種變化的形式，是這類
服裝設計的重點之一，因為車線而
產生出的凹凸面，麥克筆能生動地
表現，受光面務必留白，這類衣服
很容易產生笨重感，最近很流行用
強烈大膽螢光色來呈現，大大加分
了其時尚感，但就看每個人的接受
程度，敢不敢嘗試了！

　　此示範刻意選擇了色彩鮮明對
比搶眼的配色，呈現出80年代的
復古。

・使用POSE 5

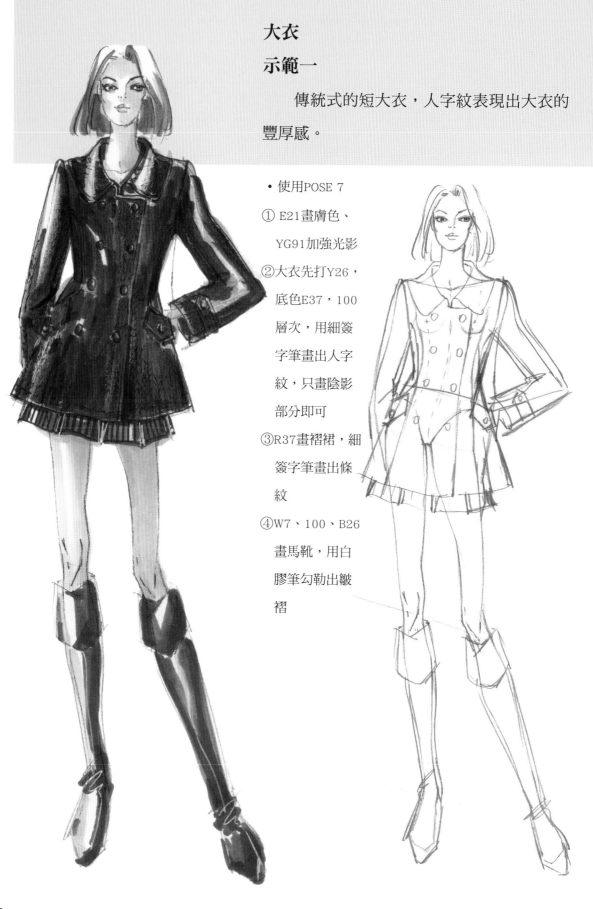

大衣

示範一

傳統式的短大衣，人字紋表現出大衣的豐厚感。

- 使用POSE 7
① E21畫膚色、
　YG91加強光影
②大衣先打Y26，
　底色E37，100
　層次，用細簽
　字筆畫出人字
　紋，只畫陰影
　部分即可
③R37畫褶裙，細
　簽字筆畫出條
　紋
④W7、100、B26
　畫馬靴，用白
　膠筆勾勒出皺
　褶

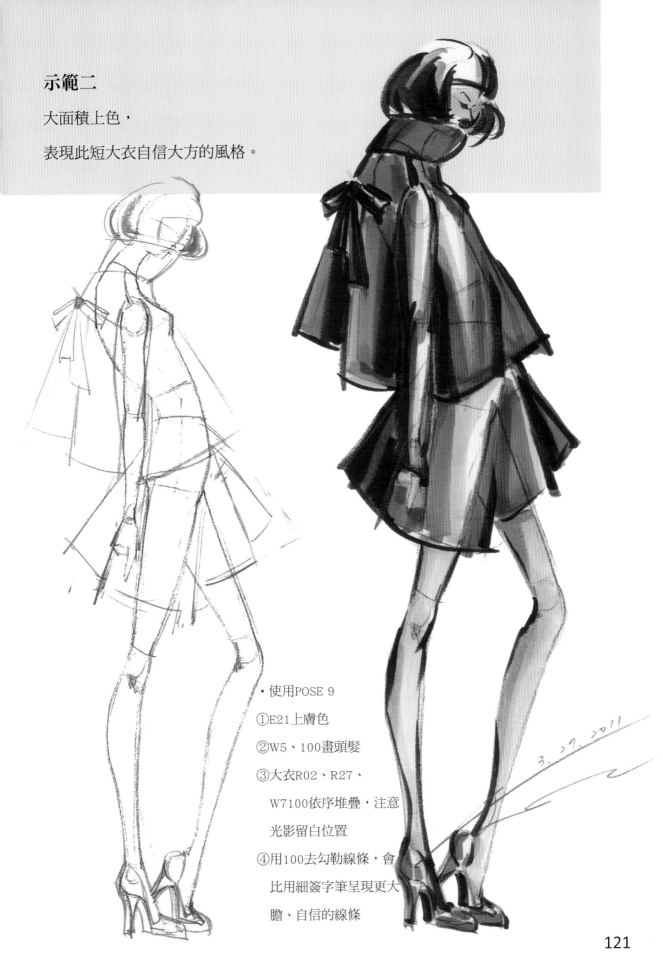

示範二

大面積上色，

表現此短大衣自信大方的風格。

· 使用POSE 9

①E21上膚色

②W5、100畫頭髮

③大衣R02、R27、

　W7100依序堆疊，注意

　光影留白位置

④用100去勾勒線條，會

　比用細簽字筆呈現更大

　膽、自信的線條

121

示範三

John Galliano設計誇張袖型的大衣式洋裝，用簡單的C3、C5及100，即可表現出此衣服的大師手法。

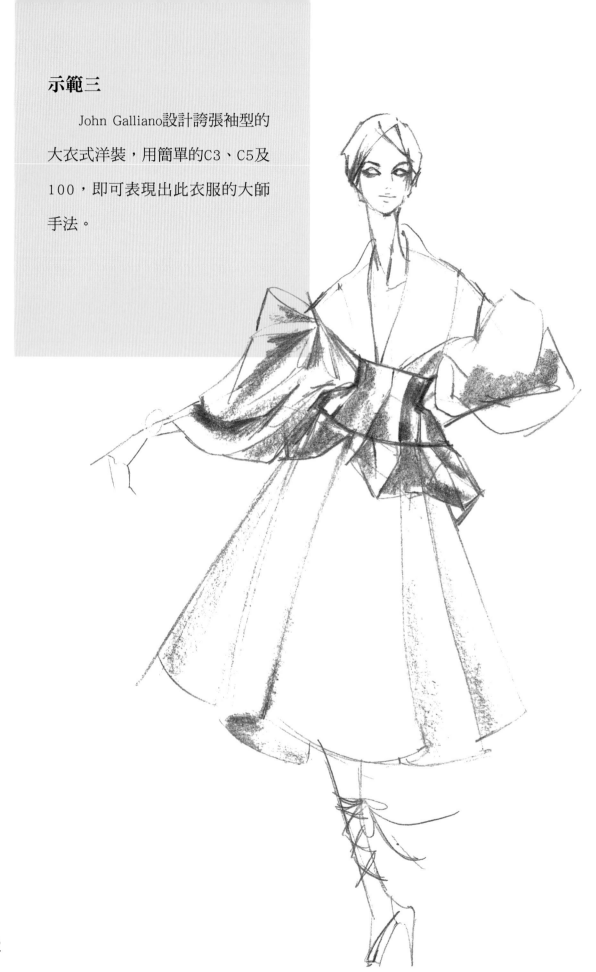

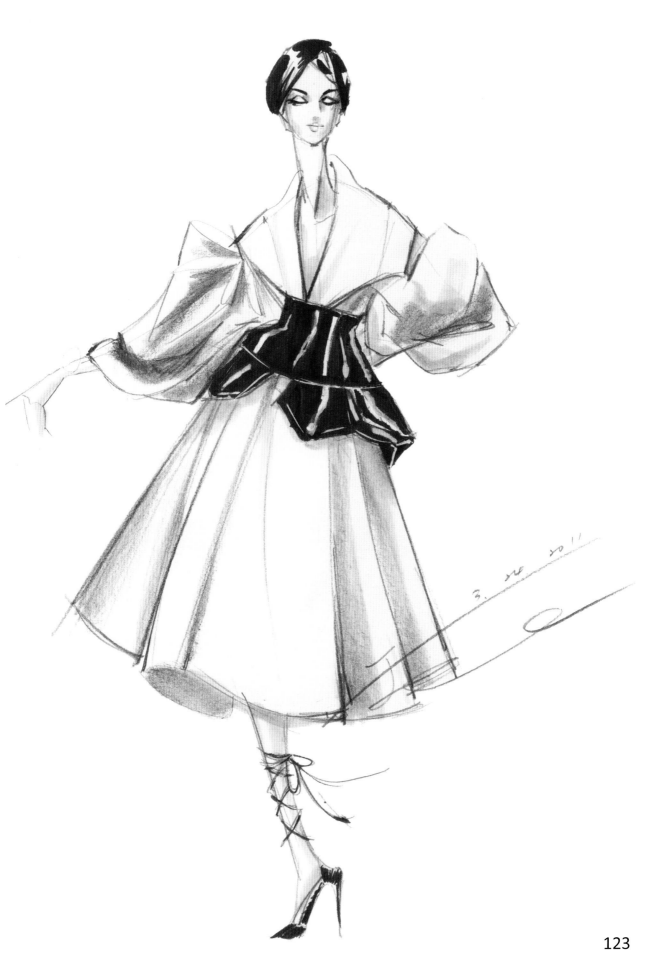

洋裝是服裝中很重要的品項，它很能表現女性特質。

示範一

　　露肩式的洋裝,利用抓褶呈現身體曲線。

　　畫抓褶的重點在邊緣輪廓線不能是直線，會很死板。

・使用色-W3、W7、100、

　R27、B01、B23

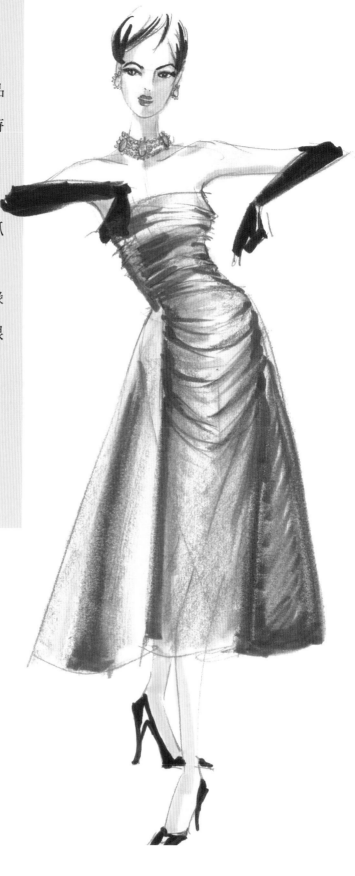

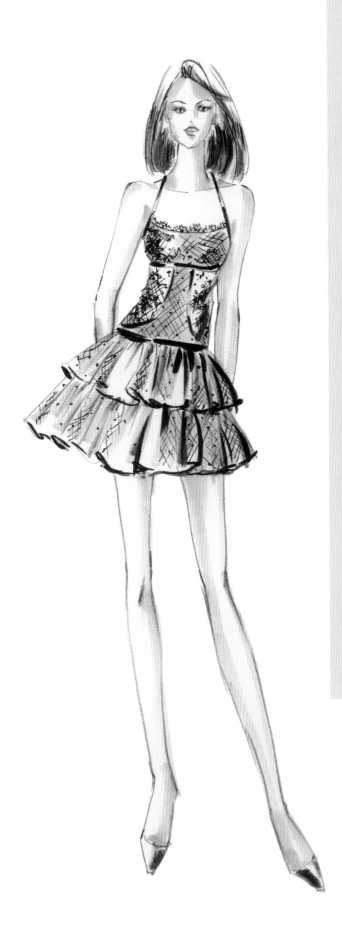

1 畫好衣服的結構草圖

2 重新畫好 黑白線稿

3 先用灰色打上光影和用
　E21畫膚色

4 用Y26、E15畫頭髮

5 用R02把衣服陰影處畫
　出，要先預留受光面，
　不要上色

6 用黑色畫出LACE及網紗
　效果

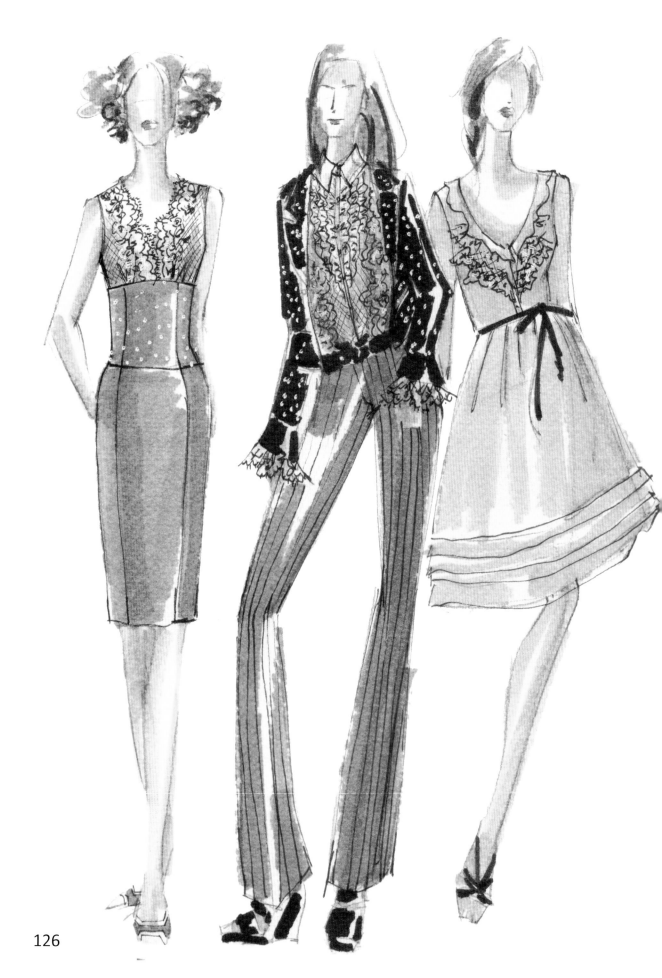

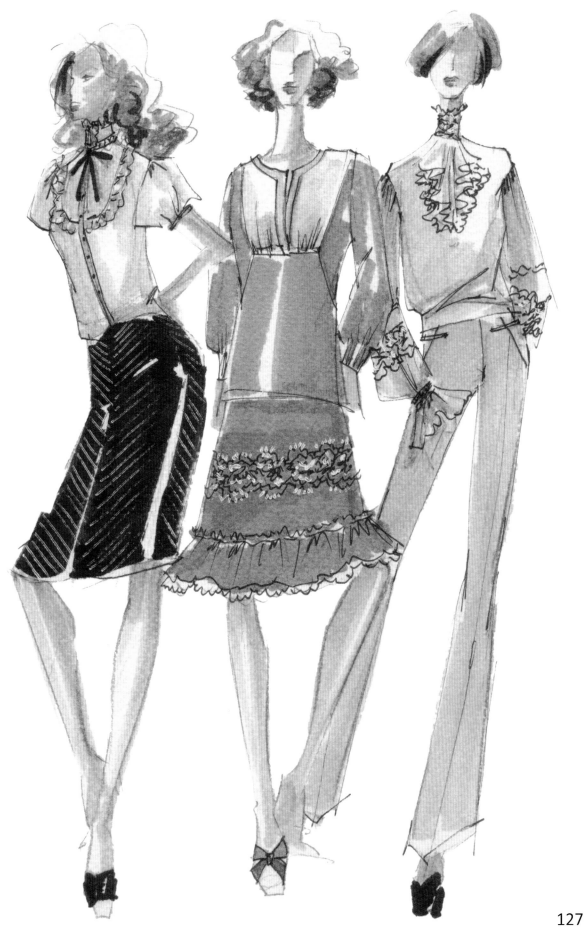

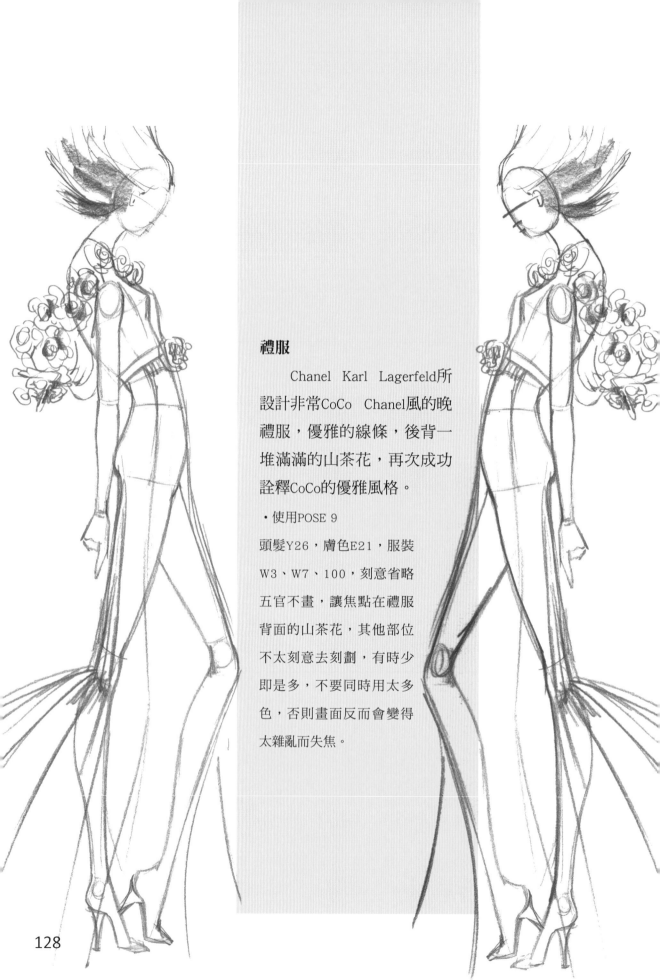

禮服

　　Chanel Karl Lagerfeld所設計非常CoCo Chanel風的晚禮服，優雅的線條，後背一堆滿滿的山茶花，再次成功詮釋CoCo的優雅風格。

‧使用POSE 9
頭髮Y26，膚色E21，服裝W3、W7、100，刻意省略五官不畫，讓焦點在禮服背面的山茶花，其他部位不太刻意去刻劃，有時少即是多，不要同時用太多色，否則畫面反而會變得太雜亂而失焦。

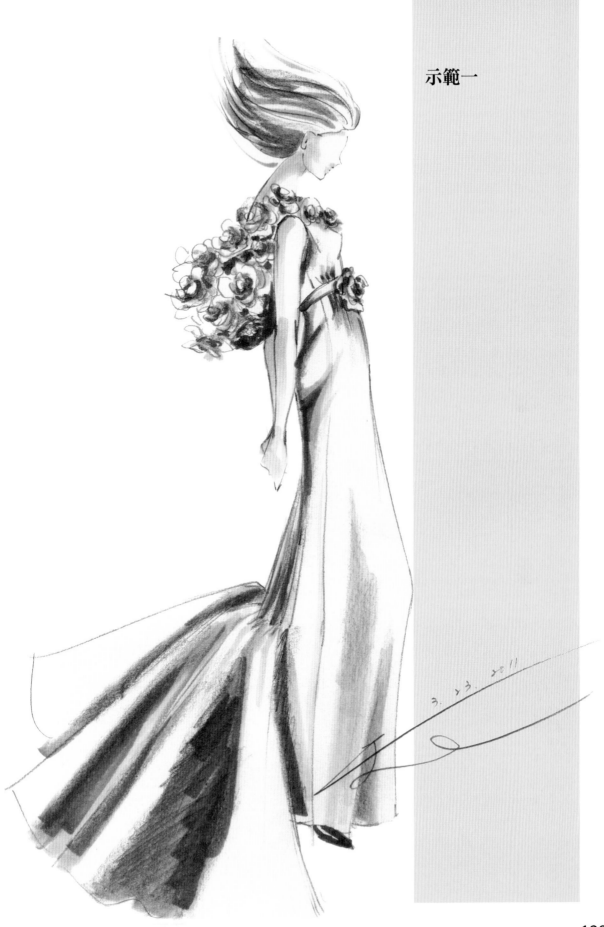

示範一

示範二

　　用水彩表現插畫式的服裝畫，插畫式的服裝畫，往往會刻意強調或誇大某些東西，例如此示範，胸前的立體絲襪花就是畫中的重點，和人物背後的花做呼應，這是服裝插畫常用的手法，讓整張畫的結構更加完整。

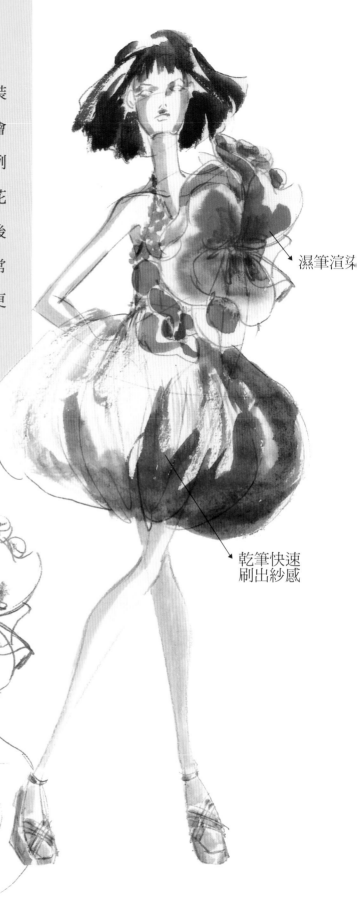

濕筆渲染

乾筆快速
刷出紗感

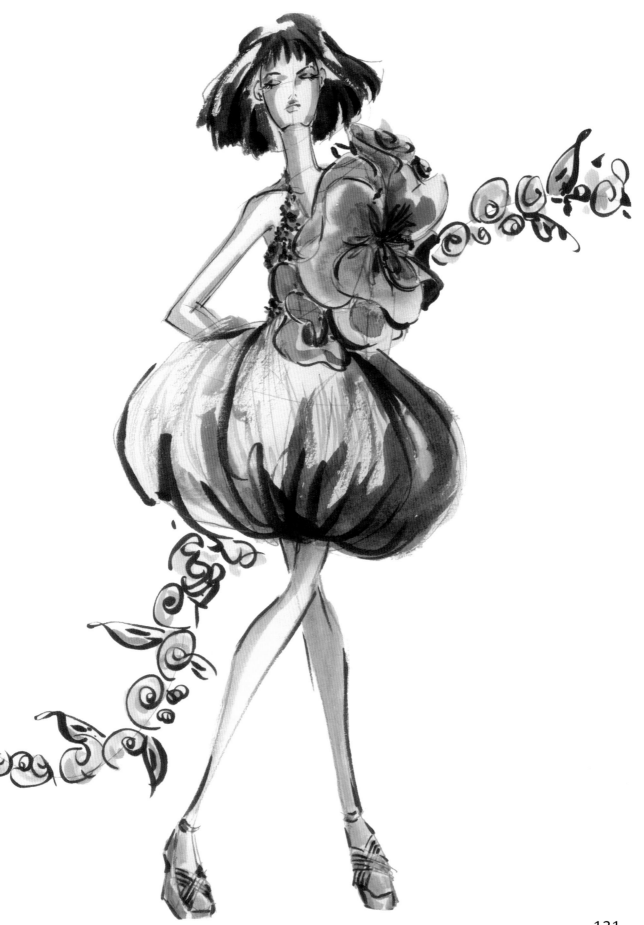

白紗用色要單純、
色調要一致。
此示範白紗只用
BG10、G21，2色

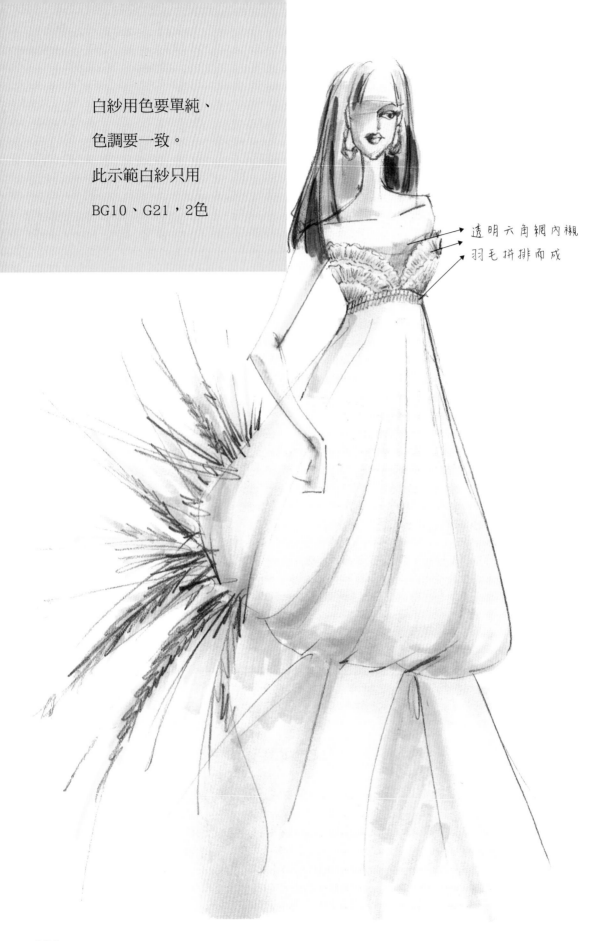

透明六角網內襯
羽毛拼排而成

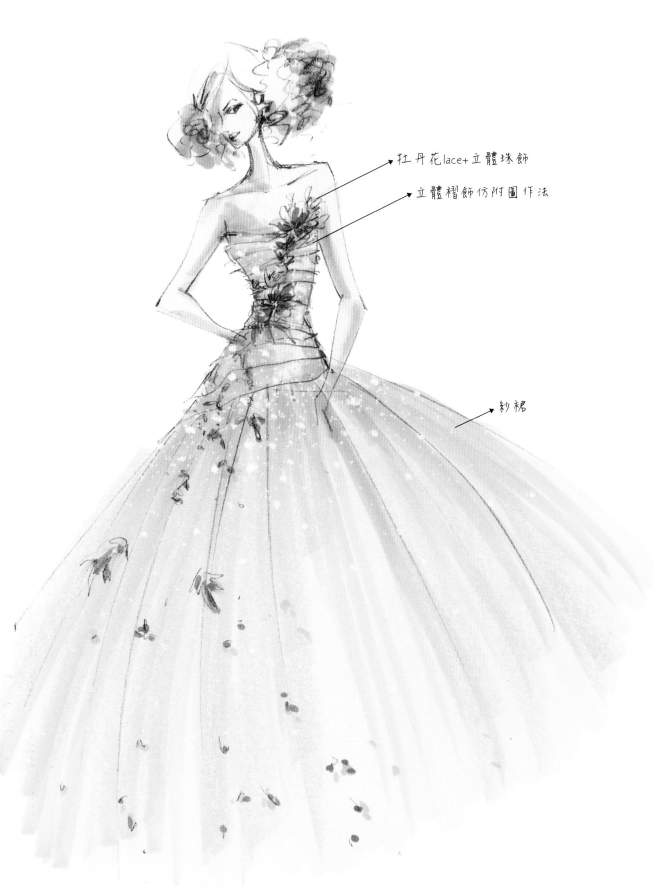

牡丹花lace+立體珠飾

立體褶飾仿附圖作法

紗裙

133

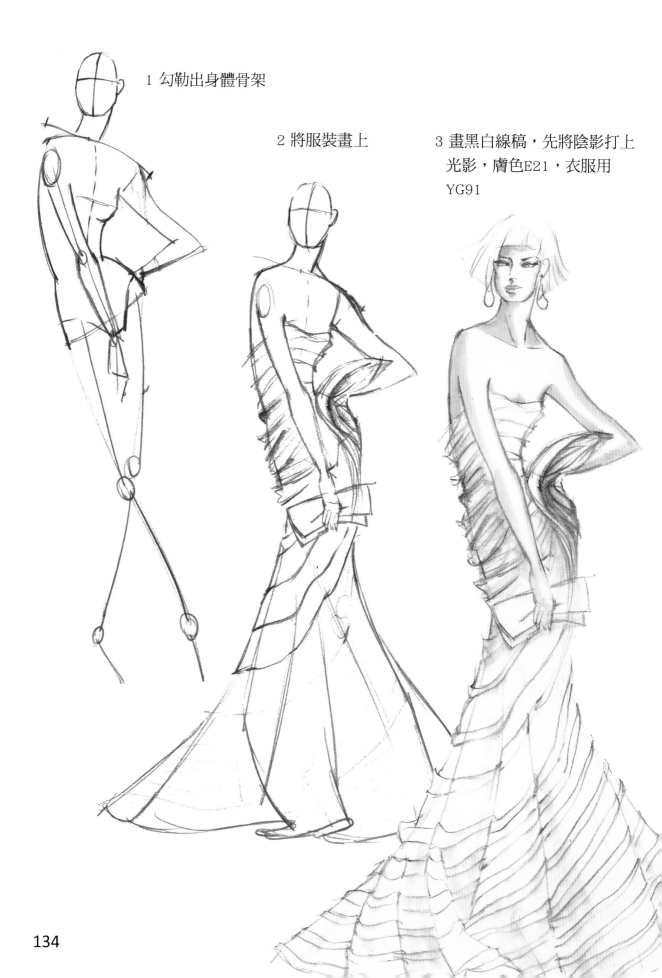

1 勾勒出身體骨架

2 將服裝畫上

3 畫黑白線稿，先將陰影打上
光影，膚色E21，衣服用
YG91

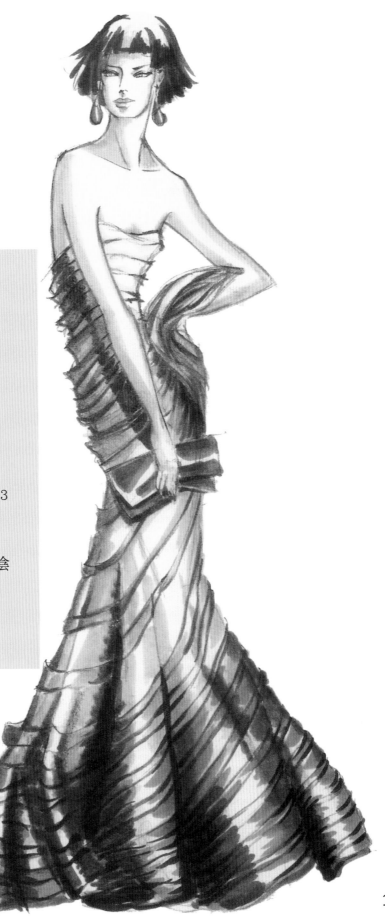

漸層晚禮服

1 打骨架

2 畫上衣服結構

3 描繪線稿

4 上膚色 E21

5 上所有陰影 YG91

6 上服裝漸層色 YG03

 YG13 G07 G17

7 用W5、W7畫加強陰

 影部分

8 白色修飾受光面

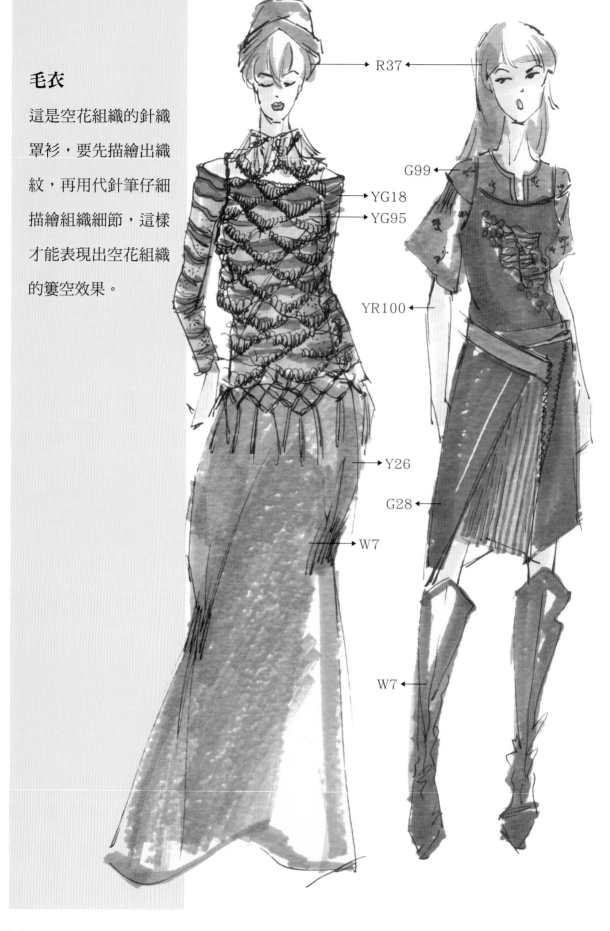

毛衣

這是空花組織的針織罩衫，要先描繪出織紋，再用代針筆仔細描繪組織細節，這樣才能表現出空花組織的簍空效果。

R37

G99

YG18

YG95

YR100

Y26

G28

W7

W7

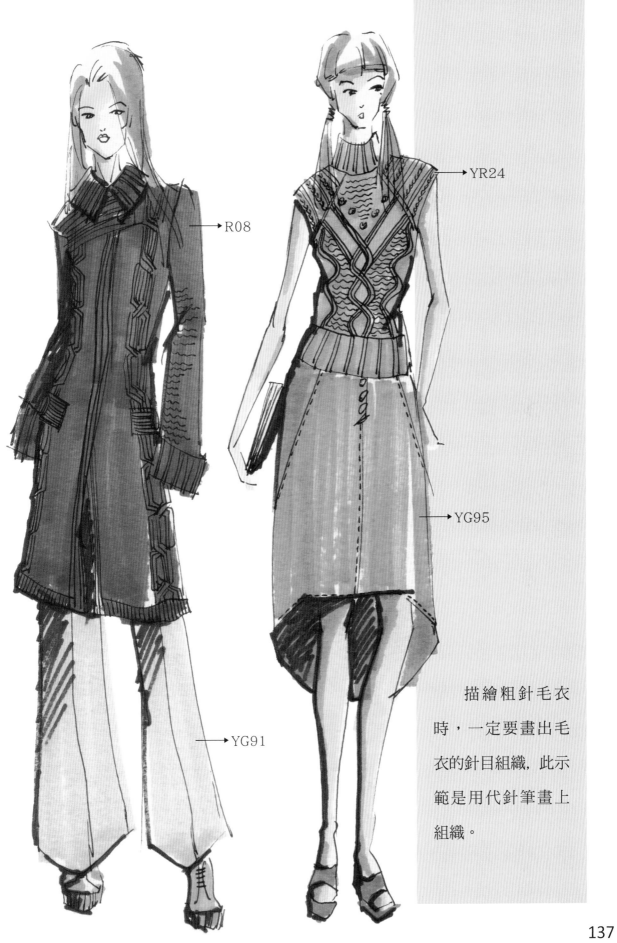

R08

YR24

YG95

YG91

描繪粗針毛衣時，一定要畫出毛衣的針目組織，此示範是用代針筆畫上組織。

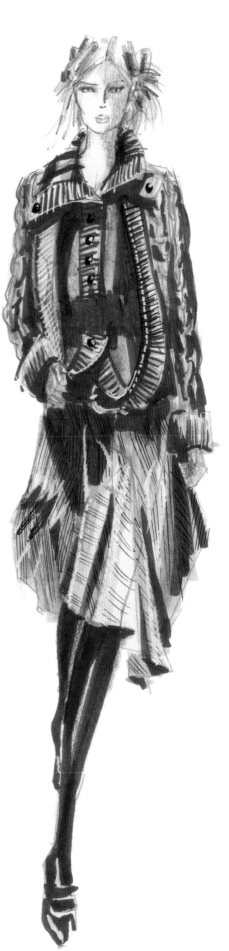

粗針毛衣的豐厚感,很適合用麥克筆的毛筆筆刷來表現,尤其是織紋的話,呈現效果更好。

①使用咖啡色色鉛筆畫出膚色陰影

②頭髮及衣服陰影用YG91加強

③W5勾勒毛衣織紋及裙陰影

④細簽字筆仔細描繪裙子上的條紋印花,要根據布紋方向

毛海空花組織系列，呈現浪漫又頹廢
的氛圍。

· 使用色-E21、G21、BG18、YG03

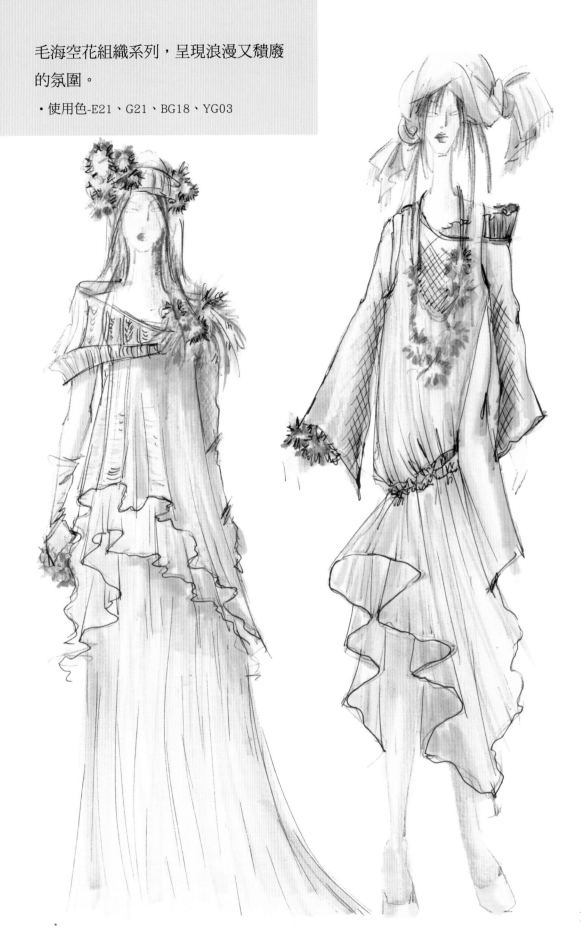

平面圖是設計師和打版師、樣本師溝通的重要工具!
良好的平面圖繪製能力,是面試的利器、更是傳達設計理念的基本功。

第六章
服裝平面
圖畫法

6

裙型平面圖

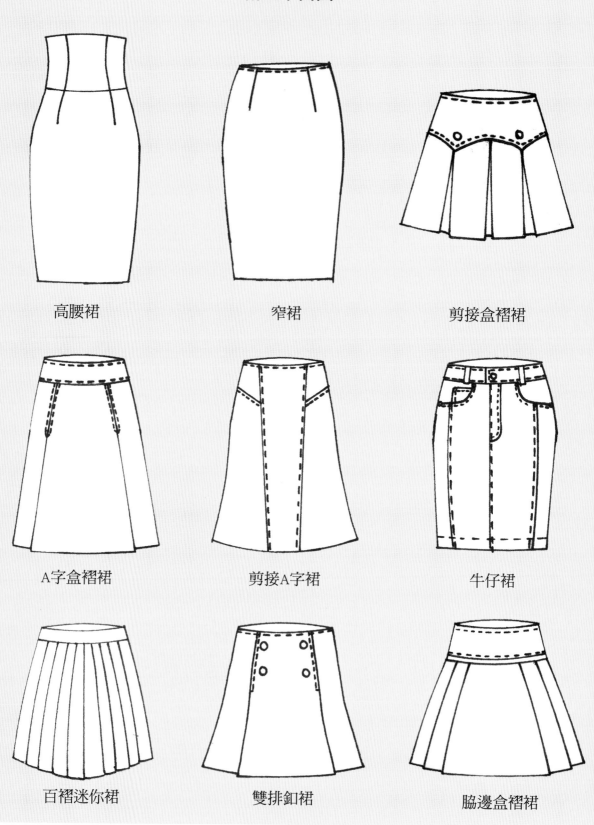

高腰裙

窄裙

剪接盒褶裙

A字盒褶裙

剪接A字裙

牛仔裙

百褶迷你裙

雙排釦裙

脇邊盒褶裙

裙型平面圖

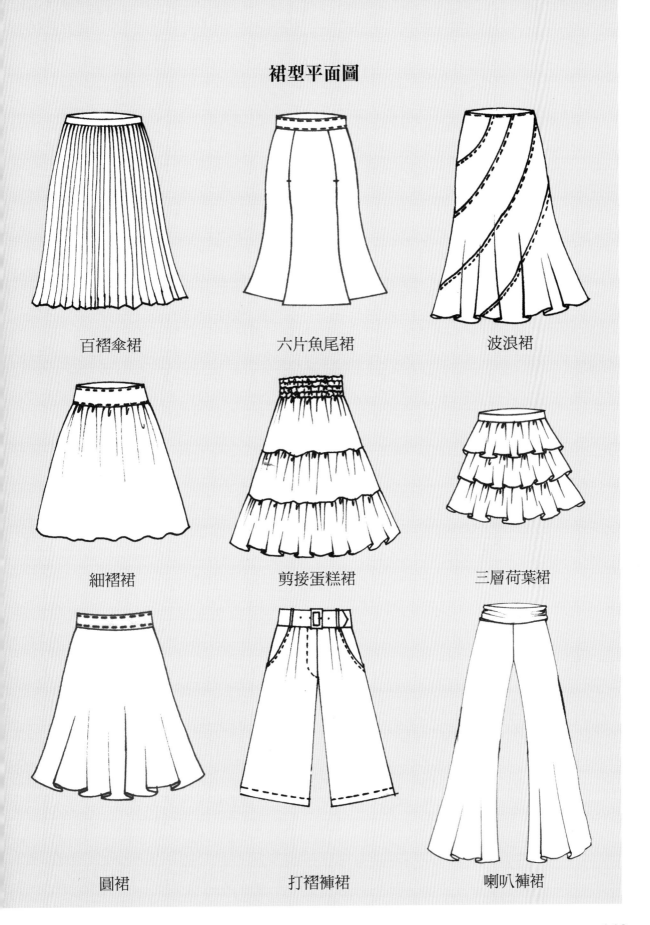

百褶傘裙

六片魚尾裙

波浪裙

細褶裙

剪接蛋糕裙

三層荷葉裙

圓裙

打褶褲裙

喇叭褲裙

褲平面圖

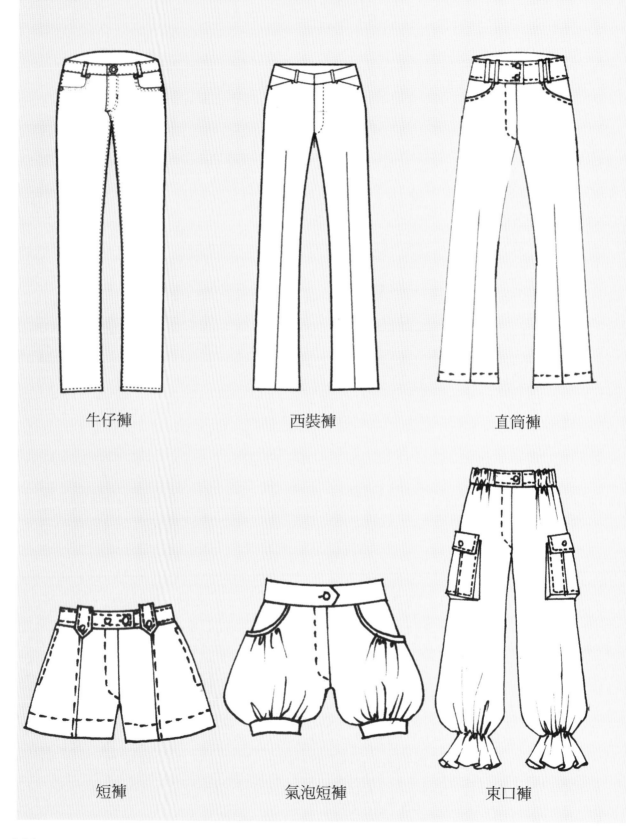

牛仔褲

西裝褲

直筒褲

短褲

氣泡短褲

束口褲

上衣類平面圖

毛領背心

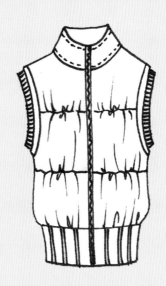

羽絨背心

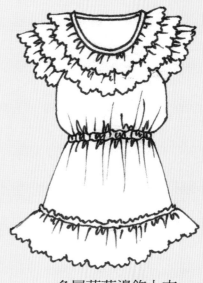

多層荷葉邊飾上衣

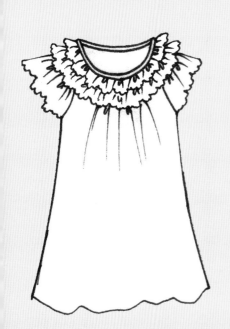

多層荷葉邊飾傘狀上衣

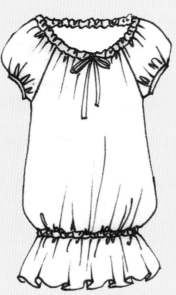

小泡袖上衣

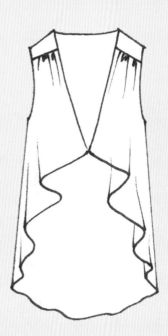

傘狀背心

上衣類平面圖

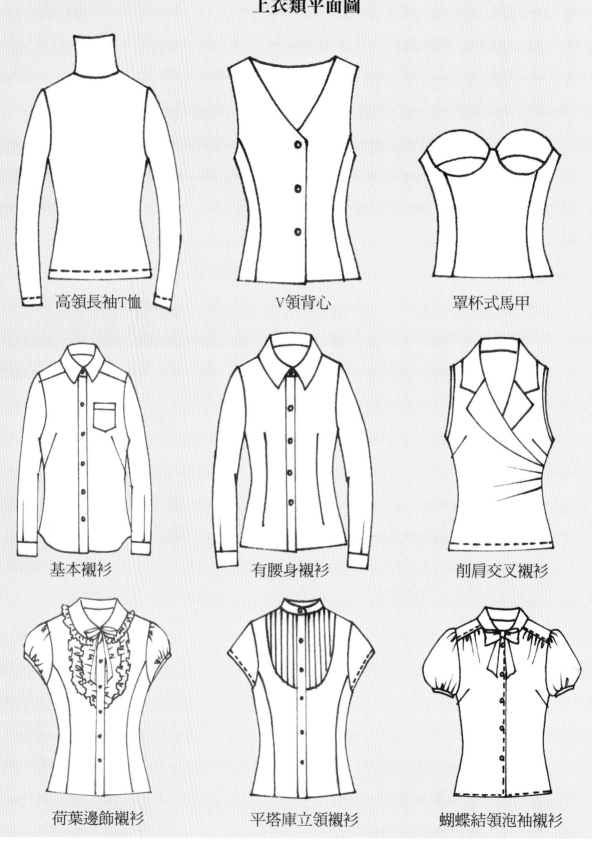

高領長袖T恤

V領背心

罩杯式馬甲

基本襯衫

有腰身襯衫

削肩交叉襯衫

荷葉邊飾襯衫

平塔庫立領襯衫

蝴蝶結領泡袖襯衫

棉T恤平面圖

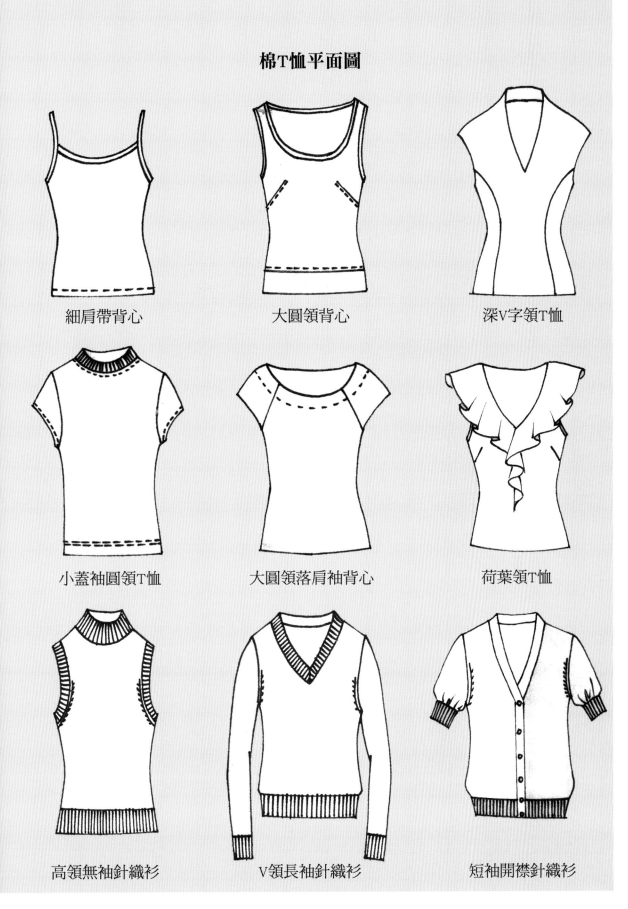

細肩帶背心

大圓領背心

深V字領T恤

小蓋袖圓領T恤

大圓領落肩袖背心

荷葉領T恤

高領無袖針織衫

V領長袖針織衫

短袖開襟針織衫

洋裝平面圖

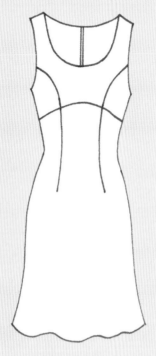

高腰剪接洋裝

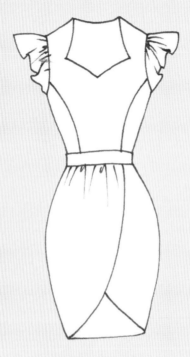

鬱金香洋裝

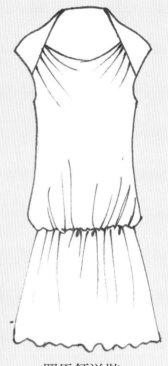

羅馬領洋裝

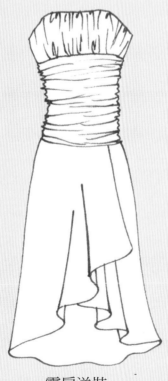

露肩洋裝

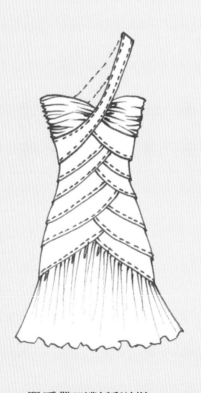

單肩帶不對稱洋裝

雪紡抽皺洋裝

外套平面圖

西裝外套

滾邊外套

夾克外套

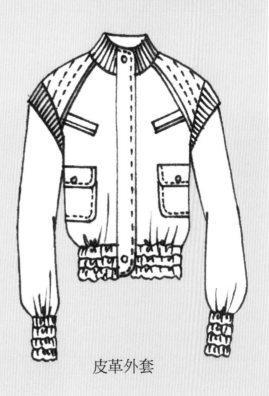

皮革外套

外套平面圖

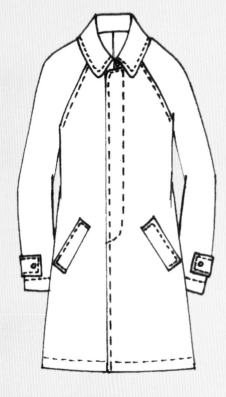

絲瓜領公主線外套

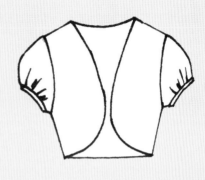

小外套

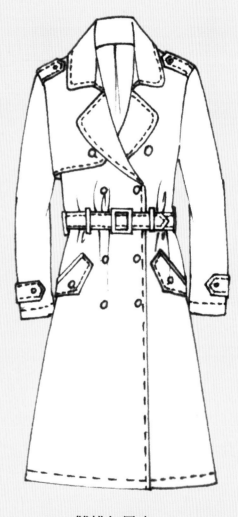

拉克蘭袖風衣　　　　　雙排釦風衣

150

外套平面圖

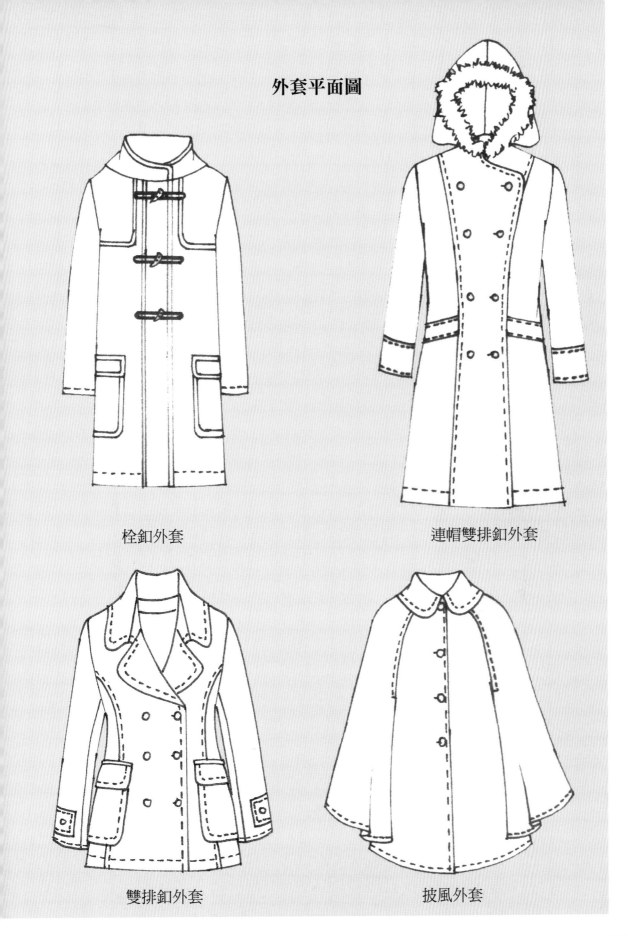

栓鈕外套

連帽雙排鈕外套

雙排鈕外套

披風外套

男人的身材和女人
有很大的差異，骨架
較女性粗、腰線較
低、下肢比例較短。
　男性的服裝畫，五
官要呈現陽剛氣息、
姿態要帥氣有型。

第七章
男裝
的畫法

7

男人的身材和女人有很大的差異，骨架較女性粗、腰線較低、下肢比例較短，所以同樣10頭身男性，下肢大腿到腳踝只有4個頭身長，而女性有5頭身長。

長度比例：

1 頭部

2 - 4 頸部到腰部

4 - 5 臀部

5 - 7 大腿

7 - 9 小腿

10 腳

寬度比例：

1 頭寬

3 - 3.3 肩寬

2 - 2.3 腰寬

2.5 - 2.8 臀寬

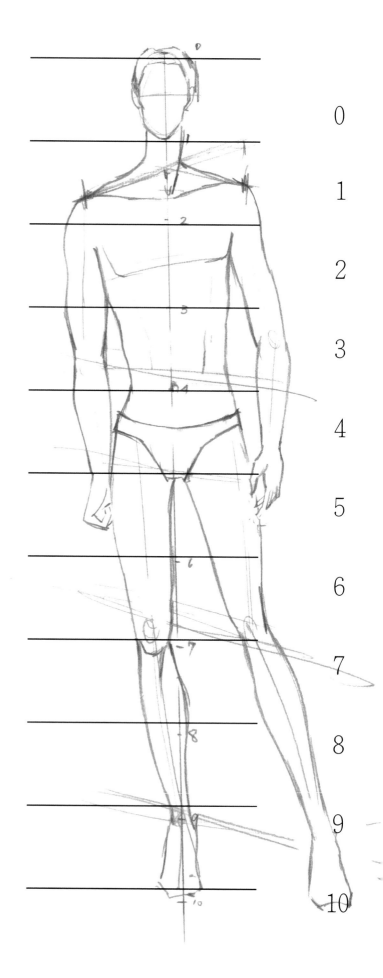

0

1

2

3

4

5

6

7

8

9

10

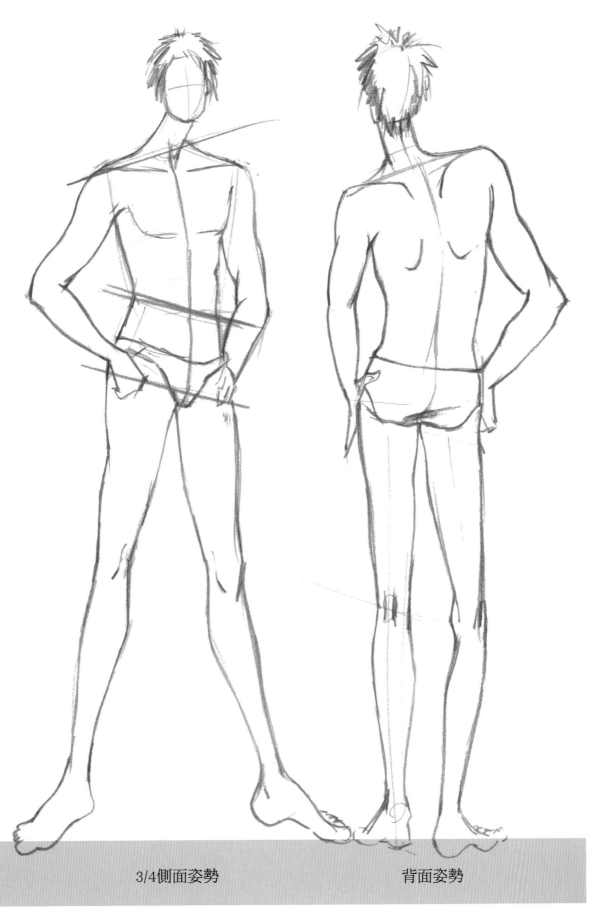

3/4側面姿勢　　　　　　　　　背面姿勢

155

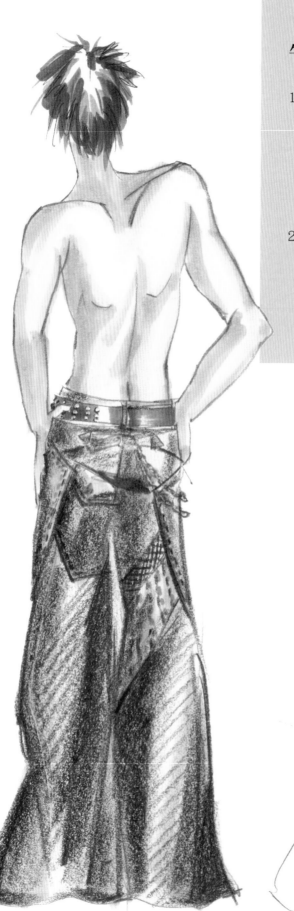

牛仔垮褲

1 畫上膚色Y21，頭髮Y23、YG91，衣服布底色用藍色色鉛筆(INDIGO BLUE)，畫出牛仔布質感及打上陰影W5、YG91

2 用細簽字筆強調細部

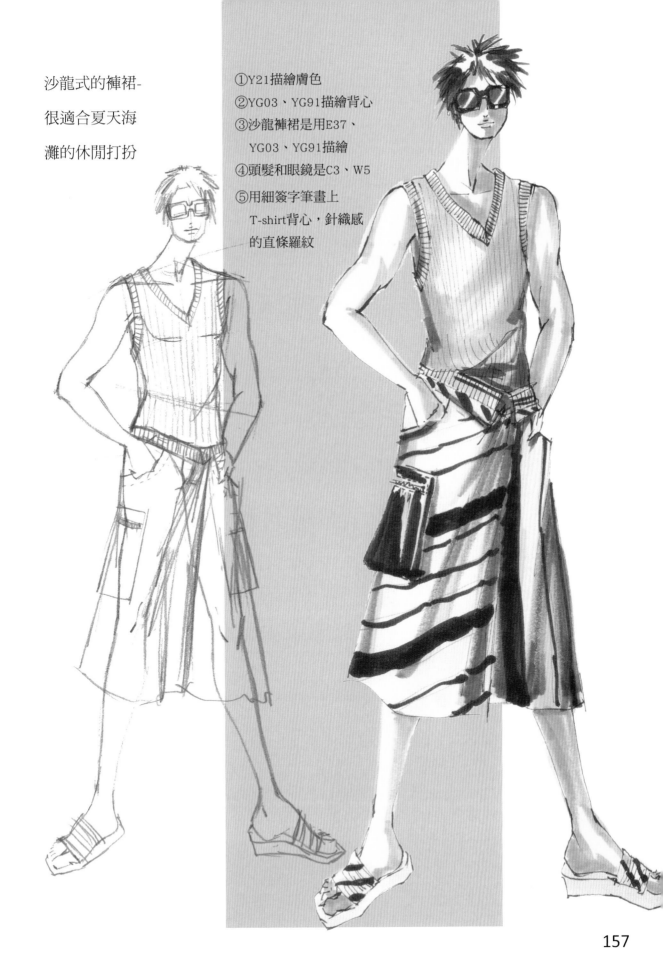

沙龍式的褲裙-
很適合夏天海
灘的休閒打扮

①Y21描繪膚色
②YG03、YG91描繪背心
③沙龍褲裙是用E37、
　YG03、YG91描繪
④頭髮和眼鏡是C3、W5
⑤用細簽字筆畫上
　T-shirt背心，針織感
　的直條羅紋

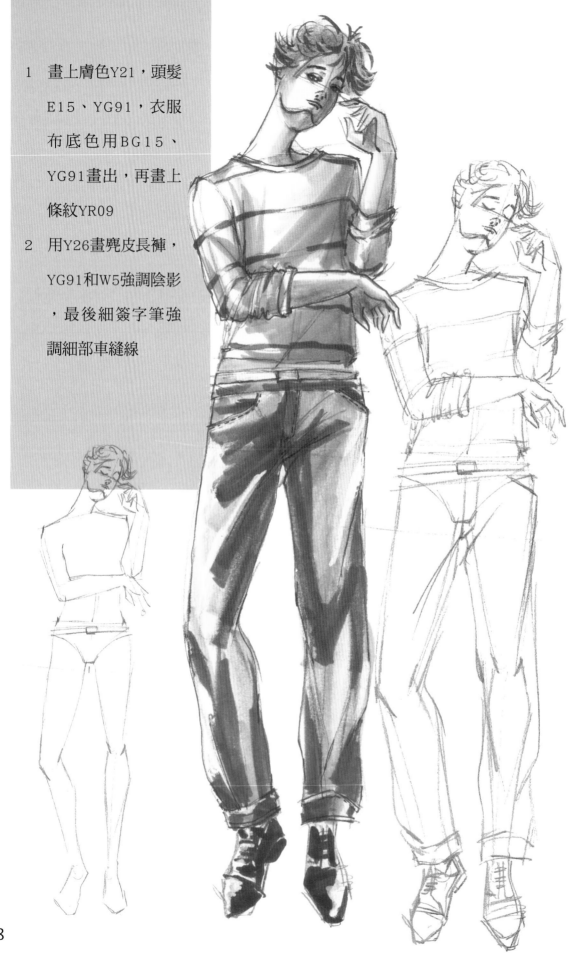

1　畫上膚色Y21，頭髮E15、YG91，衣服布底色用BG15、YG91畫出，再畫上條紋YR09

2　用Y26畫麂皮長褲，YG91和W5強調陰影，最後細簽字筆強調細部車縫線

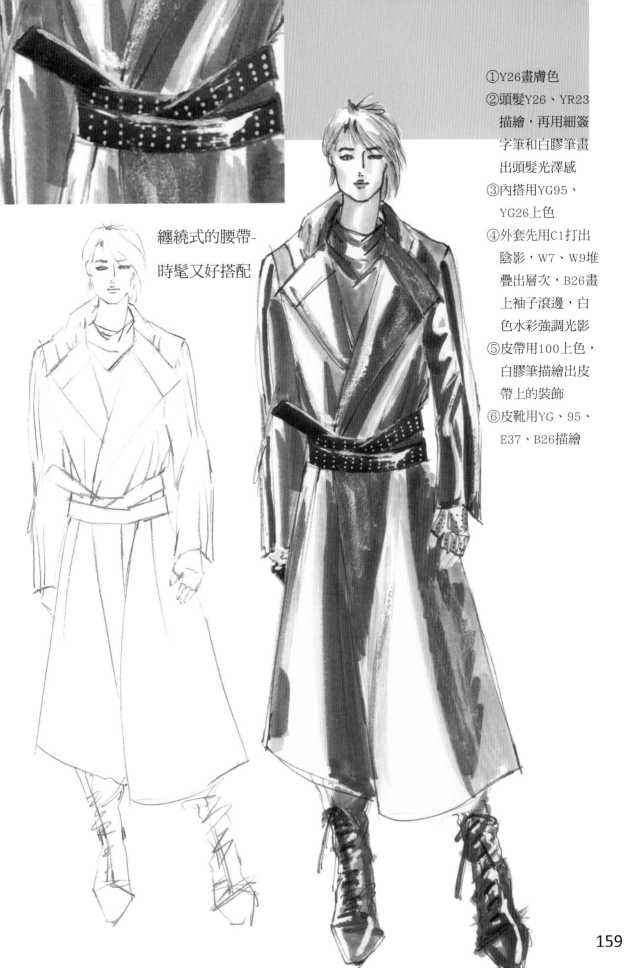

纏繞式的腰帶-
時髦又好搭配

①Y26畫膚色
②頭髮Y26、YR23
　描繪，再用細簽
　字筆和白膠筆畫
　出頭髮光澤感
③內搭用YG95、
　YG26上色
④外套先用C1打出
　陰影，W7、W9堆
　疊出層次，B26畫
　上袖子滾邊，白
　色水彩強調光影
⑤皮帶用100上色，
　白膠筆描繪出皮
　帶上的裝飾
⑥皮靴用YG、95、
　E37、B26描繪

159

1 畫骨架

2 描黑白線稿

3 畫上膚色Y21，

　頭髮Y23、 YG91，

　衣服布底色

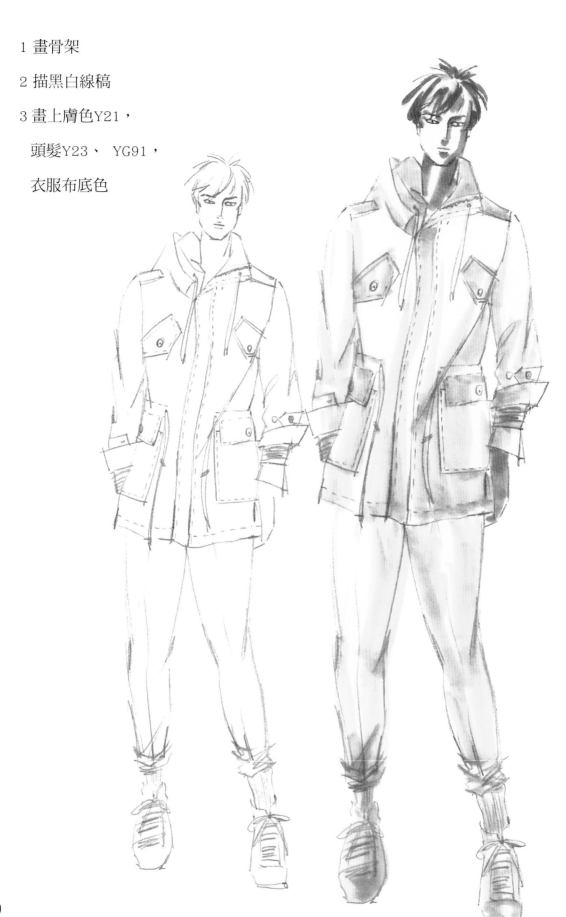

4 用藍色畫褲及打上陰影W5、YG91

5 再用細簽字筆強調線條細部

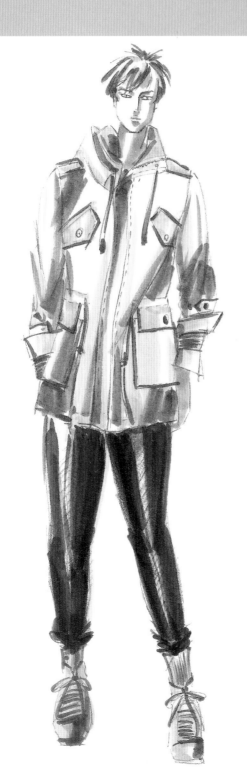
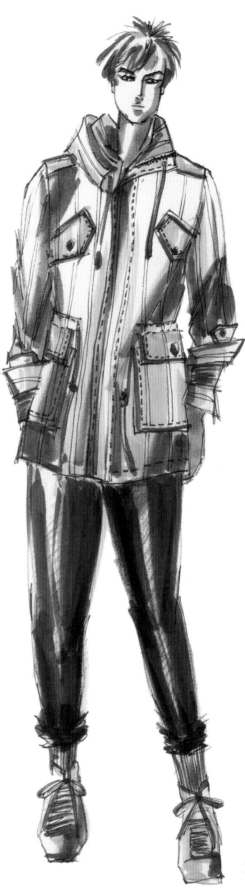

這是在Parsons The New School For Design時，課堂上的習作，每張都是在很短的時間內完成，模特兒每3-5分鐘換一次角度,會練習到不同角度的速寫，對訓練觀察人體比例是很好的訓練。

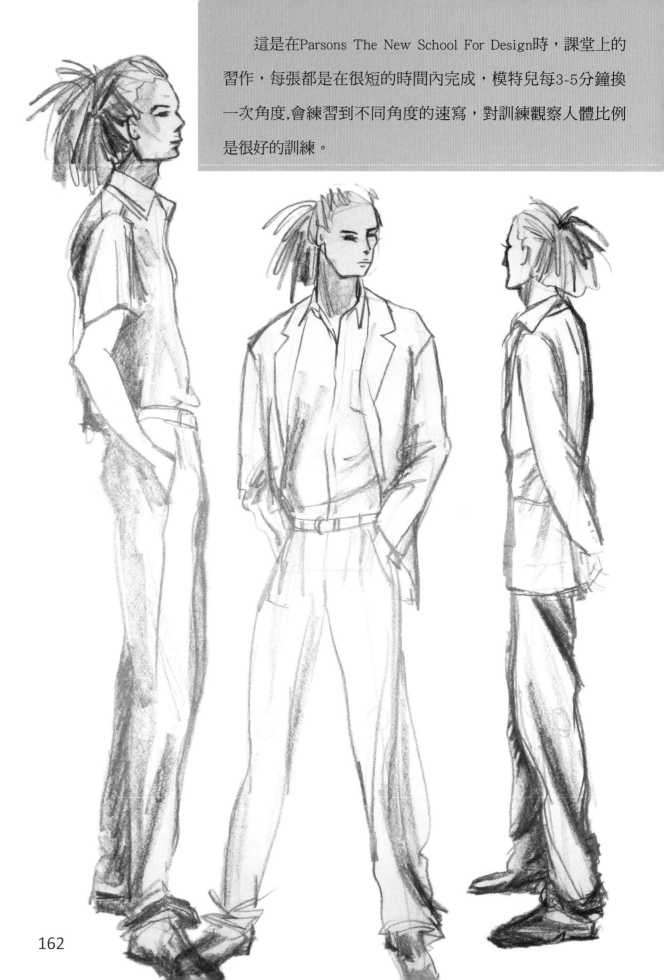

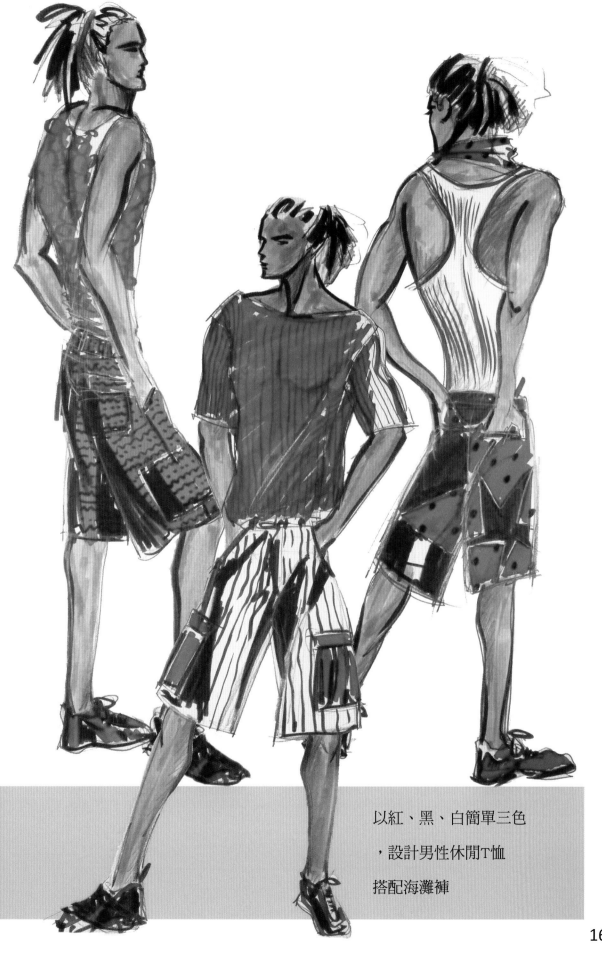

以紅、黑、白簡單三色
，設計男性休閒T恤
搭配海灘褲

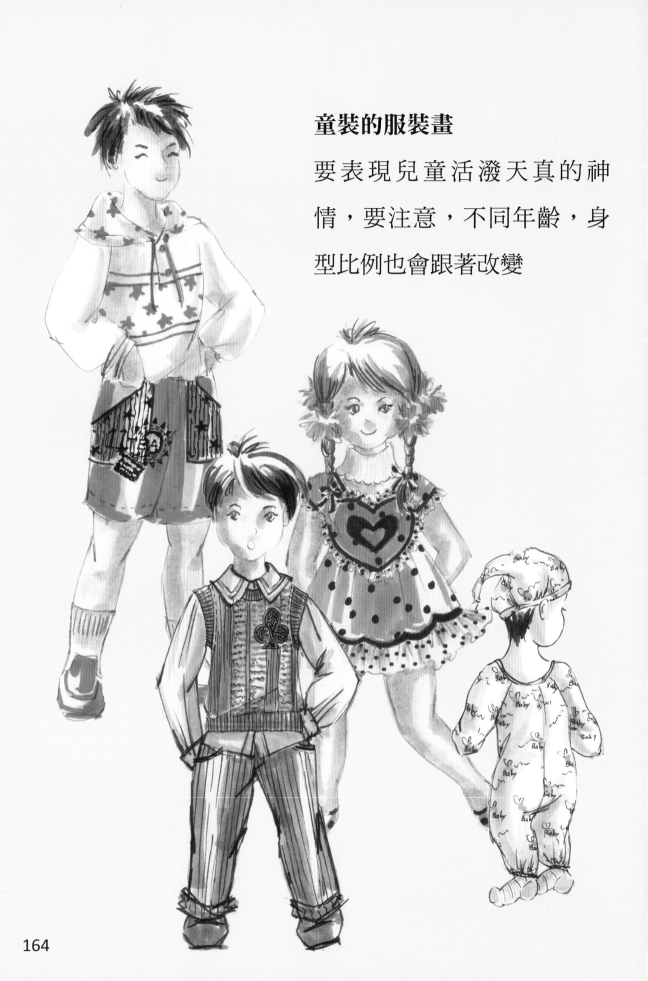

童裝的服裝畫

要表現兒童活潑天真的神情，要注意，不同年齡，身型比例也會跟著改變

164

第八章
童裝
的畫法

童裝

人從嬰兒時期到青少年時期，身體變化非常大。

嬰兒時期頭佔的比例很大，隨著年齡成長、身型的改變，拉高身體軀幹部分及手腳的伸長。

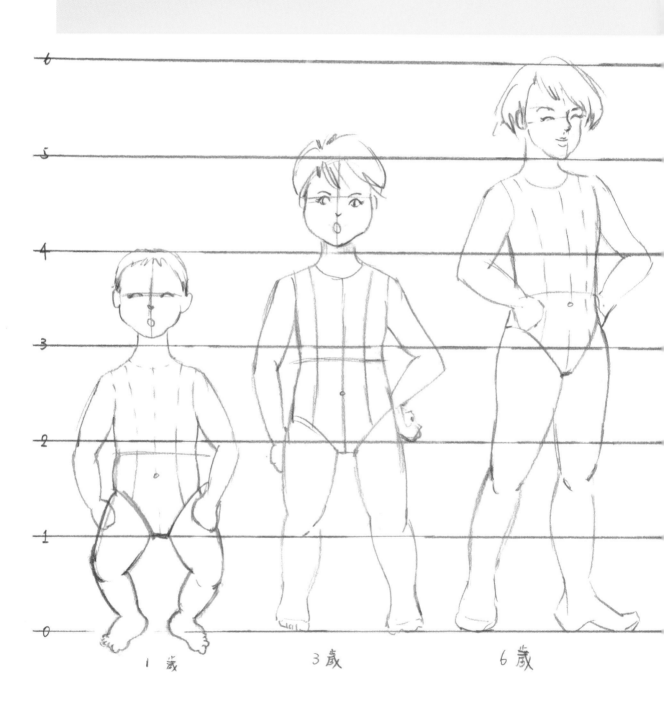

1歲　　　3歲　　　6歲

嬰兒時期是4頭身

2歲是	4 1/2頭身	3歲是	5頭身
4-5歲是	5 1/2頭身	6歲是	6頭身
7歲是	6 1/2頭身	10歲是	7頭身
15歲是	7 1/2頭身		

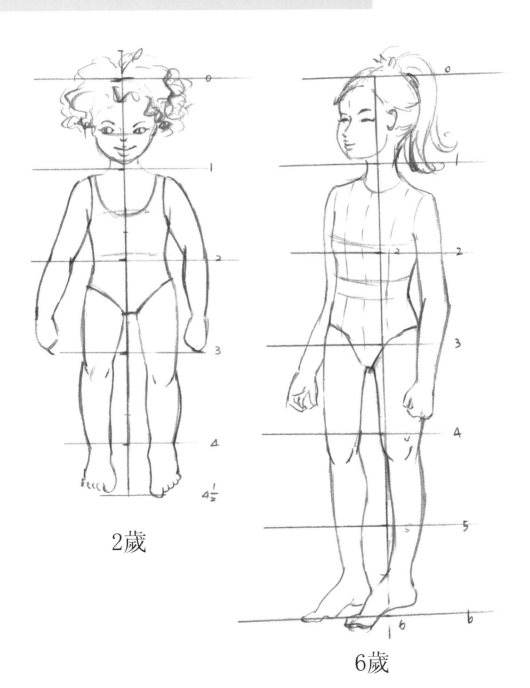

2歲

6歲

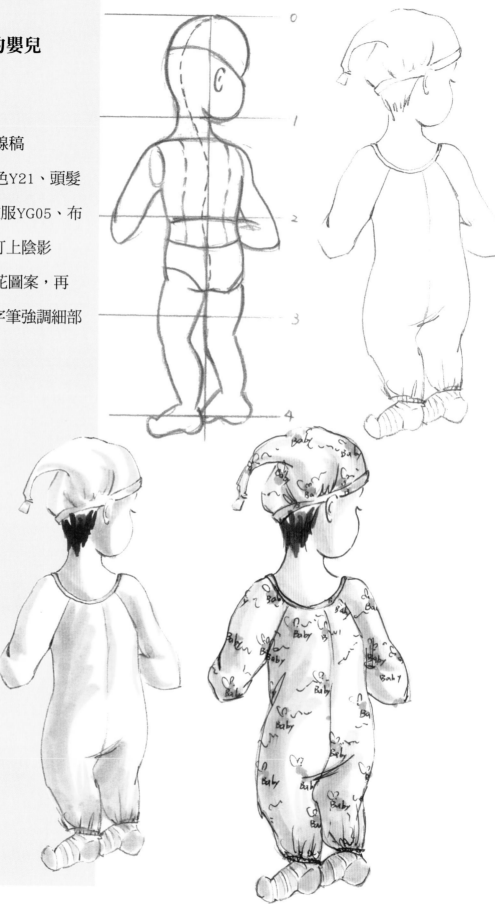

剛會站的嬰兒
約4頭身

1 畫骨架

2 描黑白線稿

3 畫上膚色Y21、頭髮
　E09、衣服YG05、布
　底色及打上陰影

4 加上印花圖案，再
　用細簽字筆強調細部

2歲女童的畫法約 4 1/2頭身

1 畫骨架

2 描黑白線稿

3 畫上膚色Y21，頭髮Y26、 E44，衣服
 布底色YG91及打上陰影W5

4 加上印花圖案R02，再用細簽字筆強調
 細部

4歲側面女童畫法
約5 1/2頭身

1 畫骨架

2 描黑白線稿

3 畫上膚色Y21，頭髮Y23、
　YG91，衣服布底色用水藍色
　粉彩畫出呢仔布毛絨質感及打
　上陰影W5、YG91

4 加上印花圖案B14，再用細簽
　字筆強調細部

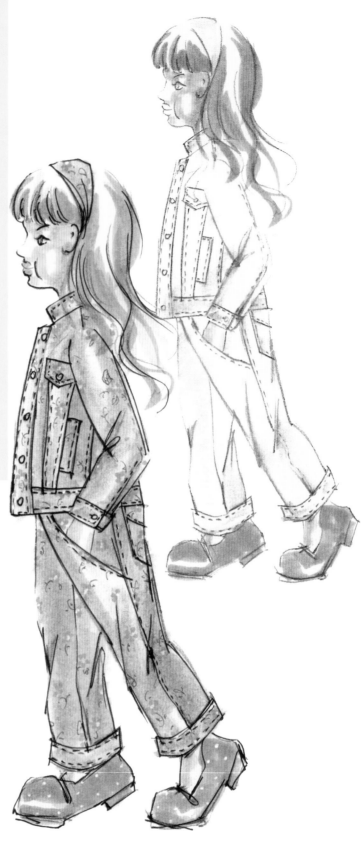

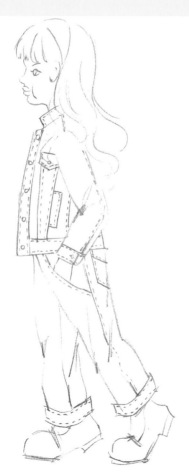

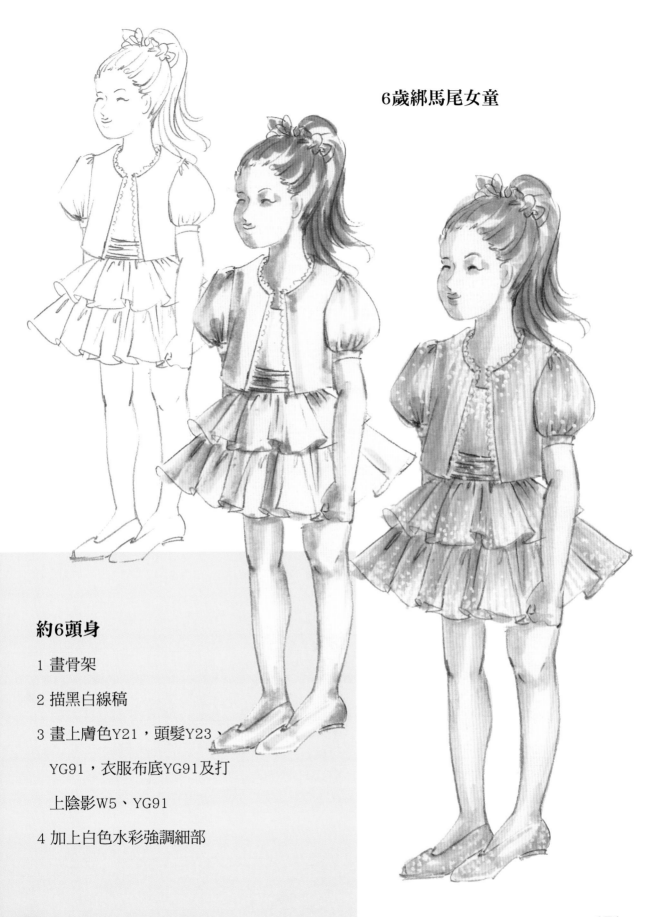

6歲綁馬尾女童

約6頭身

1 畫骨架

2 描黑白線稿

3 畫上膚色Y21，頭髮Y23、
　YG91，衣服布底YG91及打
　上陰影W5、YG91

4 加上白色水彩強調細部

小孩五官畫法不要特別強調鼻子
和嘴巴，主要還是眼睛要比成人
短且圓，眉毛也是輕輕帶過就好
①畫膚色Y21，加上淺棕色色鉛筆
②YG91、W1先將衣服陰影畫好
③畫上布底色RV09、100
④用Y26、E37畫出辮子

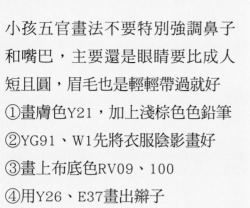
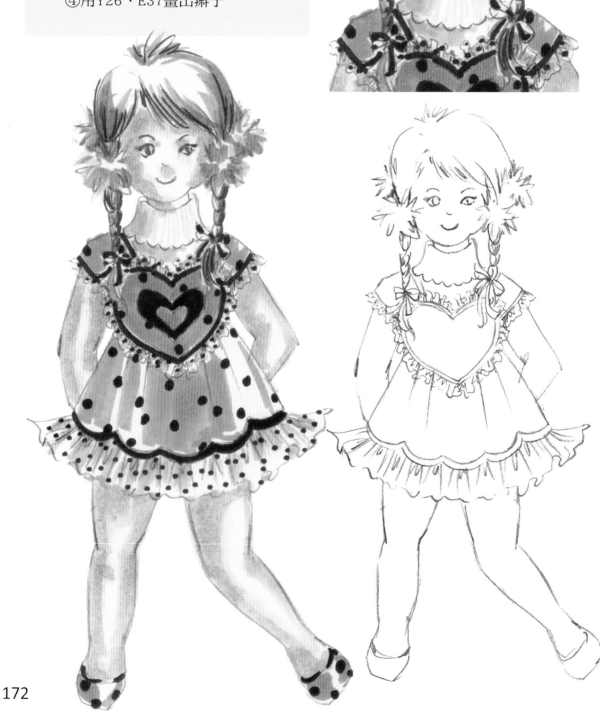

印花褲裙搭配假兩件式背心

活潑可愛

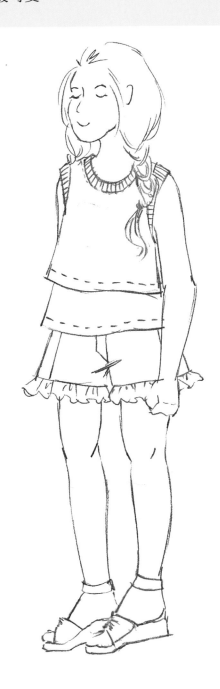

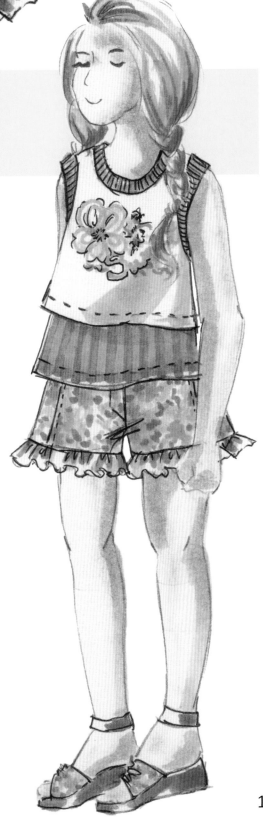

針織背心要畫出正反針的織紋
①背心先用YG91畫出陰影
②E44加深布底色
③用細簽字筆仔細畫出針織織
　紋及貼布綉圖樣

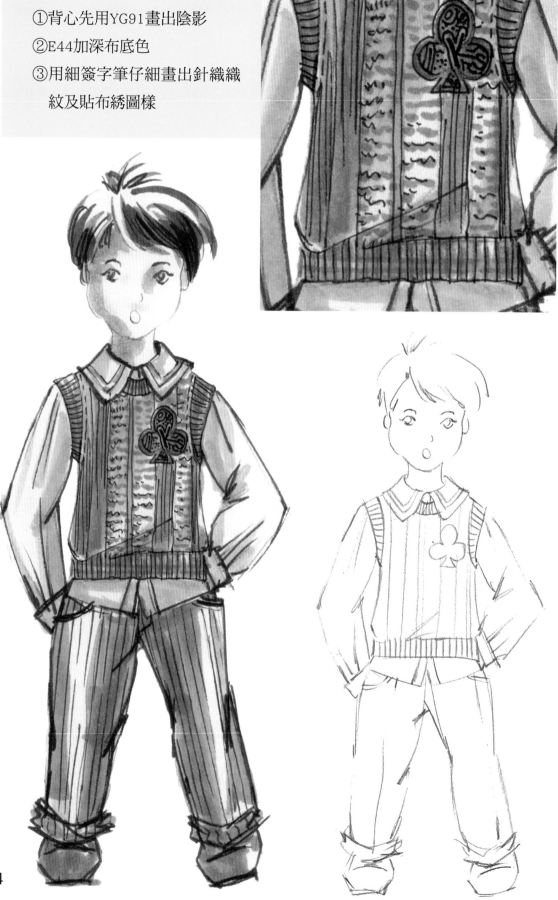

印花褲加上貼布繡，是童裝常用的設計
手法
①上衣先用YG91打陰影，用YR09畫出
　洋紅色星狀印花
②褲子用細簽字筆畫出布紋及貼布繡

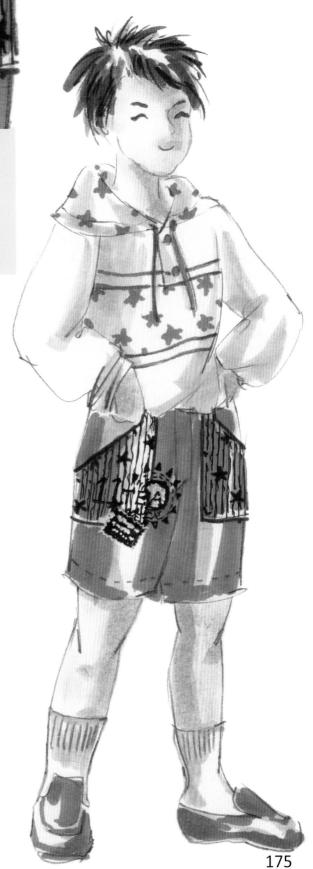

這是擔任外銷童裝設計師時期用
水彩描繪而成的作品，包括嬰兒
服至學齡期的童裝。

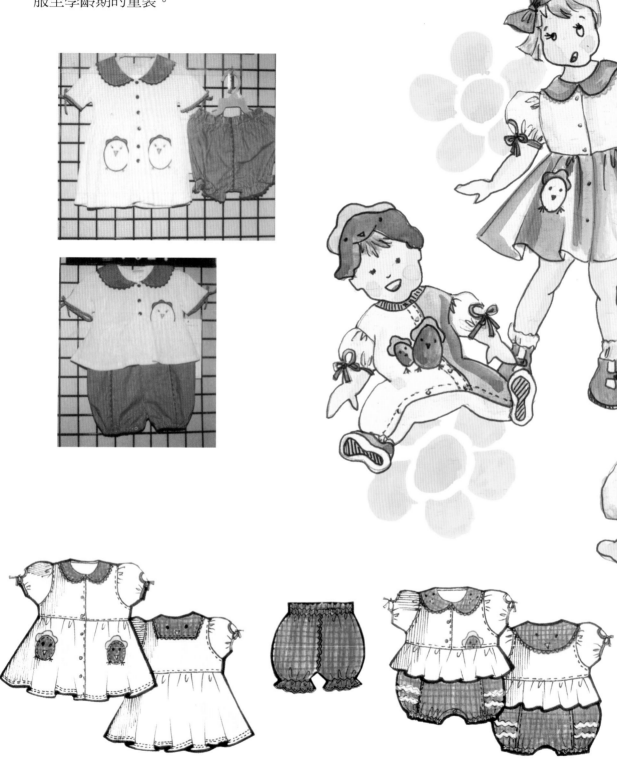

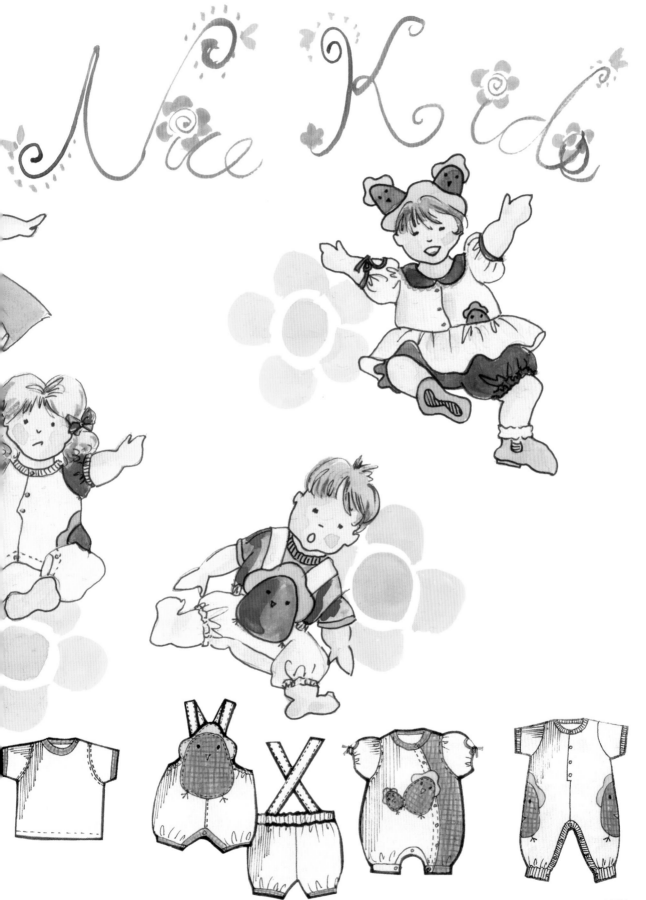

177

178

這系列是用3色布版(黃格紋、藍格黃花、藍格黃花襉邊布花)所描配的系列商品，在童裝中，常用同一種布印1-3種布花，互相搭配，增加童裝的趣味性。

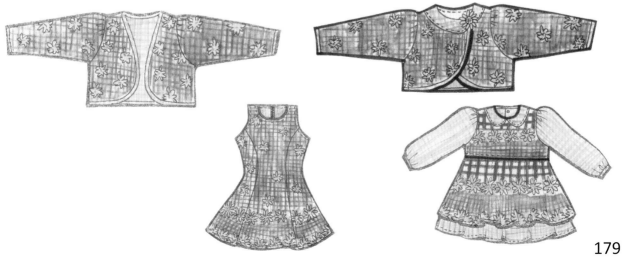

179

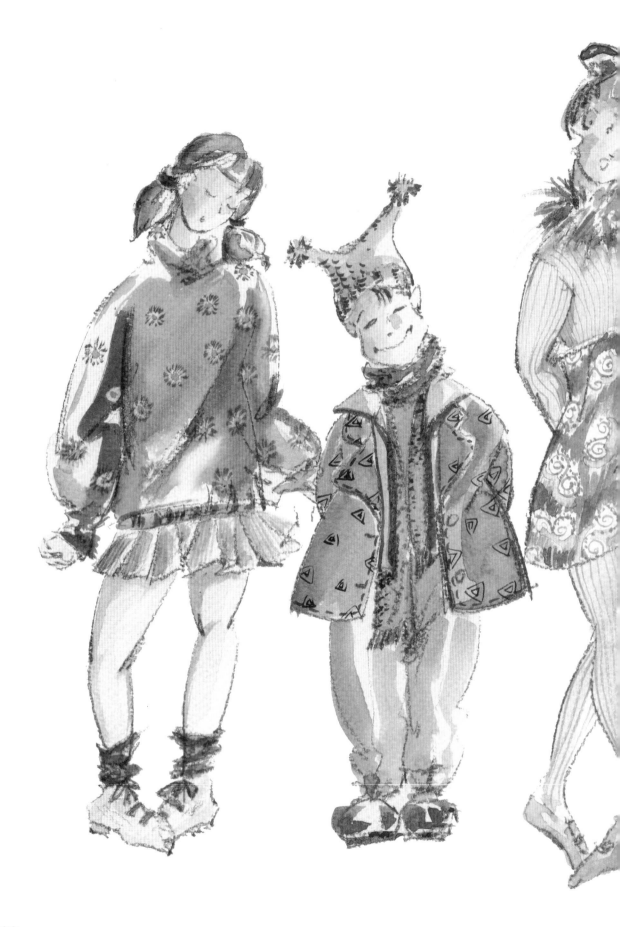

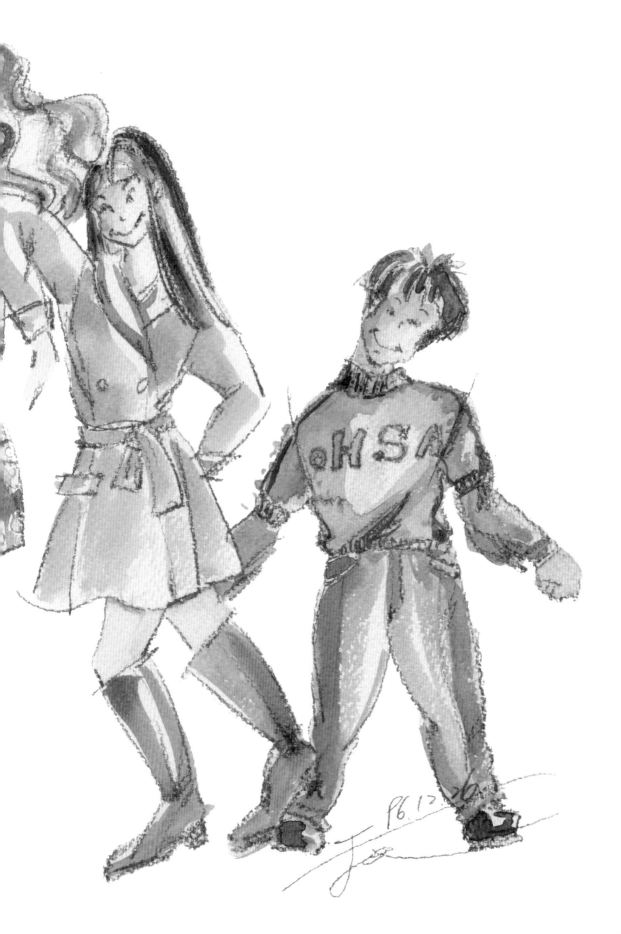

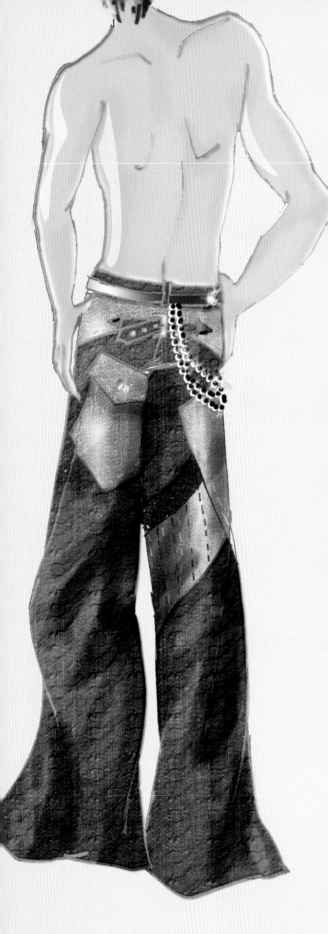

　　電腦繪圖運用到服裝畫是一種趨勢,它提供了另一種創作方式,而且漸漸成為主流。

　　一般大多用Photoshop來畫服裝畫,Illustrator則多用來畫平面圖。

第九章
電腦繪圖
服裝畫

Illustrator常用來畫服裝平面圖，它的好處是可有效的建立平面圖資料庫，可節省許多畫平面圖的時間，一般款式變化不大的公司，習慣用Illustrator畫平面圖。

示範基本窄裙

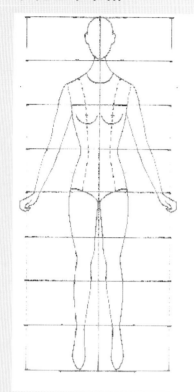

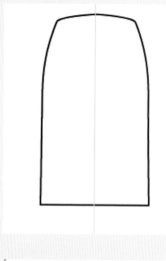

STEP2
新增圖層（Shape圖層）

STEP3
用鋼筆工具(2PT)畫出一半的裙型

STEP4
用鏡射工具複製另一半裙型

STEP5
用路徑管理員相加／展開／合併裙型

STEP6
複製後片裙型

STEP1
掃描人體平面圖至電腦

STEP7
新增圖層（Details圖層）用鋼筆工具(1 PT)畫出一邊打褶線

STEP8
用鏡射工具複製另一半打褶線／群組打褶線

STEP9
再畫後片後中心線/複製後片後中心線/打開筆畫面版改為虛線

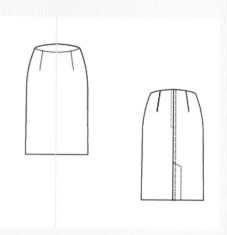

STEP11
關閉背景圖層(隱藏人體平面圖)/儲存檔案

STEP10
畫出下襬開叉拉鍊線

示範條紋印花布

STEP1
用Photoshop建立新檔（A4／CMYK背景色白色）

STEP2
新增圖層（Shape圖層）

STEP3
用矩形工具畫出條紋寬度不一的條款／對齊所有條紋／合併所有條紋圖層/複製條紋圖層/儲存檔案

STEP4
用Photoshop打開花卉圖檔

STEP5
用橡皮擦工具修改花卉
用印章工具修改花卉
編輯／變形／縮放－改變大小－另存新檔（製作不同花形）

STEP6
用Illustrator建立新檔（A4／CMYK/背景色白色）

STEP7
新增圖層置入條紋

STEP8
新增圖層置入2種花卉圖案注意調整花卉密度及大小至合適

STEP9
儲存檔案

示範條紋印花窄裙

STEP1
用Illustrator建立新檔（A4／
CMYK/背景色白色）

STEP2
新增圖層（窄裙shape圖層）
打開窄裙檔案
點框選前片裙至新增圖層

STEP3
再新增圖層（窄裙Details圖層
)複製窄裙shape圖層的線條

STEP4
再新增圖層(條紋印花圖層)打
開條紋印花圖檔拖拉至合適
的大小印花和位置

STEP5
回到窄裙shape圖層複
製窄裙shape至條紋印
花圖層製作遮色片

STEP6
再新增圖層(下襬印花
圖層)置入印花
編輯/變形/旋轉
注意調整花卉位置及
大小至合適
將所有下襬印花群組

STEP7
回到窄裙shape圖層複製窄
裙shape至下襬印花圖層製
作遮色片

STEP8
打開最上層的（窄裙Details
圖層)儲存檔案

示範製作多色條紋印花窄裙縮圖目錄

TEP1
用Photoshop打開印花圖檔

STEP2
影像/調整/色相/飽和度
改變印花布色
另存新檔

STEP3
再依序新增其他印花裙

STEP4
檔案/自動/縮圖目錄

藍印花裙.psd　　　綠印花裙.psd　　　桔印花裙.psd

紫印花裙.psd　　　橘紅印花裙.psd　　　印花裙

示範製作單色印花

STEP1
用Photoshop打開印花圖檔
STEP2
檢視/顯示尺標/拖拉出垂直
參考線調整圖至垂直

STEP3
選取/顏色範圍/選取空白處/
反轉/編輯/填滿黑色

STEP4
複製圖層/圖層對齊/合
併圖層

STEP5
新增檔案將已合併好的圖
案拖拉至新檔
STEP6
複製圖層/圖層對齊/合併圖
層

STEP7
檢視/顯示尺標/拖拉
出垂直水平參考線
形成四方形注意要
對稱

STEP8
用矩形工具框選並裁
切

STEP9
編輯/定義圖樣

STEP10
新增圖層/編輯/填滿圖樣(新增的圖樣)

STEP11
新增圖層/編輯/填滿布底色

STEP12
儲存檔案

服裝平面圖上常用到的
荷葉和鬆緊帶畫法

STEP1
用Illustrator建立新檔(A4/CMYK/
背景色白色)
STEP2
用鋼筆工具畫出荷葉邊細節
分別拖拉至色票新增色票

STEP3
打開筆刷面版/新增圖樣筆刷
STEP4
儲存圖樣筆刷

STEP5
新增圖層
STEP6
用鋼筆工具畫出下襬/
套用新增荷葉邊筆刷

鬆緊帶畫法

STEP7
物件/展開外觀/
修正荷葉裙型

STEP8
用鋼筆工具畫出裙頭
即時上色

STEP1
用鋼筆工具畫出直橫線效果
扭曲與變形鋸齒狀
STEP2
複製線條

STEP3
用鋼筆工具畫出鬆緊帶兩
側和用虛線畫出鬆緊帶皺
折

STEP4
打開筆刷面版/新增圖樣筆刷
STEP5
儲存圖樣筆刷

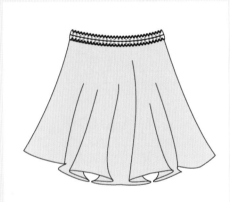

STEP6
用鋼筆工具畫出裙頭弧
線套用新增筆刷即時上
色

STEP7
打開古典印花圖檔拖拉至荷葉裙檔
案/新增圖樣筆刷

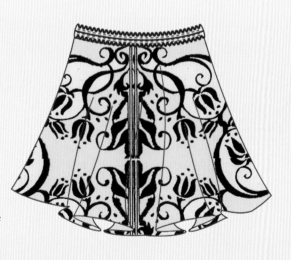

STEP8
回到荷葉裙檔案shape圖層複製shape
至古典印花圖層製作遮色片
STEP9
儲存荷葉裙檔案

示範牛仔褲服裝畫

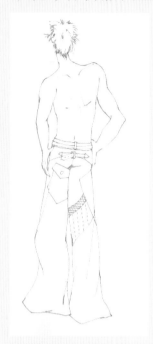

STEP1
用Photoshop掃描黑白線稿和
牛仔褲布

STEP2
調整牛仔褲布色
影像/調整/曲線
影像/調整/ 色相/飽和度
另存調整後的牛仔褲布色

STEP3
將牛仔褲布色拖拉到黑白
線稿

STEP4
回到黑白線稿選取要填布
的區域　再到牛仔褲布色
圖層製作遮色片反覆做出
二

STEP5
回到黑白線稿選取腰帶新
增圖層填上漸層色

STEP6
再新增圖層在牛仔褲圖層上
前景色黑背景色白
用筆刷工具畫出陰影
混合選項勾選陰影/斜角和浮
雕/紋理/柔光模式
降低透明度至75%

STEP8
用鋼筆工具畫出陰影合
併所有陰影混合選項勾
選陰影/柔光模式/ 降低透
明度至 50%

STEP7
填上膚色/複製膚色圖層
用筆刷塗上陰影/混合選項勾選陰影/柔光模
式/ 降低透明度至75%

STEP11
選擇筆刷工具/打開筆刷面版/
選擇直徑9pt/間距　151%畫出
腰帶鍊

STEP12
複製腰帶鍊圖層改為白色移動
位置形成陰影

STEP13
選擇筆刷工具/打開筆刷面版
選擇星光筆刷做出光輝

STEP10
填上鈕釦色釦環加
上白色反光效果畫
出黃色車線

STEP9
填上髮色由淡慢慢
加深筆刷由大到小

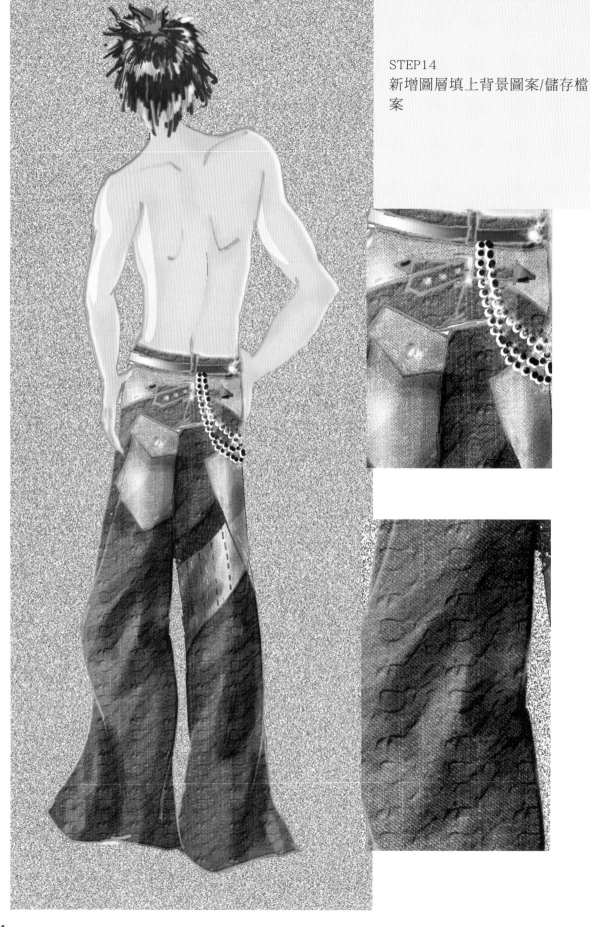

STEP14
新增圖層填上背景圖案/儲存檔案

示範禮服服裝畫

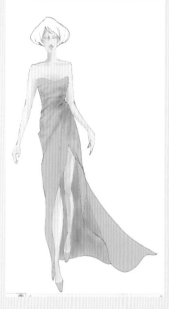

STEP1
用Photoshop掃描黑白線稿

STEP2
調入布色
用加深工具畫出陰影

STEP3
調入膚色
用加深工具畫出陰影

STEP4
將水滴花紋拖拉到黑白線稿
STEP5
回到黑白線稿選取要填布的區域
再到牛仔褲布色圖層製作遮色片反
覆做出二色拼接效果

STEP6
將繡花花紋拖拉到衣服要做遮罩片
繡花花紋才不會溢出

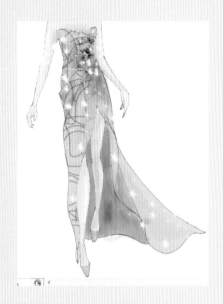

STEP7
用筆刷工具畫出星光

STEP8
複製 布色圖層
用筆刷塗上陰影/混合選項勾選陰影/柔
光模式/ 降低透明度至75%

STEP10
打開已畫好的透明罩衫拖拉至圖檔

STEP9
用筆刷工具畫出頭髮

STEP11
再新增圖層在罩衫圖層
上前景色黑背景色白
用筆刷工具畫出陰影
混合選項勾選陰影/斜角
和浮雕/紋理/柔光模式
降低透明度至75%
STEP12
用筆刷工具畫出亮片
STEP13
儲存檔案

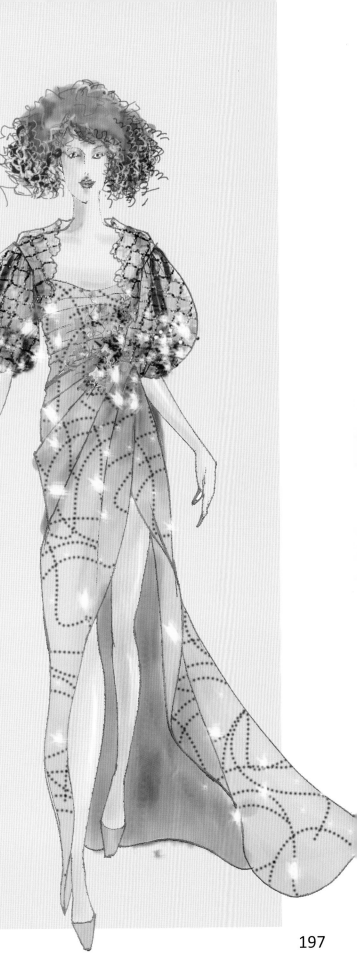

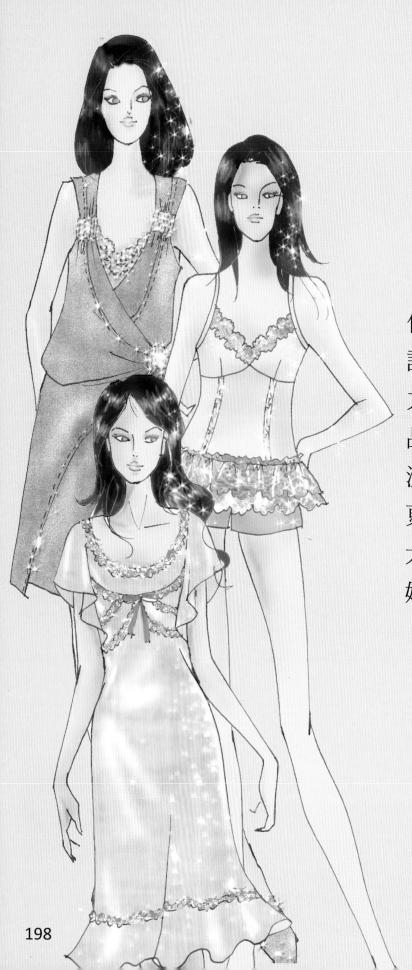

【服裝企劃】是一位能獨立作業的設計師所該具備的能力，它不但攸關商品的主題定位，對流行趨勢的掌握，更需敏銳了解整個大環境消費者的喜好與需求。

第十章
服裝企劃

10

Lace Season

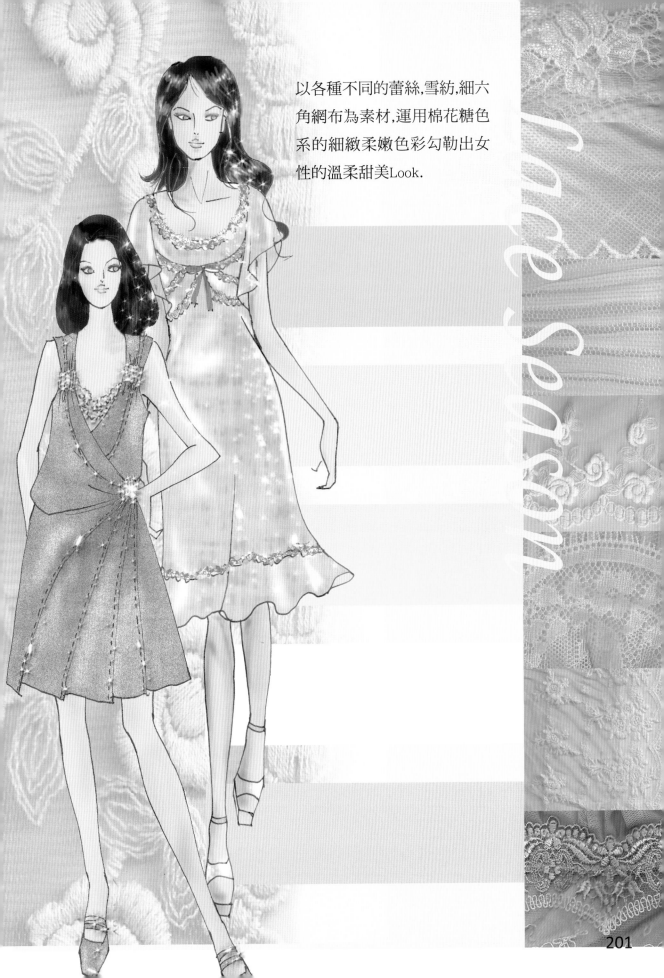

以各種不同的蕾絲,雪紡,細六角網布為素材,運用棉花糖色系的細緻柔嫩色彩勾勒出女性的溫柔甜美Look.

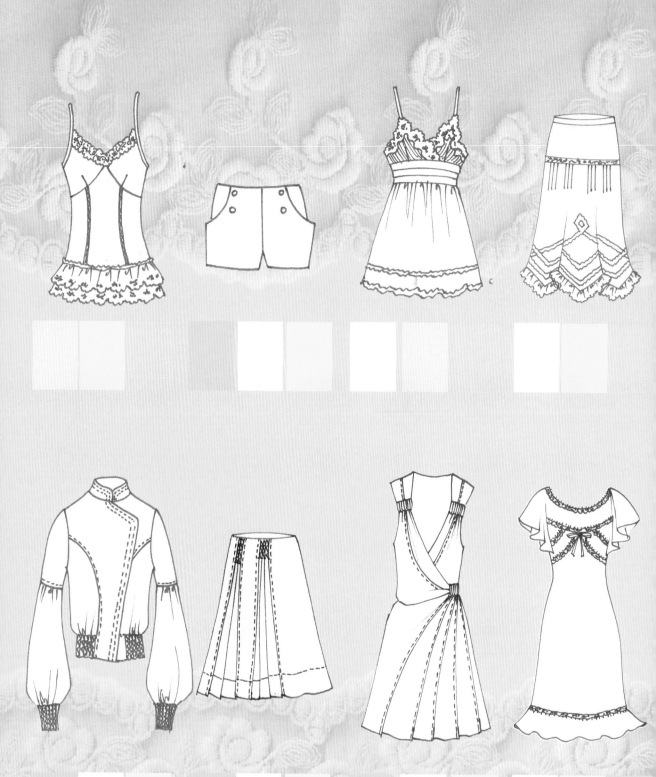

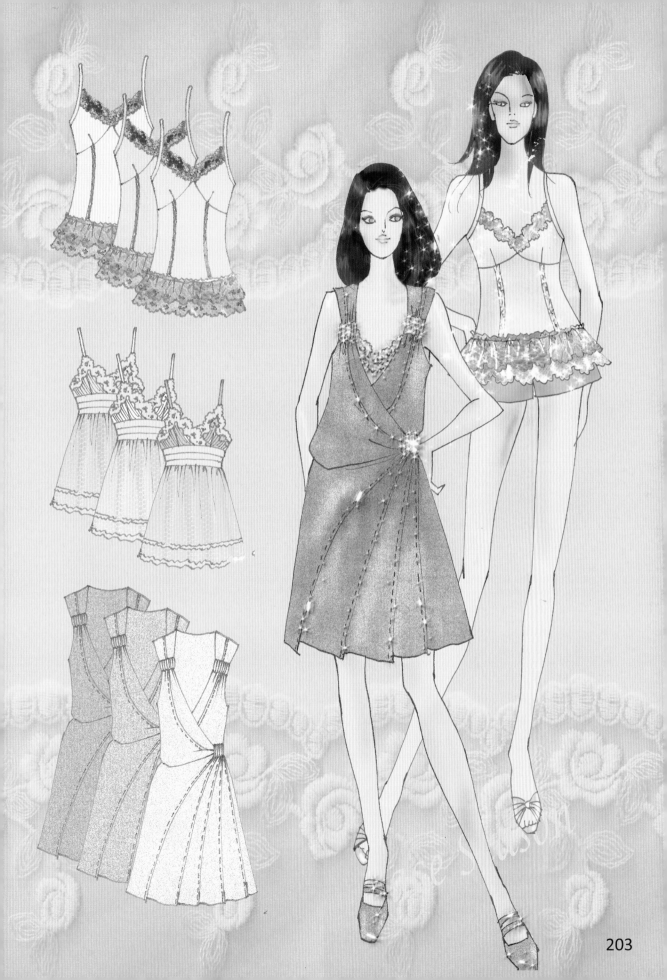

Let's Go To The Rose Garden

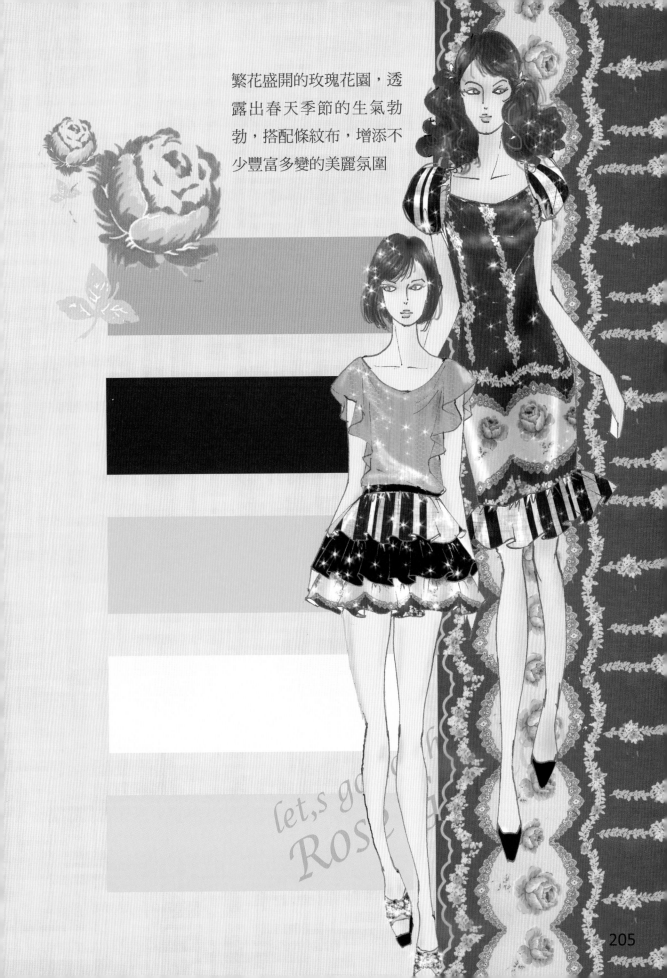

繁花盛開的玫瑰花園，透露出春天季節的生氣勃勃，搭配條紋布，增添不少豐富多變的美麗氛圍

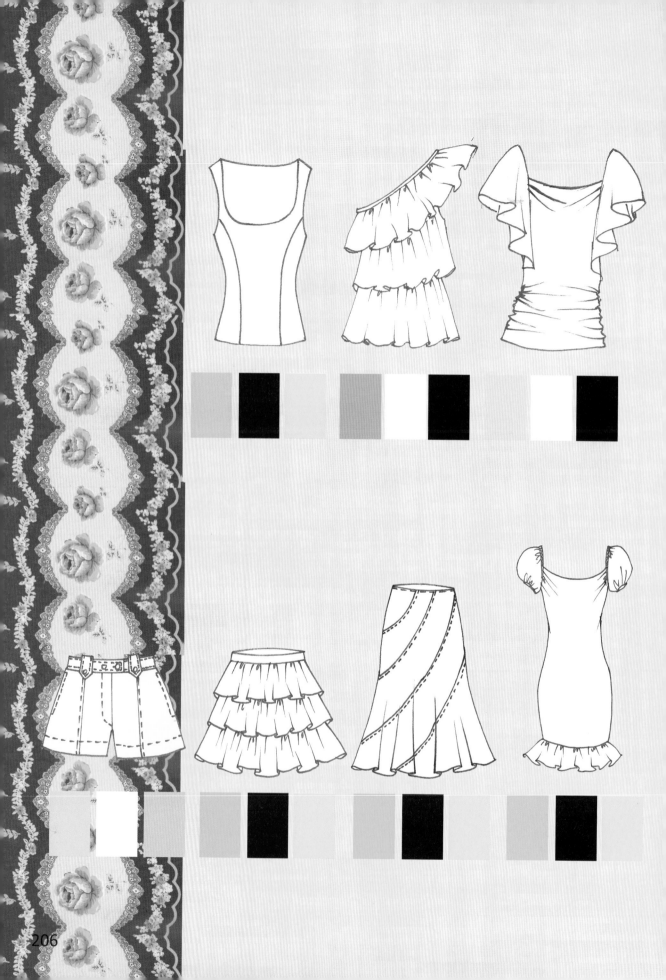

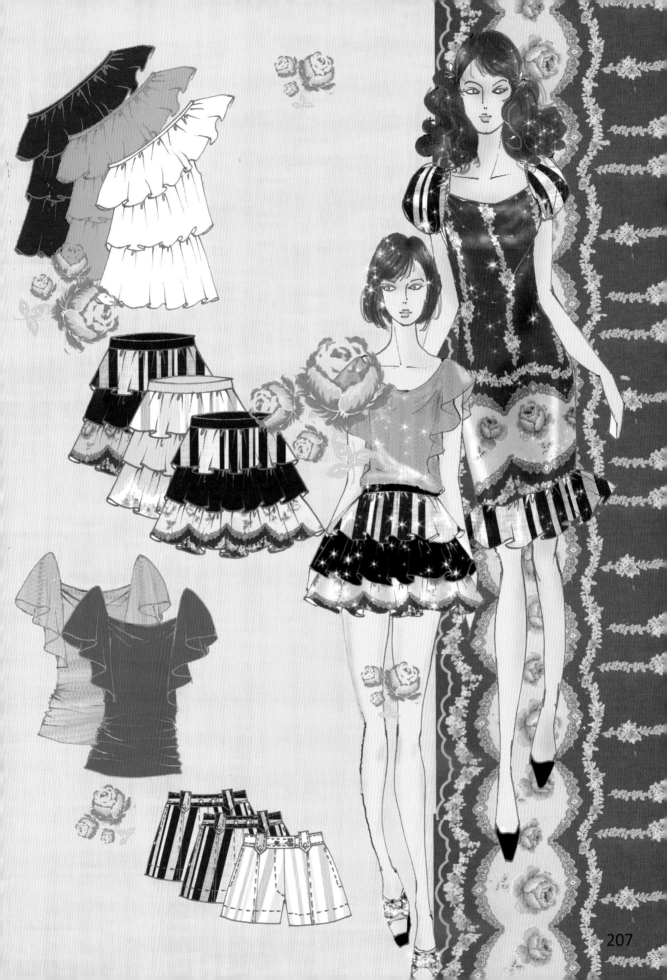

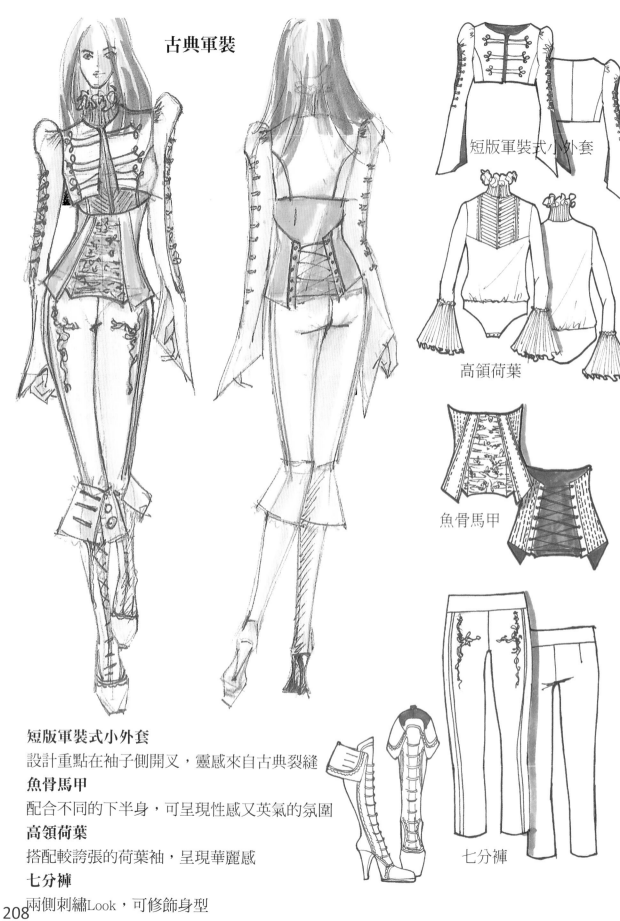

古典軍裝

短版軍裝式小外套

高領荷葉

魚骨馬甲

七分褲

短版軍裝式小外套
設計重點在袖子側開叉，靈感來自古典裂縫
魚骨馬甲
配合不同的下半身，可呈現性感又英氣的氛圍
高領荷葉
搭配較誇張的荷葉袖，呈現華麗感
七分褲
兩側刺繡Look，可修飾身型

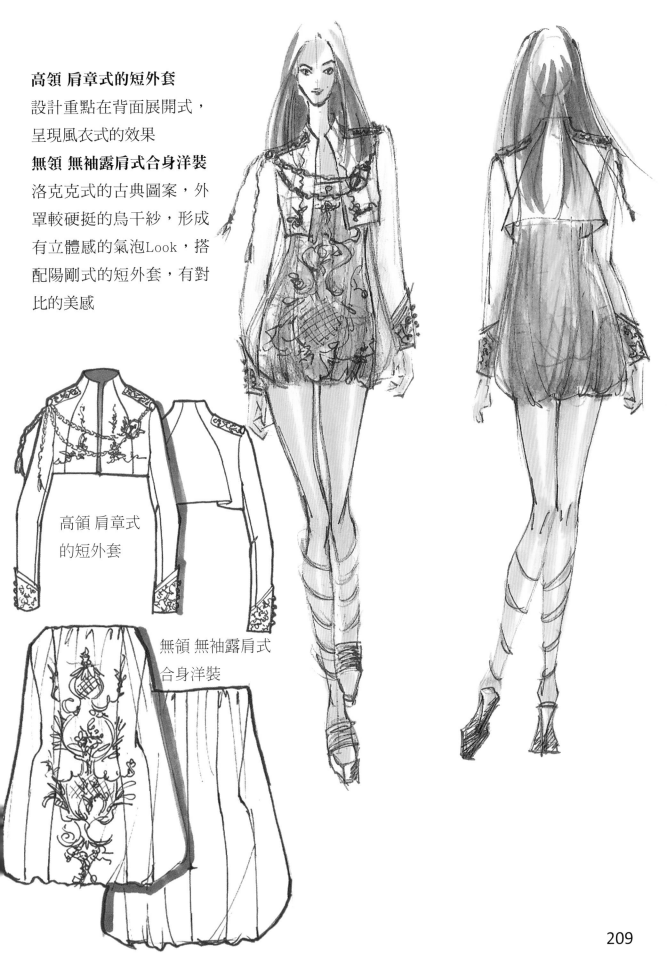

高領 肩章式的短外套

設計重點在背面展開式，
呈現風衣式的效果

無領 無袖露肩式合身洋裝

洛克克式的古典圖案，外
罩較硬挺的烏干紗，形成
有立體感的氣泡Look，搭
配陽剛式的短外套，有對
比的美感

高領 肩章式
的短外套

無領 無袖露肩式
合身洋裝

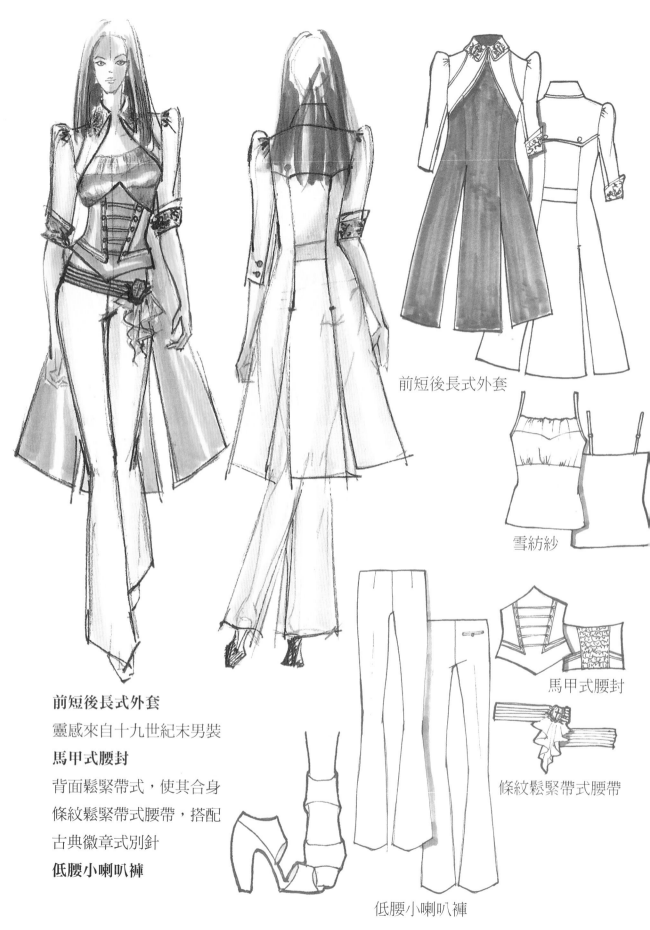

前短後長式外套

雪紡紗

馬甲式腰封

條紋鬆緊帶式腰帶

前短後長式外套

靈感來自十九世紀末男裝

馬甲式腰封

背面鬆緊帶式,使其合身

條紋鬆緊帶式腰帶,搭配

古典徽章式別針

低腰小喇叭褲

低腰小喇叭褲

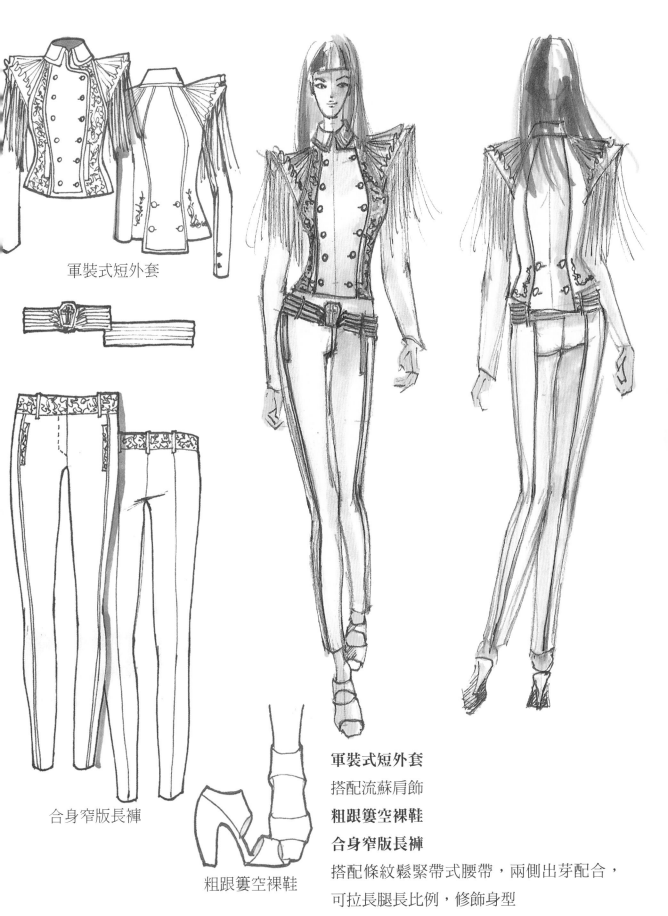

軍裝式短外套

合身窄版長褲

粗跟簍空裸鞋

軍裝式短外套
搭配流蘇肩飾
粗跟簍空裸鞋
合身窄版長褲
搭配條紋鬆緊帶式腰帶，兩側出芽配合，
可拉長腿長比例，修飾身型

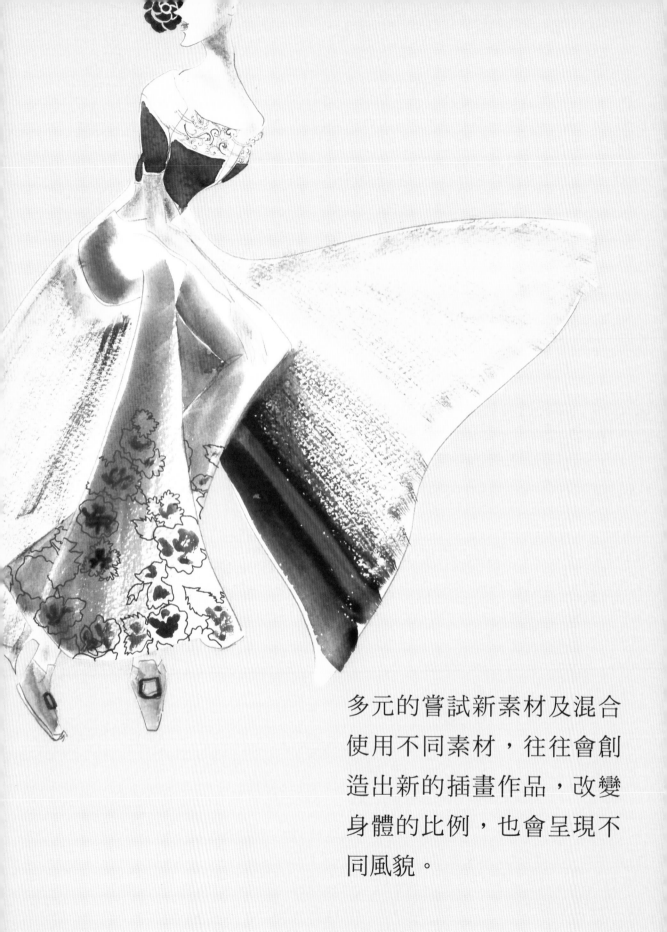

多元的嘗試新素材及混合
使用不同素材，往往會創
造出新的插畫作品，改變
身體的比例，也會呈現不
同風貌。

第十一章
服裝插畫
各種風格的
畫法

II

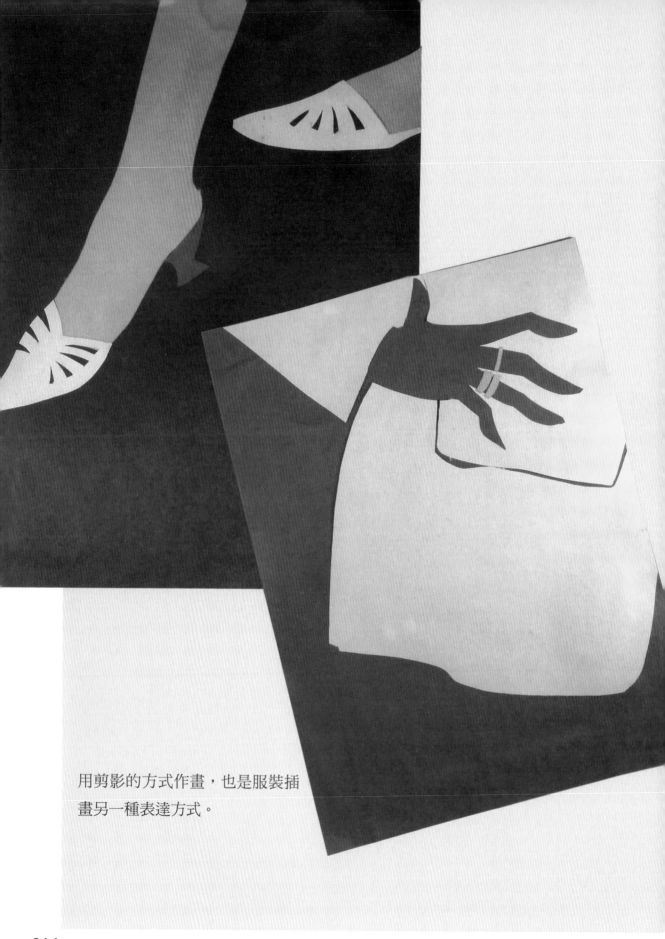

用剪影的方式作畫，也是服裝插
畫另一種表達方式。

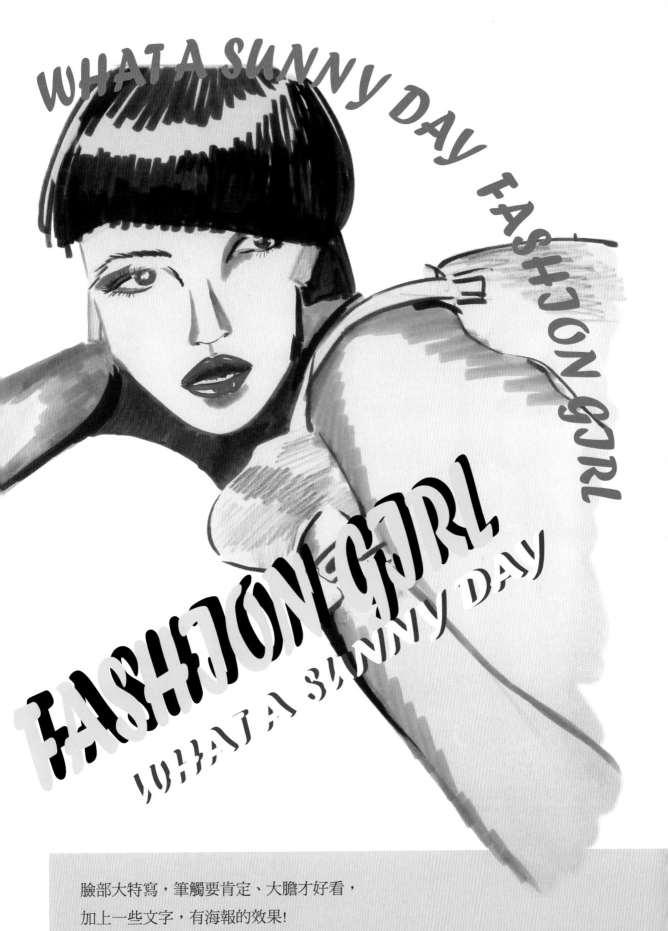

臉部大特寫，筆觸要肯定、大膽才好看，
加上一些文字，有海報的效果！

這是在Parsons The New School For Design時，課堂的人體速寫，沒有打底稿，直接用麥克筆畫出人體曲線，須敏銳觀察人體及姿勢的變化，也是增加對人體比例的良好訓練。

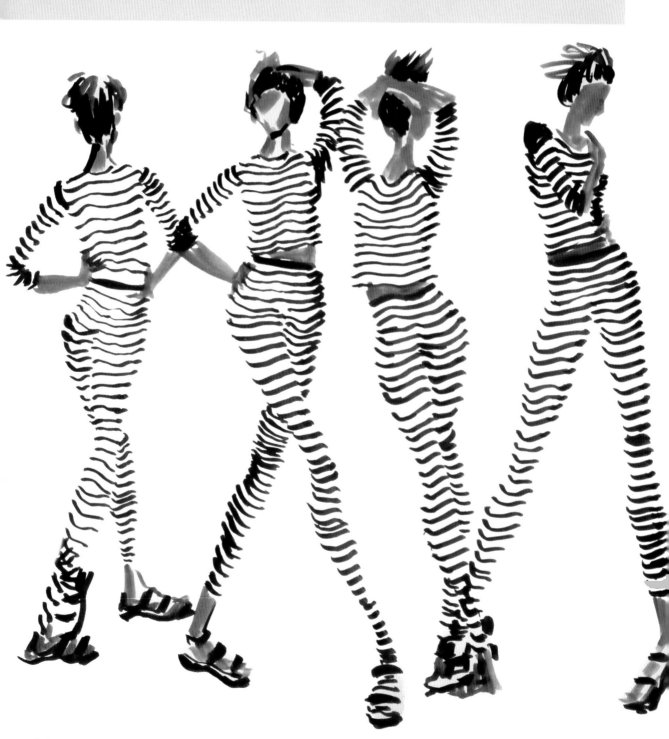

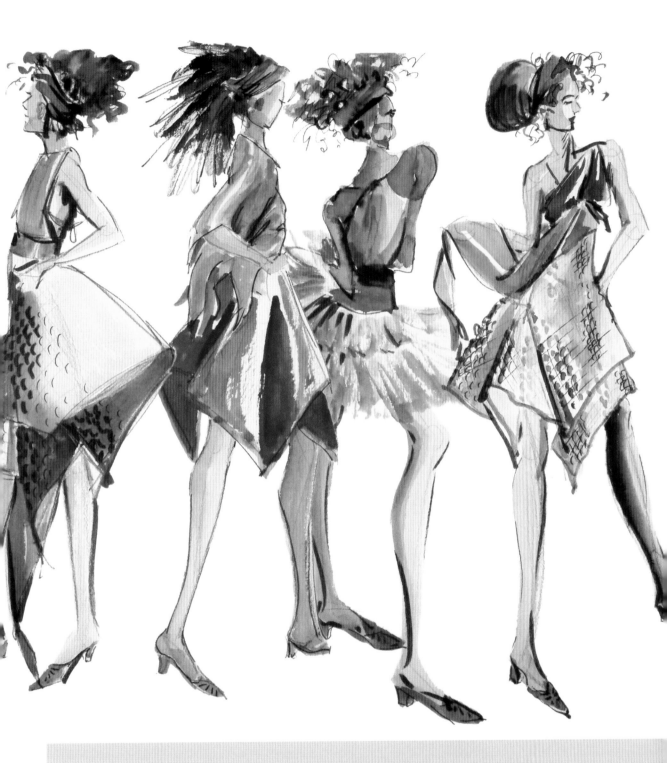

先用鉛筆將身體骨架草稿打好，直接水彩上色，快
速捕捉模特兒動態姿態。

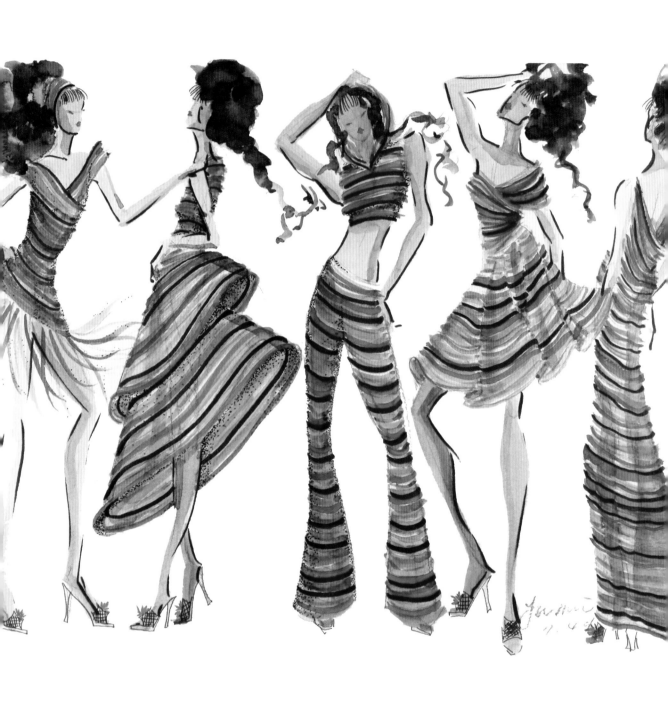

水彩、麥克筆搭配運用，
多彩線條展現身體與衣服之間的空間感及律動。

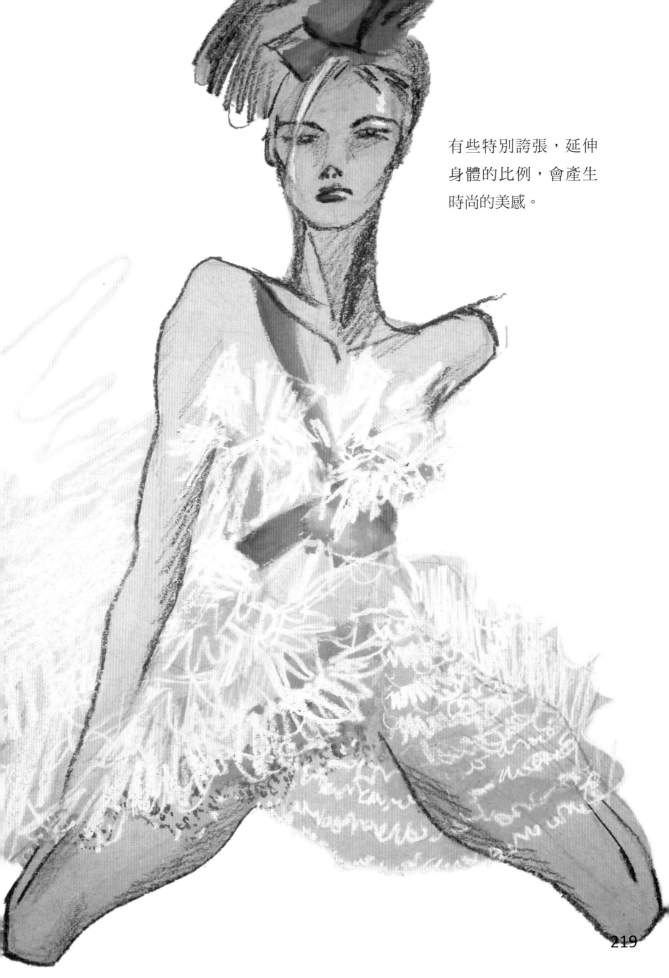

有些特別誇張，延伸
身體的比例，會產生
時尚的美感。

219

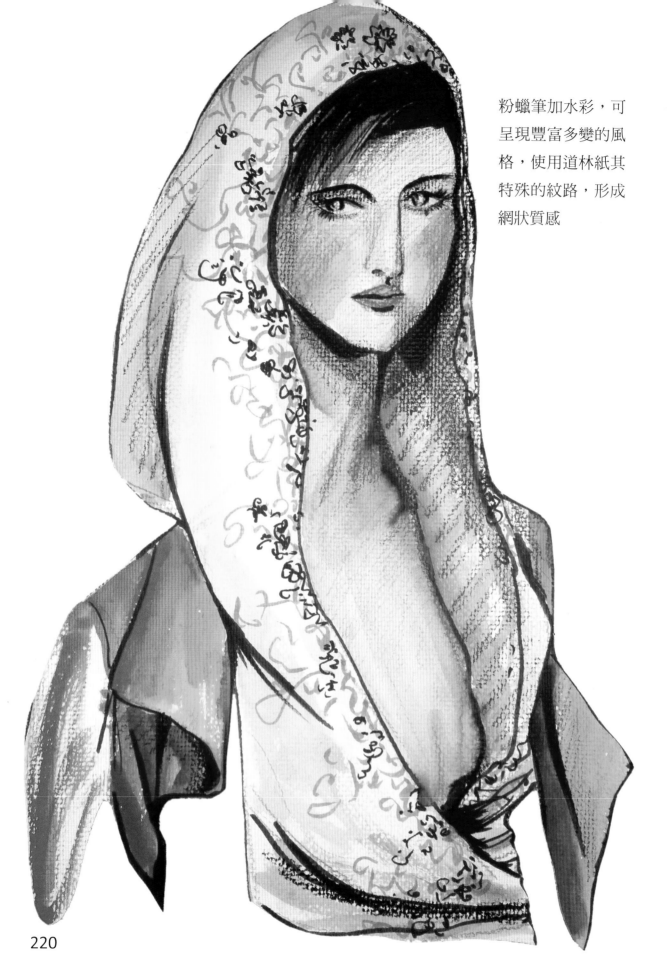

粉蠟筆加水彩，可
呈現豐富多變的風
格，使用道林紙其
特殊的紋路，形成
網狀質感

洋裝

這系列作品是用水彩
和轉印紙所繪出誇張
變形的比例，適合插
畫用來表現獨特風
格。

以中國牡丹花為主
題，運用很有中國風
味的銘黃、洋紅、
黑，形成中西合併的
美感。

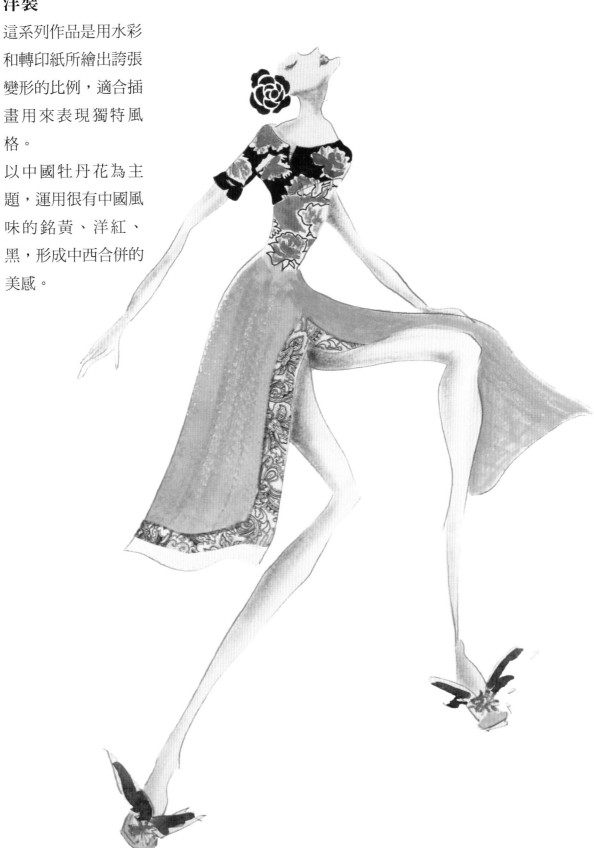

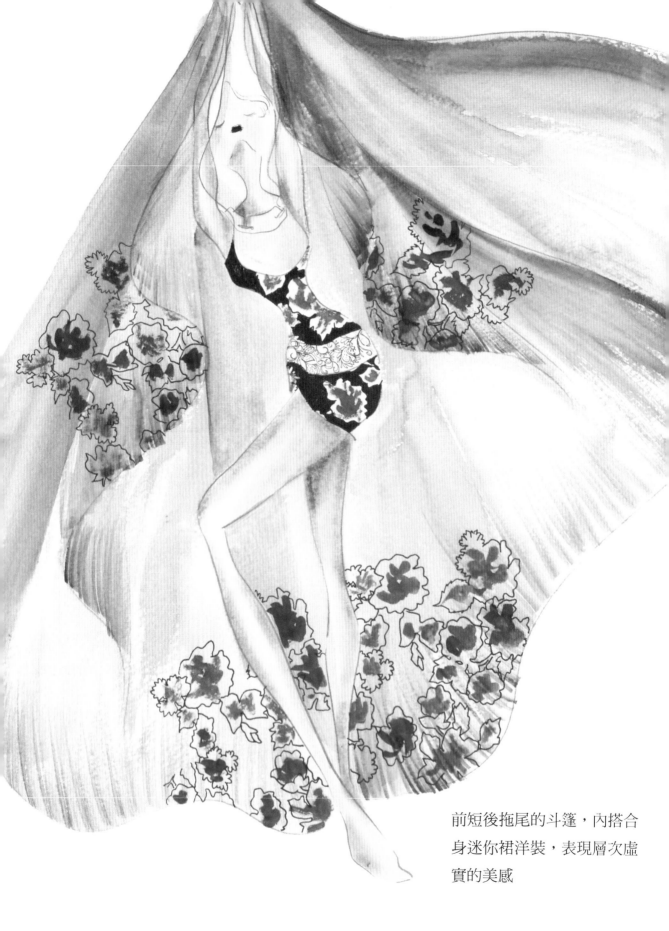

前短後拖尾的斗篷，內搭合
身迷你裙洋裝，表現層次虛
實的美感

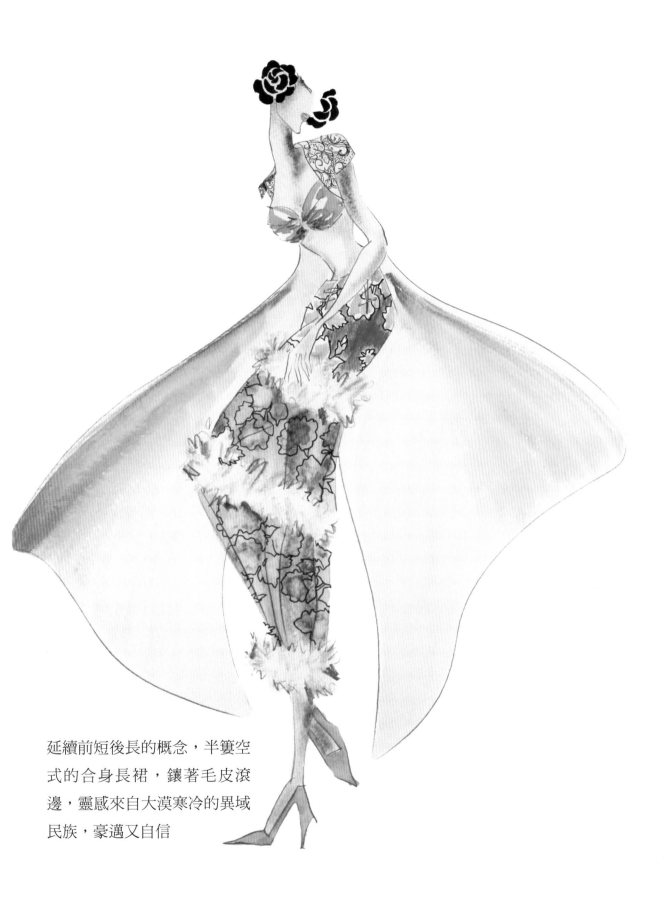

延續前短後長的概念，半簍空
式的合身長裙，鑲著毛皮滾
邊，靈感來自大漠寒冷的異域
民族，豪邁又自信

★ 新形象・服裝設計系列

服裝時尚插畫 Fashion Illustration

創　意　生　活
Presentation In Interior Design

出版者	新形象出版事業有限公司
負責人	陳偉賢
地址	235新北市中和區中和路322號8樓之1
電話	(02)2920-7133
傳真	(02)2922-5640

作者	張于敏
執行企劃	陳怡芳、張于敏
美術設計	陳怡任、張于敏
封面設計	陳欣玟、張于敏
發行人	陳偉賢
製版所	鴻順印刷文化事業股份有限公司
印刷所	利林印刷股份有限公司

總代理	北星文化事業有限公司
地址/門市	234新北市永和區中正路462號B1
電話	(02)2922-9000
傳真	(02)2922-9041
網址	www.nsbooks.com.tw
郵撥帳號	50042987北星文化事業有限公司帳戶
本版發行	2012年2月　一版一刷
定價	NT$450元整

國家圖書館出版品預行編目(CIP)資料

服裝時尚插畫 / 張于敏著. -- 修訂第一
版. -- 新北市：新形象, 2012.01
　　面：　　公分-- (新形象, 室內設計系
列)
　　ISBN 978-986-6796-10-4 (平裝)
　　1.插畫 2.繪畫技法 3.服裝
947.45　　　　　　　　100025811